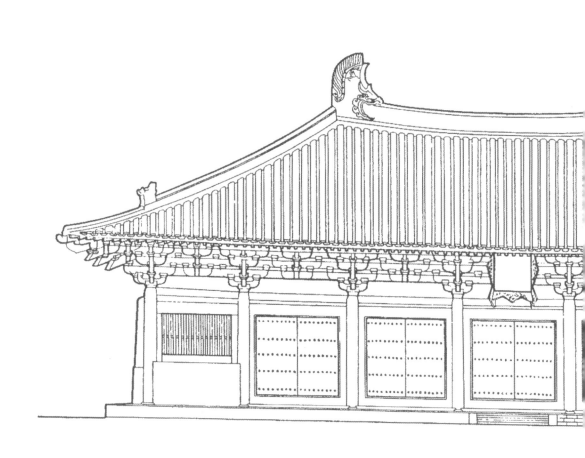

圖說中國古建築

建築史家的五十年手札

張馭寰——著

第三章　佛寺廟宇

第四章　其他類型

第五章　結構裝飾

第六章 **保護修復**

第一章

建築綜述

最早的建築長什麼樣子？

「建築」是一個外來詞，用我們現在的習慣說法，建築就是「房屋」，也就是蓋的房子。

一般認為，原始人為了躲避野獸及洪水的侵襲，多採用「構木為巢」（《韓非子》）的居住方式。「巢」，甲骨文寫作「」，下面從木，上半部分狀如三隻小鳥。「巢」的本義是鳥窩。當時的人不會蓋房子，住在樹上，在樹杈「構木為巢」，即「檜巢」（檜，音ㄗㄥ，古人用柴薪架成的住處），以避風雨。據相關文獻考證，如今安徽巢湖流域的許多地名帶有「巢」字，就是上古先民巢居的舊地。

由於檜巢空間難以擴大，單一住所也很難適應

氣候變化，所以需要另外的住所。《禮記·禮運》記載，「冬則居營窟，夏則居檜巢」。《孟子·滕文公》說得更具體，「當堯之時，水逆行，氾濫於中國，蛇龍居之，民無所定，下者為巢，上者為營

遠古巢居外觀

窟」。久而久之，上下不便，又無法擴大居住空間，也不能分居，人類便從樹上搬了下來，尋找自然山洞。周口店人、曲江人、馬壩人的住所就是山洞，亦即今日常見的大岩洞。

華夏祖先住的「穴」到底長什麼樣子呢？

不難想像住在岩洞中是什麼滋味，空間那麼大，地勢不平，沒有隔間，陰冷潮溼。難以忍受的人開始走出山洞，另行尋找安適居處，挖穴而居。

——「穴」的本義即地穴。甲骨文的「穴」寫作「⌂」，其實就是先民所居地穴的大致縱剖圖，其上左右兩角處由斜木支撐，應經過了簡單加工。

小篆體的「穴」寫作「穴」，上有一點，大概是表示屋頂。穴居生活出入不便，沒有陽光，甚至連通風也很困難。

古人的穴居生活幾乎涵蓋了原始社會、母系氏族、父系氏族三個發展階段。但不論哪個歷史階段、哪一種穴居，都極不舒服。中國東北地區的穴居延續了很久，吉林、遼寧某些少數民族直到南北朝仍住穴居。當地還有一種名曰「地窨（ㄧㄣˋ）」的房屋，便是穴居的延續，只不過多少有了些變化。

後來，古人從穴居逐漸升至地面，成為半穴居，最後終於想出了辦法將房屋蓋在地上，從此可以採光、通風，滿足了最基本的生活需求。中國陝西西安半坡博物館展出的原始社會圓形房屋、方形房屋，基本上都是半穴居，從中可以看出半穴居是華夏祖先擬將房屋升至地上的開始。

仰韶文化是黃河中游地區重要的新石器時代文化，當時的房屋樣式分別是有簷頂陶倉和無簷頂陶倉兩種。

有簷頂陶倉會在最下方做出簡明的臺基以增加房屋的穩定性，屋身為圓形，壁面開圓窗。屋頂同

樣做成圓形，屋簷則是向外伸出的挑簷式，並在坡度陡直的屋頂面上做出筒瓦的象徵，由於是倉房，還會在屋頂上開窗，宛如現今的天窗。

無簷頂陶倉的屋身外牆牆體則是向外傾斜，屋簷和牆身結合在一起，做成防火簷。屋頂為圓形攢尖頂，坡度陡直，屋面為苫草的草屋頂，窗子開在簷部。

河姆渡文化是長江流域下游地區的新石器時代文化，因第一次發現於浙江餘姚河姆渡氏族遺址而得名。觀察遺址出土的房屋構件，不難了解當時房屋為干欄式，並具備了一定的建造技術。

新石器時代晚期的龍山文化則分布在黃河中下游，時間相當於四千多年前的父系氏族社會。

龍山文化穴居的特色是：平面呈圓形，半地下式屋，屋內地面用火燒烤後塗抹一層白灰。陝西周原地區的半穴居，平面呈正圓形，直徑四‧四公

仰韶時代無簷陶屋
這件模型說明了仰韶時代的建築已經使用向外傾斜的牆面來防止雨水，也已經形成了防火簷開口靠上的做法。

仰韶時代有簷陶屋
這件陶製模型說明了在仰韶時代已開始運用臺基、圓窗、天窗、挑簷和瓦頂。

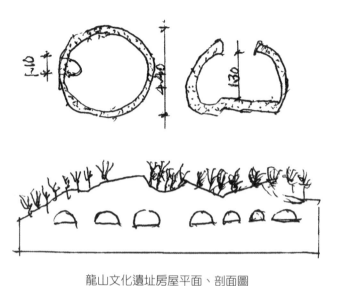

尺
，
屋
內
有
火
灶
，
向
下
挖
入
，
上
部
開
口
以
備
上
下
出
入
。
屋
高
一
‧
八
公
尺
，
與
仰
韶
時
代
穴
居
比
較
，
量
體
很
小
，
和
小
家
庭
的
生
活
需
要
一
致
。

龍山文化遺址房屋平面、剖面圖

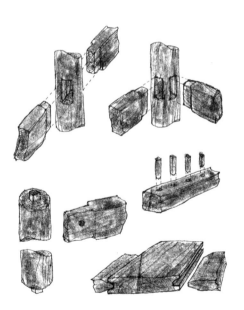

浙江餘姚河姆渡干欄式房屋的構件 2

浙江餘姚河姆渡干欄式房屋的構件 1

中國古建築有哪些特徵？

中國是一個具有悠久歷史的國家，各個歷史時期建造了許許多多、各種各樣、不同用途的房屋。

按照梁思成先生的劃分，一九一二年以前的建築都稱為古代建築，這些建築雖然各有特色，但講到中國古建築的特徵，只能概括地講。

第一，中國古建築不論大小，均以「間」為單位。

「間」是祖先定下的房屋尺度，世代傳承，住起來也方便。年代一久，人們要蓋房子，就以「間」為標準。有需要，從三間改五間、五間改七間，廂房各五間，後院再建一個院子又有十七間，三個院子就有六十多間房，怎樣住也住不完。浙江東陽縣城有戶盧姓人家，前後共有五個院子，兩邊又各有五個院子，總房間數高達兩百間，形成了一大片的大型住宅。「間」既靈活又方便，可多可少，再大都沒問題，主要就看家裡有沒有錢。

自古以來直到今天，我們都用「間」當作蓋房子的基本布局標準。建築不論大小，不論是分期或一次蓋完，統統都用「間」當標準。我們習慣說：「你家有幾間房？」、「他家有幾個房間？」可見「間」在中國人生活中的重要性。

古代房屋以木結構為主，蓋房子時以木材當作建築材料。一棵樹通常高約七、八公尺，如果用其二分之一為橫梁，就是三・五到四公尺左右。房間

的開間（寬度）定為四公尺上下，縱深定在六到七公尺，用一棵大樹就能解決。換言之，寬度與長度是根據大樹成材尺寸確定下來的，時間一久就成了人們習慣的尺度。於是，一間房就成為四公尺×七公尺的矩形，這樣是一「間」，並被當作計算單位。「間」不論多寡，一定是奇數，這是中國人的習慣，因為凡是奇數，中心就有一間可做為主體。一般百姓蓋房多以三間為主，有錢的蓋五間或更多。

第二，多數建築是由許多房屋組合而成。

四合院就是用「間」組合起來的，每面三間，四面共計十二間。一個院子不夠住，可蓋第二個院子或第三個院子，隨時可以就地擴大房屋。我在甘肅河西考察時看見，窮苦人家只有半間屋，有錢的大宅則有百間房，說明了房屋間數的靈活性。西方的大型建築多半是單一一棟建築，互相之間並沒有什麼有機聯繫。中國的大型建築則大多是以群組方式出現，每一棟房屋之間都有聯繫。無論是廟宇、皇宮還是佛寺，都由許多房屋組合而成。

第三，建築本身具有封閉性。

中國古代生活以家族為中心，因此在建築上也反映出家庭觀念。每個人都固守其家。家家戶戶為了安全，都把自家房屋用高牆包圍起來。

第四，布局橫向延展。

中國建築過去均以平房為主，少見高樓。平房互相連接，橫向發展，與西方近現代高樓大廈林立的布局迥然不同。

第五，禮制貫穿於建築當中。

中國是古禮之邦，建築同樣需要符合禮制的規定。自西周起，興建房屋就有相應的約束，而且是中國古代社會重要的典章制度之一，展現了嚴格的封建制度。《周禮》和《禮記》針對建築的規模和

形制，依爵位之不同，各有嚴格的規定。不論是單一建築或大型建築，乃至都市規劃，都有一條貫穿的中軸線。中軸線左右的建築對稱，左祖右社、前朝後寢，即前部為大朝（辦公之處），後部為居住要地。如果是都市規劃，主要建築會安排在軸線上。這套建築規定時間久了變成習慣，也成為後人必然遵守的禮制之一。

第六，房屋建築以木結構為主。

中國人蓋房子向來以木材做為主要建築材料。客觀來說，當時樹木成林，原始森林很多，木材又給人一種柔和溫暖的感覺，加工操作也容易，人們自然大量使用木材建造房屋。延續至今，已有七千年歷史。

第七，在重點部位進行裝飾。

建築不單是工程技術，也是藝術。中國古建築的藝術性相當豐富，每每在建築的重點部位以雕刻、彩畫、壁畫、色彩等各種手法加以裝飾。以佛殿為例，柱壁石、屋簷、斗拱、瓦當、正脊、門窗等處都相當精緻；梁架的斗拱、梁頭瓜柱上都有雕刻，發揮著畫龍點睛的作用。

第八，防禦性強。

中國古代的城池、宮廷、廟宇、佛寺、陵墓、書院、會館等各種類型的建築，每一種都展現了防禦性。民居亦然。每一戶大宅都築高牆、修炮臺、設望樓、安設水井、開設後門，一連串設計都具有極強的防禦性。

中國古建築有哪些類別？

中國古代建築從比較成熟的形象算起，至今已有七千年歷史，從全世界來看也是比較早的。中國古代南船北馬、南糧北運、南熱北寒，在建築上千差萬別、精彩紛呈，要回答這個問題，得按照建築發展的種類來分析，才講得清楚。

古代建築按其用途，可分為宮廷、廟宇、佛寺、塔幢、祭壇、祠堂、書院、會館、城池、園林、民居、陵墓、建築附屬品等。

宮廷，歷代王朝的宮殿，也是皇帝辦公、大典、筵宴和居住的地方，面積廣闊，房屋數量多，使用的建材名貴，工程做法也是一流。

廟宇，有些供奉先賢名人，有些敬神，如山神、土地神、城池、龍王、風雲、日月，還有些供奉祖宗，如神農、黃帝、堯帝、舜帝等。這類建築在中國三千多年的封建社會中流傳甚廣，深入人心，凡是這一類的供祀建築，統稱廟宇。

佛寺，佛教用來奉佛的活動場所。佛教從印度傳入中國至今已有兩千多年歷史。早期佛寺是「舍宅為寺」，亦即住宅就可以當作佛寺。後來佛教逐步發展，寺院規模變大，大型寺院有百餘間或數百間房屋，小寺則有二至三間房。中國各地都建有佛寺，各有其獨特風格。藏傳佛教（喇嘛教）則是佛教的分支之一，隨著其在中國的傳播和發展，各地蓋了很多藏傳佛寺，最大者可容納一千多人。如今

的內蒙古錫拉木倫廟、貝子廟，都是規模較大的藏傳佛寺。據統計，清乾隆時期的蒙古式喇嘛廟達一千座。

佛塔，佛教傳入中國後帶來的。塔是佛寺的組成部分之一。凡是大一點的佛寺都有佛塔。塔的式樣很多，各時代都有各自的特徵，再加上地理氣候和功用不同。若按建材，有石塔、木塔、磚木混合式塔、磚石混合式塔、琉璃塔、銅鐵塔等；若按樣式，有樓閣式塔、內部樓閣式外部密簷式塔、金剛寶座塔、喇嘛塔、幢式塔、密簷式塔等。

道觀，道教活動的場所。道教是中國固有的，從漢代發展至今已近兩千年。道教供祀老子、張天師等，分成許多門派，如武當派、龍門派、崆峒派、青城派等。道教建造道觀時往往選擇名山大川，充分利用自然環境、地勢，高低錯落，別有洞天，去道觀參訪大有登入仙境之感。道觀遍及全中國，武當山、青城山等道教十大名山，都巧妙利用了自然環境、名實結合。

祭壇，「壇」是一種場地，四周用牆圍起來，在其上興蓋建築，如北京天壇、地壇、日壇、月壇，都是典型例證。壇的具體用途是進行祭祀活動，如皇帝祭天、祭地等，是中國古建築的典型樣式之一。

祠堂，家祠。過去以大家庭為生活單位，古人云「居家化日光天天，人在陽光福祿中」、「齊家治國平天下」，充分反映了以家庭為主體的思想。要想平天下，必先治國，要治國必先治家，人人治好自己的家，國家才能好。一個家族時間久了，必然有分支，也得撰寫族譜。為了祭祀先人，有錢人家建有祠堂，實際上就是家廟。過去凡是大家族、富商、官宦人家都會修建家廟，廟的規模大小、豪華程度則根據經濟狀況，規模基本上與大型住宅相

同，但會裝飾得更精細、更講究。

　　書院，中國特有的建築。中國為文明古國，重視讀書、講學、傳授學問，因此各地都建有書院，一方面收藏古書，一方面講學，提高百姓知識水準。書院是教育場所也是公共建築，廣大群眾都會前往聽講。書院的特色是方形大房子，四面有迴廊，中間則是一座大型講堂，比如四大書院的嶽麓書院和白鹿洞書院。書院不論大小，基本格局一致。現存書院以江西省最多，不過有很多書院被修改得失去了原本的面貌。

　　會館，用現在的話來說就是旅社。封建社會交通不便，不論是進京會考或往來各省之間辦事，都有住宿需求。在另一個城市中建造大型住宅，也就是一座有好幾進院落的大型四合院，中間再蓋一座帶戲臺的樓房當作主體建築和公共大廳堂，讓本鄉人來到舉目無親的異鄉時，住宿用餐、婚喪嫁娶、

開會紀念都有去處，這類建築就叫「會館」。為了照顧本鄉人，會館收費往往比較便宜。以四海皆是的山西商賈為例，各地都建有山西會館，與其他各省相比，數量居冠。

　　衙署，即衙門，官署所在地。各地縣城等必設一衙，是管理百姓的機構。衙署基本上都選在好位置，總體布局「前朝後寢」，大堂在大院子前端，住家在後院，互不干擾。以往對於衙署這類建築的保存並不妥善，絕大部分都已遭到拆除。河南內鄉縣衙是迄今保存最完整的。

　　城池，中國古代對城市的叫法，因為「有城必有池」。池者，指護城河、城內大水池也。中國古代的都市建設成就相當輝煌，築城時便將挖掘城河、水池時的土石拿來蓋城牆。過去戰爭頻繁，統治者之間、統治者與老百姓之間，都有可能發生戰亂。為了保衛財產，興築各種城池做為防護，自始

至終未曾停止。

築城需耗費大量金錢，但其建設之數量，城池內容之變化，雄偉堅固之程度，放眼全世界都非常獨特、值得稱道。其中，城池之選地、利用地形、規模大小；城牆與城門、敵樓與馬面之安排（馬面是宋代名詞，也稱為硬樓、軟樓，是一種為了防禦敵人攻城、保衛城池的設施。也就是在牆體的外樓建一個大約五公尺×八公尺的方垛，從外表看與城牆相同）；城內的道路設計、大街小巷、河流與水池、橋梁與碼頭；公共建築、居民街坊、民居住宅的安排等，設計手法之高明、變化之豐富、防衛思想之鮮明、防衛之堅固，其他文化不可比擬，也無法達到。

中國古城數千座，至今許多座尚存原貌，如湖北荊州城、寧夏銀川城、山西平遙城、陝西西安城、湖北襄陽城、河南鄧州城等，完全可以看出當年面貌，值得一訪。

民居，中國南北方的民居區別甚大。總的來說，南方民居非常開敞，空間高大，內外相通，牆體較薄，片瓦覆蓋，不用大泥，外部塗抹白灰，構成江南粉白牆。建築材料十分簡單，整座房屋十分輕靈、秀巧，尤其簷角翹起甚銳，予人輕快之感。北方由於冬季氣候寒冷，民居為封閉式，內部空間小，內外不太通達，屋頂和牆壁都砌得厚厚的，用料粗壯，給人堅固耐久的感覺。特別是灰瓦青磚、土牆土壁，屋簷不做挑角，屬於古樸風格，也讓房屋顯得十分厚重，非常穩重大方。

曾有外國人在書中寫道：「中國建築如同兒戲，千篇一律，沒有什麼大的創造。」

每個民族都有其特有的生活習慣、意識及思維方式，如果不深入了解該民族的文化，看到的都是表象。中華民族是一個富有創造性的民族，對文化

的創造，獨立於世界民族之林，為人類文明與發展做出了很大的貢獻。就建築而言，無論是建築的類型還是單一建築，都有偉大的思想性與創造性。若分析建築的平面布置，則可見禮制貫穿其中。

中國是禮儀之邦，注重禮教，西周就已編著「三禮書籍」，即《禮記》、《儀禮》、《周禮》，針對當時社會的衣、食、住、兵、農、工、商等做一總結，尤其是針對城市與建築制度做出符合「禮」的相應規定。「禮制」之下，建築受到一定約束，不能隨隨便便異想天開，想怎樣做就怎樣做。以城池總體布局為例，由一中軸線貫穿，重要的建築都蓋在中軸線上，以中軸線為主，左右對稱。若是皇宮，左祖右社，前朝後寢。

同理，單一房屋要單數開間，中間為中堂間，供家人以中堂為中心來生活。其他如前低後高，主次分明，主人住主屋，兒孫小輩住廂房，要寬大，中堂為中心來生活。其他如前低後高，主次分明，主人住主屋，兒孫小輩住廂房，

都按禮制規定，人們遵循祖制，代代傳承。從表面來看或許是「千篇一律」，實際上還是有很多變化。各地情況不同，住宅樣式自然也不同，內容十分豐富。

此外，園林建築和道教建築都很靈活又自然，不受約束，隨意布局，隨地勢自由建造，只求景觀合宜，層次分明，景中有景點，景點中構成畫面，兼具自由與和諧、人工與自然相結合之美，哪裡會呆板與不靈活呢？又怎麼會「式樣變化不多」呢？中國古代建築的類型和樣式之多，設計手法之豐富，遠超世界上任何一個國家。

古代建築圖長什麼樣子？

中國古代建築經過長期發展，建造出了大量的房屋。這些房屋無一不是日積月累、陸陸續續建成的。匠師們先繪製圖樣，注明尺寸，逐步在板上、紙上畫出各種圖樣，然後做「燙樣」（建築模型）表現房屋的樣式，最後才運料動工。

古代的匠師實際上就是建築師，他們既能繪圖、設計，又能備料、施工。他們手中流傳著許多樣本，其中載明了圖樣和尺寸，師徒相傳。一旦師父過世，有的樣本流傳了下來，有的卻就此失傳。

隋、唐已有固定的繪圖方法。隋文帝在全國各地建造舍利塔時，就是在首都大興城（陝西西安）繪製圖樣，再派人送往各地，按規定時間統一施

工。用現代語言來說，就是一份標準設計圖。另一方面，一部分敦煌石窟壁畫的內容，畫的就是建築透視圖，無論是繪製壁畫的方法還是繪圖手法，都可說是唐代建築圖的基本樣式。

中國古代建築群中，常在廟宇或寺院中發現石碑，其中有的是建築圖碑，成為很重要的史料。用紙繪製的圖很容易損壞，古人把珍貴的圖翻刻到平面石頭或石碑上，稱之為「圖碑」，便可流傳後世，也讓一些漢代、唐代的圖碑保存到今天。圖碑既是保存圖面的好方法，也成了寺院、廟宇總圖的留念。舉例來說，《興慶宮圖》碑殘段就記載了唐代興慶宮的平面圖與一部分樓閣建築。

宋、遼、金以來，圖碑的運用更加廣泛，比如在桂林鸚鵡山大懸崖上刻出南宋靜江府城的平面圖，也是圖碑的一種。《平江府城圖》、《汾陰後土廟圖》也刻在石碑上，《大金承安重修中嶽廟圖》也是圖碑。

明、清留下的建築圖，不僅在圖碑上看得到，也以木版印刷刊刻於各種版本的志書，其中城池圖、廟宇圖及學宮圖，都有平面圖、透視圖等。我在山西陽城縣潤城某座廟宇裡看過一方《潤城小城平面圖》碑，刊刻時間為崇禎年間。這塊石刻圖的線條雖然很簡單，仍然有廟宇透視圖。

到了清代，建築圖以雷發達繪製的為主，雷的後人繼承其業，前後八代共傳三百多年，宮廷、園林、王府、陵墓、廟宇及佛寺等建築圖，統統出自「樣式雷」一家之手，一直保存至今（詳見第二十四頁）。

中國古代建築圖基本上以平面圖為主，並將重要的建築繪成立面圖或透視圖，位置就是該建築在平面圖中的位置。這種畫法既是平面圖，又是立面圖或透視圖，互相結合，既是中國古代建築圖特有的畫法，也是中國古代匠師的智慧結晶，更是繪圖技術的偉大成就之一。

近年許多世界級建築大師紛紛推出一種最新的繪圖方法：在一張總體建築平面圖上，於具體建築的位置中，繪製該建築的立面圖或透視圖，構成一幅結合平面圖、立面圖、透視圖的圖稿。中國古代繪圖手法正是把平面與透視互相結合，我們的祖先在千百年前就畫出了這種圖樣。

我見過許多圖碑，一一列舉如下：

秦始皇陵圖碑。立於陵園前部，進園時便可按圖參觀。該圖碑把秦始皇陵的概貌全數刻出，清晰呈現陵園之圍牆、門座、土丘、建築等，十分珍貴。

唐代《興慶宮圖》碑。刻有花萼相輝樓及當年的興慶宮平面圖，相當成功。

唐代西安大雁塔門楣石刻圖。砌於大雁塔的西門門楣位置，完整刻出了大佛殿全貌，十分清晰。從臺基到柱子，從斗拱到梁枋、屋瓦、脊梁，應有盡有，完全再現了唐代佛殿的情況，建築內容甚為豐富，是極難得的寶貴史料。

古青蓮寺石碑石刻圖。位於山西晉城青蓮寺內，刻的是青蓮寺的大佛殿，從中可看到唐代建築狀況，同樣是非常難得的史料。

《大金承安重修中嶽廟圖》碑。現存於河南登封中嶽廟大雄寶殿之後部牆下。這是金代的原物，不僅年代早，而且如實刻出了金代的中嶽廟平面圖。我們現今看到的中嶽廟格局十分簡單，但從圖碑可知當年中嶽廟的情況，並學到許多東西。

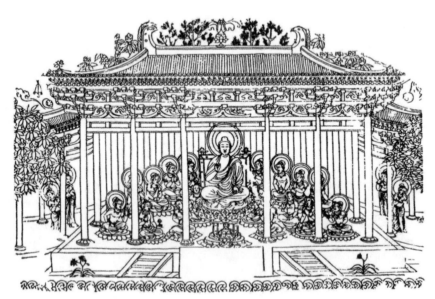

陝西西安慈恩寺大雁塔門楣石刻圖立面

運城鹽池池神廟建築圖碑。這是明代山西《河

東鹽池之圖》，圖碑為二公尺×一公尺，是鹽池及

池神廟的建築全圖。目前池神廟已殘破，唯有透過

這幅大圖才能看出當年廟宇的全貌，特別是其中的

三殿制度，反映出三殿並列的格局特色，十分難

得。

其他如華山西嶽廟圖、恆山中嶽廟圖、河北曲

陽北嶽廟圖等，都刻在石碑上，而且製作精緻，從

中可看出歷史上許多建築的概貌。

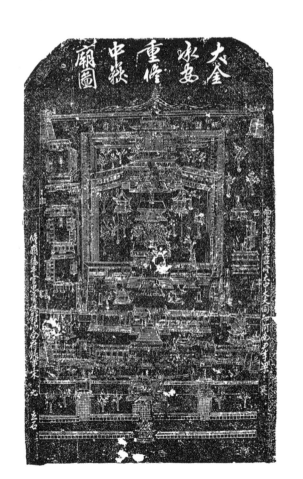

《大金承安重修中嶽廟圖》全幅

什麼是「樣式雷」？

中國古代建築和當代建築一樣，沒有一份好設計就不可能施工。想蓋出一座好建築，必須有一份美觀又適用的設計，因此古代同樣非常重視設計圖。

自古以來，中國古建築的設計圖都是將平面圖與立體圖甚至透視圖結合在一起，看起來既是平面圖，又是單一建築的透視圖。外觀圖往往帶有透視圖的樣子，看起來一清二楚。設計圖完成之後，還會再做模型──燙樣──給業主看。以皇家建築來說，像是北京故宮、圓明園、頤和園、北海……統統都是先繪製設計圖，再做燙樣，皇帝看後同意了，再編預算，然後施工。

如今北京現存的古建築設計多半委託一位姓雷

的人。雷家的先人叫雷發達，江西南康人，他父親是位木工，他年幼時隨父親前往南京城等地遊覽，看了許多高塔、城樓、佛寺、廟宇，常常思考這些建築是怎樣蓋起來的。雷發達平時做木工總是堅持研究，常說學到老，做到老，看到老，他在清康熙年間應徵到北京做設計與施工，皇帝十分滿意他的作品。由他負責的清代皇宮建築工程設計和施工，蓋出來的建築一個比一個好。

清康熙三年（一六六四年）太和殿翻修動工時，舉行大典，皇帝親臨現場，文武官員都在，就在舉行儀式的關鍵時刻，大梁卻不合卯。木匠們急得滿頭汗，偏偏怎麼也解決不了，最後把雷發達找

來，他穿上黃袍馬褂，手拿斧頭，上架子之後用斧頭一敲，所有梁枋合於卯樺，總算解決了問題。康熙皇帝十分高興，升他為工部工程「掌班」。當時宮中流傳：「上有魯班，下有掌班，我們什麼樣的工程也不害怕！」

從那時開始，雷氏代代繼承祖業，為皇宮建築設計繪圖。雷家為清代皇室設計與施工直到清末宣統年間，共八代子孫，最後一輩的雷獻彩為了重修圓明園所做的燙樣高達數十種。

自清代起，雷家的設計名作就被稱為「樣式雷」、「樣子雷」。他們繪製的皇宮圖傳統樣式繼承了自古以來的繪圖方法，大圖一張有二十平方公尺，小圖一張有二十平方公分，並在圖中把平面圖與立面圖結合在一起，平面圖與透視圖結合在一起，創造了中國式傳統繪圖方法。

一九四〇年代末，雷家因為生活困難，把過去

樣式雷（紫禁城建福宮立樣圖）

為皇家所做的燙樣全部賣出，舉家遷往山西。目前北京故宮、中國國家圖書館、中國國家博物館保存的燙樣，全部都是雷家遷移之前賣出，後來又從北京琉璃廠買回來的。雷家的圖樣則大多收藏在中國國家圖書館裡。

中國建築繪圖方式雖不多見，但蘊藏手法豐富，中國古代建築也有許多手法可以繼承並應用在當代建築上。

中國古建築對亞洲的影響如何？

隨著中國古代社會的進步，各種建築愈來愈多、愈來愈成熟。各式各樣的房屋和建築不但在中國本土不斷發展，對鄰近國家甚至整個亞洲都產生了很大的影響。

以日本來說，大和風格的建築深受中國影響，中國有什麼樣的建築，日本就有什麼樣的建築，尤其是民居、佛寺、佛塔、園林、亭臺樓閣等，幾乎都是按照中國方式建造的。雖然日式建築的局部構造做法與中國古建築不太一樣，有些是他們自己創造的，但從整體來看，建築基本構造仍是日本學自中國，或從中國傳到日本的。

韓國建築也是如此，多由中國傳入，從首爾到

大田，從光州到釜山、慶州，所有的建築幾乎都是依照中國樣式興建。韓國建築與中國建築基本上相同，特別是古新羅時期的建築，幾乎與唐、宋的中國古建築一模一樣。

中國古建築對馬來西亞、新加坡等地的影響也很大。主要原因是很多中國人從明至清的幾百年間響往南洋，使得當地華人愈來愈多。華人一旦有了錢又定居下來，馬上蓋房子。

華人蓋房子往往按祖宗遺志，照搬故鄉傳統建築。舉例來說，河南南陽人在馬來西亞蓋的房子就按照河南南陽的房屋樣式，並在大門上用石刻雕以「家在南陽府」。揚州人則在住宅大門前寫上

「故鄉在綠陽城廓」。江西吉安人則寫「家居青原山」……

如此一來，馬來西亞的廟宇、佛寺、會館、民居、書院、壇廟、祠堂等，都與中國完全相同，置身其中，猶如來到中國南方城鎮。馬來西亞的檳榔嶼更有高達八成建築都採用中國建築樣式，其中有名的天公壇、佛寺、會館、廟宇、書院、住宅等，都屬於中國古建築，而且統統蓋得相當華麗，裝飾得十分細膩，有些藝術手法甚至很難在中國看到。

他們大膽地運用顏色、大膽地裝飾與雕刻、大膽地挖掘古代建築的手法，同時也大膽創新，中西合璧。

第二章

城池宮殿

古代的防禦性建築有哪些？

「城」從字形上來看，從土，從成。「土」表明城是以土築成，「成」屬「戈」部，意即以兵器守衛。由此可見，「城」的本義就是土築的防衛性牆圈。這樣的防衛既是為了防禦外來入侵，也為了防範居民暴動。

中國古建築往往在設計時就考慮了如何防禦，大部分建築和大多數城池都是從軍事防禦角度開始修建。比如住宅大牆、望樓、門樓望孔、炮臺、角樓等，又如萬里長城、關隘、烽火臺、狼煙臺、便門、馬道、垛口、角樓等，都屬於軍事防禦設施。

若是一座縣城、軍事城、軍糧城、戰城等，都是防禦工程。此外，每建一座城，都有城牆、城樓、堞樓、敵臺、硬樓、軟樓、馬面、甕城、望火樓、鼓樓、吊橋、水門、閘門、衛星城、外廓城、城關城等，這些統統都是防禦工程。另外，大城之外，還建有羊馬城、大的外城圈。城外的鹿角、轉射等，也全是防禦性戰略工程。

封建社會時期，大大小小的內外衝突不斷，有時無法和平解決，只能動用武力，所以每座建築或多或少都會考慮軍事防禦功能。山上大多建有山城、山寨，鄉村建有村寨、土圍子，大戶人家做高大的土院牆，窮苦人家做柳條牆、柳條障子。正因如此，有人說中國古代建築工程即軍事防禦工程，這的確是事實，否則無法安寧地居住和生活。

建設城池本身就是一種防禦性工程，修城就象徵了防禦與進攻時有一處明顯的要地。城門白日開啟，夜間關閉，就像住家院子的大門，總要等到晚間關閉以後，才讓人覺得深屋居住是安然的、舒適的。

佛寺和廟宇有時候也會築城。例如河南雲山寺和青海瞿曇寺，都為了寺而興建城池，採用方形城牆，相當堅實，至今保存完整。

過去的城池設計，無一不從軍事防禦角度出發。比如明代和清代的北京城，舉凡城內的道路、交通、公共建築、胡同、廣場、垛口、城牆以及城牆內外的附屬建築，都是從戰略防禦角度出發而修建。

過去鄉下地方的大地主、「土財主」往往擁有廣大的田地、商行，如油坊、磨坊、粉房、典當行、票號等，他們的錢財一部分用於購置田地，一

部分用於建造大宅、莊園。有些人家工程非常浩大，幾進院子數百間房屋，甚至在四合院的四個轉角處建造炮臺，防守宅院安全。

炮臺的正式學名應當叫「角樓」，不僅可用來登高瞭望，必要時還可做為射擊場所。因此在設計炮臺時，一般都是方形、兩層樓，多為四公尺×四公尺，高梯直達第二層。第二層可駐守警衛，了解院外情況，與古代流傳的望樓有些相似。

吉林省白城縣青山鎮一宅土築炮臺

日常情況，人們在樓內看書、下棋、打牌、說話聊天，當作一般房間使用；到了必要時，炮臺就當作陣地，狙擊進攻的敵人。在農村裡，蓋炮臺是自古以來保衛宅院的良方之一，其建造受到了古時角樓與望樓的啟發。這類建築的起源很早，遠在漢代就已相當完備，一直流傳至今。

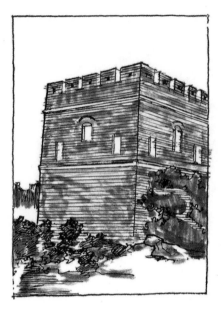

吉林省通化西山住宅平頂磚炮臺

炮臺的建築材料有三種。第一種是土炮臺，用土坯砌牆，樓層用圓木過梁，梁上鋪小梁，再鋪木地板，二樓樓頂做木構梁架，其上鋪檁木，再鋪板子，鋪泥土鋪瓦，內外牆壁壁面抹泥。第二種炮臺使用青磚砌牆，構造與土炮臺相同。第三種則是石造炮臺，極為堅固。

現今的炮臺大多建於清朝末年和民國初年，這段時間內炮臺大量發展。後來由於時代變遷，炮臺的地位不再重要，農村內的炮臺逐漸被拆除，現今想再找炮臺，比較困難。

名為「土臺」的土堆，有何意義？

「大土堆」即中國古代建築遺跡——臺，是一種中國古代特有的建築類型，起源很早。從戰國到秦、漢，高臺建築甚多，形狀多為方形，也有圓形，結構上多半是「臺」與「榭」的組合體。一般來說，高出地面的夯土高墩為臺，臺上的木構建築為榭（一種只有柱、頂，沒有牆壁的房屋）。

以「觀」為首要目的的臺榭肇始於夏末。春秋戰國時燕昭王聽取謀士郭隗的建議，修建黃金臺，臺上設黃金千兩，用以招納天下賢士。此舉為燕國招來了很多人才，著名的有鄒衍、樂毅等，為燕國躋身戰國七雄做出了貢獻。黃金臺在夕陽照耀下閃閃發光，景觀綺麗，在金章宗時被文人墨客選為

山西平順原起寺高臺建築

「燕京八景」之一，即「金臺夕照」，流傳至今。

土臺直到明、清均有所見，歷史甚久，而且不僅用於宮苑，在寺院等建築中尤為多見。這點在過去的建築史研究中從未受到關注。

高臺建築利用天然的土臺或人工夯實的土臺，在其上建造宮殿和樓閣。最高的土臺有二十公尺，一般為五至十五公尺。臺上面積一般為九十至二百六十平方公尺。

高臺往往使人感到莊嚴、尊貴，既可登高遠望、開闊眼界，也有利建築本身的防潮和通風。高臺的做法有兩種，一種是利用天然高臺，如利用半山腰中凸出的臺地、山頂，建造廟宇；另一種是人工夯實築高，多用於廟宇和宮殿內部，或用於都市裡的建築。

建造獨立高臺時，臺的四周多用磚牆砌到臺頂，以使高臺整齊。一組建築中，高臺建築大多是

重要的建物，可使整個建築群有高有低、此起彼伏，呈現錯落有致、波瀾壯闊的變化。

由於建築材料的限制，過往多用土來蓋高臺。中國古代高臺建築數量很多，遍及各地，雖然遺留至今者很多，臺頂上的建築大多已經塌毀。

古代城池為什麼多半是方形？

中國古代城市的平面圖大多是方形，兼有長方形或不等邊形。無論怎樣，城市的取形以方形為主。為什麼是方形？這與中國式思維有密切的關係。

中國人認為，中國居中，不偏不倚，任何情況下都要居中，所以從西周開始就把城市做成正方形。四面城牆的每一面都開三個城門，通過城門的道路同樣也是三條，東西南北皆然，四周再用一條護城河把整個城圍起來。這是西周時期規定的制度。

後人不願意違背先人的定制，於是世代相傳了下來，在人們心中，若要建設城池，此為必然首選。上至皇城，下至州城、府城、縣城、鎮城等，無不遵照這個制度，時間一久就成了習慣。另一方面，中國的封建制度統治漫長，長期遵循宗法，方形城池逐步成為建城章法。若在沿海、沿河、軍事要地等處興建城池，雖會因地制宜，但多多少少都會遵照方形城池的制度。有些城池則會因為地形的變化而有所變化。

《周禮·冬官考工記》記載了關於都市建設的規定與標準，「匠人營國，方九里，旁三門，國中九經九緯，經塗九軌，左祖右社，面朝後市，市朝一夫」，這也是中國歷史上最早的建築記載。從西周起，嚴格按照此制建造城池，其中還有一幅圖，

名曰《王城圖》，即為歷史建城的藍本。

古代城市除了方形，還有其他形狀。有的是長卵形，如貴州貴陽舊城；有的是烏龜形，如吉林舊城永吉；有的是葫蘆形，如桂林舊城；有的是橢圓形，如衡陽舊城；有的是菱形，如南寧舊城邑寧。安徽桐城則是全中國唯一一座正圓形城市，城內街道彎彎曲曲，斷斷續續，只有一條連續的彎道貼城而建。

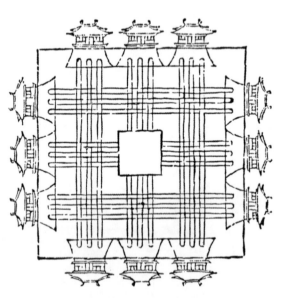

《三禮圖》中的周王城圖
（宋代，聶崇義，《新定三禮圖》）

古城城牆是怎樣建造的？

牆，古時還有垣、壁、墉、堵等別稱，既可劃分界限，又可防護守衛。中國牆多，已成為中國建築的一大特徵。有守衛國土的長城，有保護城市的城牆，有圍在不同建物外面的圍牆，還有相對獨立的牆，如影壁。

中國歷代所建城牆數量之多，世界之最，而在這些城牆中，南京的明代城牆最長，為三十三·七公里；北京的明代長城周長三十二·八公里，居第二；至今保存最完好者當屬西安的明代城牆，約十三·七公里。萬里長城的城牆高大、厚重、彎曲、又有直壁，工程浩大、氣勢磅礡，是最大的防禦性工程，使其成為磚城牆。

城牆是將土夯實而築成，也就是用當地黃土和黑土，一層一層地夯築，每一層夯築到十五公分的厚度，這叫「夯層」，按層打夯，每層都夯得很緊。用土做城牆十分堅固、耐久，防禦性也很強。為了維護城牆的堅固耐久，牆面特意不做成垂直的，而是將上部牆面向內收起，成為「側腳」。

這樣的牆體十分穩固，不容易倒塌。厚度方面，城牆的下部通常為四公尺，上部為三·五公尺，高度則是七至十公尺，幾乎每座城牆都是如此。到了明代，國勢發達，經濟繁榮，使用燒製而成的磚頭砌築城牆漸漸普遍起來，並針對各地土城牆展開包磚牆壁，使敵人不能越城牆進入中原。

修築城牆的工程相當浩大，主要是土木工程量大，如取土、拉土、運土，把土運到牆上並夯打眼。

等，畢竟城牆牆體寬大，又高達七至八公尺，土石用量自然龐大。

夯土築城時，若在城門與角樓處放寬城牆寬度，於其下部做一個券洞（筒券），上部繼續夯土，牆的頂面用磚平鋪，然後立柱，修建一層房屋，就形成了城樓。城樓不只具備標誌性，從遠處看到凸出的城樓，即可得知城的位置。與此同時，城樓也是一種防禦性設施，既可以觀察敵人，又可以射箭，因為城樓裡有洞眼。

磚城牆是在夯土城牆的兩面包上一層大磚，又稱城磚。城磚比蓋房子用的磚塊寬且長，以白灰漿砌築。凡是磚砌的城牆，基座都以石條砌築，石條高度不甚相等，有的地方一公尺，有的地方兩公尺，再於石條頂部砌築磚牆牆體。換言之，只有表

面使用磚頭。牆砌到一定高度時，再做垛口和牆眼。

如果燒製的牆磚品質不佳，製磚的土裡含大量的鹼，一遇潮溼或水氣，磚塊就會返鹼而成為粉狀。若遇颱風，地上的土吹起，堆積在磚槽中，易生長樹木。例如，北京城牆、南京城牆及山西等各地縣城的城牆都長出了許多樹，從小株到大棵，由細到粗，盤根錯節，伸入了牆體中。雖然給全城帶來一種古老的氣氛，但對牆體破壞甚大，使牆體磚塊外漲，影響城磚的平坦。

城牆的臺基一律用石材，有效防溼。有些縣城為了減輕搬運石塊的壓力，會把石滾拉入城牆墊底，如河南浚縣古城、舞陽縣古城，當年修城牆時都是這樣做。

中國民居，每一組房屋是分散的，再用牆或房屋包圍成「院」。這種設計的效果非常好，既安靜

又獨立，各戶互不干擾。院牆即外圍牆，做得堅固耐久，且牆體高大，從外面看不見裡邊，既防止小偷、壞人闖入，又無法望穿，讓人安心居住。此外，兵營有營房圍牆，會館有會館圍牆，清代皇室還有紫禁城的高牆。

園林中則有漏牆、空牆，或在牆身上設計各種形狀的孔洞，如瓶形、桃形、圓形、方形、六角形、菱形等，既發揮隔擋作用，還具有觀賞用途，又隔又擋，十分巧妙。

從材料上看，中國的牆以土、木、磚、石為主。

土牆，即夯土牆，十分普遍。從鄉村到城池都會使用夯土法，就地取材，相當堅固，耐久性強。

木牆，用木板做牆壁，常見於林區，通常只用於一時，因為無法耐久。

磚牆，明嘉靖年間因國勢強大，開始把全國的

土牆兩面包上磚塊，讓磚牆的發展十分普遍，目前在中國看到的城牆都是明代包砌成磚牆的。

石牆，在石料供應充足的情況下，一般會大量使用石塊築牆。從一般民宅的牆壁到萬里長城，都有用石砌牆的例子。做石牆有好幾種方式：一是用塊石砌築；二是亂石砌築（虎皮牆）；三是大型石條乾砌。

無論用什麼材料，凡是有牆就有院子，院牆則根據院子的情況，因其大小不同，規格各異。

城牆與城門洞口的樣式有哪些？

我們在北京或其他地方看到的城牆和城門，基本上都是券門洞，也就是半圓形的門洞，又名券形門洞。券門洞發明很早，原先一般用於房屋與墓葬，直到元代才開始大量運用在城門上。

早期的城門洞口多半做成方形或圭角形，這是因為當時蓋樓房，先以木梁為支撐，在磚牆上將圓木成排平鋪，再在圓木上砌磚，蓋出城樓，這是土辦法，也是磚土結合的方式。然而，如此構造下，梁與磚銜接之處（挑木）容易腐爛，在梁的端部貼著城牆洞口的是一排木柱，木柱柱頭再支撐順梁，梁面貼於排梁之底面，加固了其承受力，也讓城門洞口的外觀變成了圭角形。唐、宋兩代這種做法十分普遍。

到了元代，砌磚技術進一步發展，城門洞口的木梁、排梁全部取消，改為「磚砌拱」，也就是牆體與拱磚門洞口上的頂磚全部連成一體，既堅固又耐久，還非常穩定，也讓券門洞流行開來。

城牆並非一條直線，有的相互錯開，有的不直通。即使是用磚砌的，也能砌出弧形。在城牆牆體的側面，還可以砌出馬面，每個馬面相隔約二十幾公尺，尤其是在防禦性強的部位。城牆的內側也會修建馬道，方便人們登上城牆。

還有一種軍事戰略性質的戰馬城，也就是城牆只修外面，裡邊不做牆面而是做斜土坡。一方面節

省城磚，一方面方便人們在作戰時從四面八方登上城頭，而不僅限於使用馬道。戰馬城的城牆防禦性更強。

一座古城池包括哪些內容？

中國古代城池除了城牆、城門、道路，最主要的是民居，也就是老百姓住的房子，此外在公共建築方面，有城隍廟、關帝廟、泰山廟、孔廟、土地廟及觀音寺等，另有鐘樓、鼓樓、戲樓、佛寺、塔、牌坊、皇宮、社稷壇、園林等。

古代的城池裡，除了大型公共建築，如衙門、寺院、廟宇等，幾乎沒剩下什麼空地，而且重要的位置都被統治者的建築占據，一般民房不可能占據主要的位置，特別是窮人，都在城邊與城角建造小屋。

舉例而言，唐代長安城中，居民住在坊裡的空餘地帶，也就是住在各種零散地方。元代大都城北

京的居民往往住在大街、胡同之外的小巷子裡，如「牆縫」之類。窮人則在城根邊砌築小房子，或在破廟、空地附近居住。今日的北京舊城就展現了「大街小巷」的傳統規劃方式，可探知古代城市裡的居民居住狀況。當年所謂「都市規劃」，主要是大方向、針對統治者的宮殿、廟宇、佛寺等大型建築進行規劃，若是說到民宅，基本上僅僅是把一塊空地劃定為居住範圍而已。

「六街三市」中的「六街」、「三市」指什麼？六街，唐代長安城和北宋汴梁城均有六條街；三市，一說為早、中、晚三時之市，一說為東市、西市和北市。「六街三市」泛指城市中的繁華街

市。特別說明，這裡的「六街」指城市中通向城門的主幹道，若再加上不通城門的街道，唐長安城內大街共有南北十四條、東西十一條。

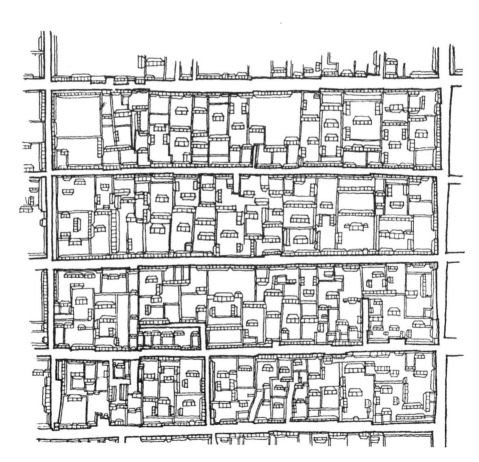

明、清北京城內「大街小巷」布局圖

哪一座古城最具代表性？

中國古代從春秋一直到隋、唐都實行里坊制。

里坊制不僅是居住單位，也是行政管理單位。通常連接坊與坊之間的道路稱「街」；貫穿在坊內的道路稱「巷」。里坊四周圍有高牆，設里正、里卒看管把守，早啟晚閉，傍晚街鼓一停，居民就不能在街上通行了。

最具代表性的中國古城，首推河南鄭州商城，目前城牆基本尚存，仍可看出原始面貌，此外還有秦始皇的咸陽城、北魏洛陽城，新疆吐魯番的交河故城同樣保存完好。然而，若從都市規劃來看，當以唐代長安城為中國古城代表，因為它是經過規劃，按規劃施工的。

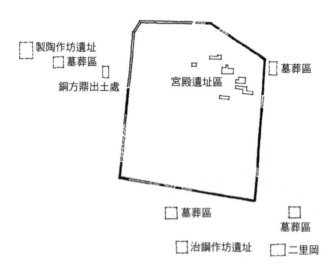

鄭州商城平面圖

製陶作坊遺址
墓葬區
銅方鼎出土處
宮殿遺址區
墓葬區
墓葬區
墓葬區
治銅作坊遺址
二里岡

唐代長安城的分布大致是：市場商店集中在一起，一是東市，一是西市；在城北，中央大街筆直向南，左右各有對稱式大街，南北與東西各十數條街道。全城構成一百零八坊，為「里坊制度」，每一里坊裡有井字街，大街上都是佛寺、衙門等公共建築。里坊實行宵禁制度，每晚八時左右坊門就會關閉，不能隨便出入。

長安城曾經是規劃與興築得最完整的國都，可惜在之後一千五百多年裡逐漸毀壞，僅僅留下兩座磚塔，一是西安慈恩寺大雁塔，二是薦福寺小雁塔。根據流傳下來的資料與不斷對照，今人繪製出一張當時的平面圖。

唐代長安城表現出了中國城市的傳統風格，也反映了當時封建社會的繁榮和強大。

秦咸陽城平面圖

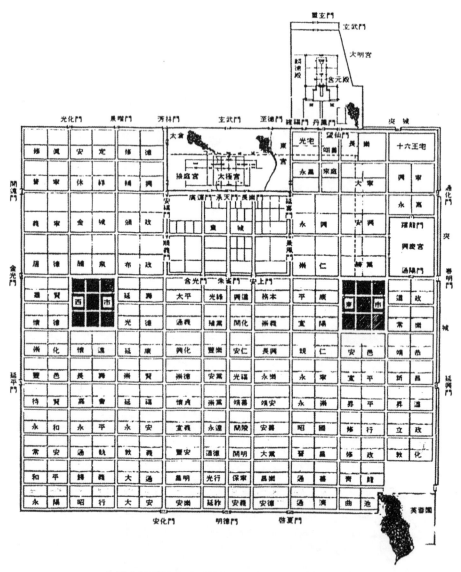

唐長安城平面圖（劉敦楨，《中國古代建築史》）

北宋的東京城有做都市規劃嗎？

北宋距今約九百年，首都原建在東京城（汴梁城），即今河南開封市中心和周邊範圍，當時建造了三重城牆，皇城、內城和外城。第一圈為皇城（圍著皇宮），城牆現已不存；第二圈為內城，即當時宋門的位置，磚牆則是明、清兩代建造的；第三圈是外城，外城位於西南角，尚存有土墩臺，這是原來外城牆的位置。

現今開封城中心的楊家湖與潘家湖則是北宋皇宮的原始位置。北宋南遷之後，人們為了「挖寶」，在這裡挖土成坑，日積月累，雨水積滿成為楊、潘二湖。北宋當時的東京城規劃裡，有四條大河斜穿入城，分別為蔡河、汴河、金水河、五丈

河。河道若與道路交叉，便在河上架橋，因此東京城的橋梁很多，城東門數里之外的汴河上就有一座有名的木橋，以木材疊成的木橋構成了大單拱拱券，宛如雨過飛虹，故名「虹橋」。

有意思的是，成語「長虹飲澗」將一道雨後的彩虹，該橋指的是「趙州石橋」，位於河北趙縣之洨河，俗稱大石橋，又名安濟橋，由大業年間匠師李春主持修建，也是世界上最古老、跨度最大的敞肩圓弧拱橋。

北宋東京城裡的道路一般都不相通，還有很多丁字路口。城門與城門相對，道路卻不相通，這種設計主要是為了防禦。要是敵人入城後無法快速地

穿入、穿出，有助於贏得阻擊戰。

東京城的護城河較寬，各城門附近都設有閘門，有利於水陸兩通。東京城的街巷繁華而熱鬧，全城大街都建有商店和大小飯店，其中又以城東（東城）最繁華。東華門外，相國寺、蔡太師宅附近，屋宇密接，建築林立，道路縱橫相交，整體情況與明、清的北京城相差無幾。可惜的是，北宋東京城遺留下來的建築僅有大相國寺、佑國寺塔、天清寺塔，其中大相國寺還是清朝重修的，其餘建築都在金人進攻東京時被大火焚毀了。

分析東京城的整體布局、面貌、建設，有以下幾個特色：第一，全城接近方形，左右對稱；第二，皇宮在全城中心；第三，主城牆帶有筒子河；第四，大街上出現商店，而且各種店鋪林立。

北宋的東京城改變了唐代時商店集中在市場裡的情形。從東京城開始，商店建在大街兩側，也讓

北宋東京城外的汴河虹橋（《清明上河圖》局部）

城市顯得非常繁華。

「市」是古人集中做買賣的地方。宋代以前的市相對封閉，多集中於城中特定地區。從宋代開始，封閉式格局被打破，各行業臨街設店，不同分類的行業街應運而生，如米市、鹽市、牛市、燈市等。最值得一提的是夜市，夜市大約出現於唐代中晚期，但地區極其有限。宋代以後，夜市逐漸擴大到所有的繁華城市，如東京汴梁、西京洛陽、南宋臨安，以及揚州、平江、成都等，並從中誕生了許許多多的「文化夜市」，通常是三更才盡，五更又起，十分繁華。

北宋東京城（摹自《事林廣記》）

泉州城在宋代最為繁榮，當時是何情景？

現今的福建泉州城一點也看不出古代的風貌。

泉州城最繁榮的年代是宋代，內分四廂，城外有番坊、番人巷、清真寺、古婆羅門教寺、古摩尼教寺、古佛教大寺等。全城呈梅花形，城南設有五個門，從東向西依次為迎春門、通淮門、德濟門、南薰門、臨漳門，其中的德濟門為正南門。城北設一門，為朝天門。東西各設一門，東門為仁風門，西門為義成門。城牆彎曲，護城河隨之彎曲。內城大體為方形，東南西各一門，南為崇陽門，東為行春門，西為肅清門，中間偏北為譙樓。

城內道路從南向北彎彎曲曲，大致為直通道，從東至西也算直通道，大體構成了十字交通大道。

但是各方面的道路都不直通，全部是彎曲的，東西兩個方向則有通達水系，還有環繞內城的護城河。

崇陽門與譙樓分別位於泉州城的南北中心部位，文廟設在行春門外的東城，開元大寺設在肅清門外的西城，城隍廟設在東北城區，關帝廟演武廳設在東南城區，府學文廟設在內城東南區，泉州府在行春門裡。

內城裡還有一寺（承天寺）、一觀（元妙觀）、一山（鸚鵡山）。外城內東北一帶則有龍頭山，其餘大量空地都是民房。近百年來，城內與城外被房屋占得又滿又密，沒有一點點空餘地帶。

西湖

朝天門

義成門

泉山門
府城隍廟

素景門

虎頭山

臨漳門

龍頭山

開元寺

譙樓

肅清門

仁風門

元妙觀

行春門

晉

通津門

承天寺

東湖

崇陽門

鎮南門

小東門

南薰門

關帝廟

迎春門

江

通淮門

德濟門

圖例

唐故城
唐子城
五代城
宋元城
明清城
城門

福建泉州城平面圖

馬可・波羅到過的元大都是什麼樣子？

元大都即現在北京的前身，相當於北京的內城，東西寬度相當於今天的東直門到西直門。南城門即今日正陽門的位置。北城相當於北京北城外二・五公里處，現尚存一道東西向的土城牆，也是元大都的北城牆，全城呈方形。

元大都的宮殿集中在城內偏南，相當於今日中南海一帶。城內規劃十分規整，南北大街不直通，東西大街也不直通，採用大街小巷布局法，胡同裡面建造住宅，免受大街上的喧嘩聲音影響。此外，大街上、胡同間有一些死胡同（袋狀路）、三岔路口、丁字路口等，全都是為了軍事防禦而設。馬可・波羅從歐洲抵達元大都時看到東方的城市非常

完整，別有一番風情。

「胡同」的叫法從何而來？——元人稱街巷為「胡同」，「胡同」一詞源於蒙古語「gudum」音譯，最初見於元代的雜曲，關漢卿〈單刀會〉裡就有「直殺一條血胡同來」。一說「gudum」指「水井」，元代定都後，在規劃城市時，要嘛預先挖井後造屋，要嘛預先留下水井的位置，可謂「因井而成巷」。直到明、清，每條胡同裡都有井。

今日北京有些胡同的名字聽來怪異，但譯成蒙古語就解釋得通了，比如「屎殼郎胡同」即「甜水井」，「鼓哨胡同」即「苦水井」，「菊兒胡同」即「雙井」等。

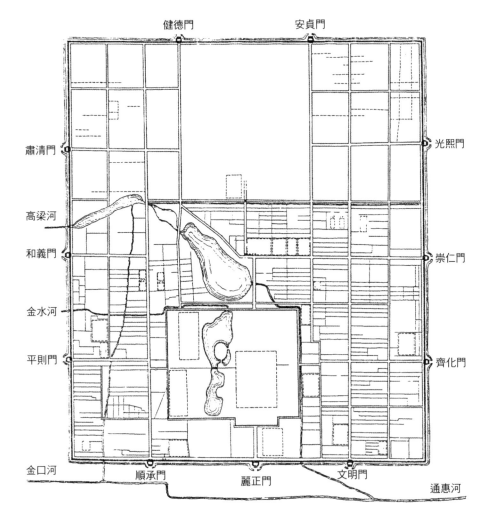

健德門　　　　　　安貞門

肅清門　　　　　　　　　　　光熙門

高粱河

和義門　　　　　　　　　　　崇仁門

金水河

平則門　　　　　　　　　　　齊化門

金口河

順承門　　　麗正門　　文明門

通惠河

元大都平面圖（劉敦楨，《中國古代建築史》）

中國南方與北方城市有何不同？

中國的城市分南方、北方，區別很大。南方天氣炎熱，北方嚴寒，氣候甚為懸殊。

北方城市的城牆很厚重，做得相當堅固、耐久，若以軍事防禦用語形容叫「固若金湯」。城裡有湖、池，選址往往是平地，但大多位於戰略要地或交通要衝，也有的靠近河邊、湖邊。

南方的城市以水為主，建城時選擇在河邊、湖邊，然後將水引入城中。城裡有河街數條，並在河道出城、入城處再建設水門。往往是有一條河街，有一條胡同即有一條水巷，蘇州水巷即為代表。城內有一完整道路網，相應也有一完整水路網。人們出入城裡、城外大多乘船，交通十分

便利。南方城市的色彩十分鮮明，家家戶戶的房屋都用粉白牆，牆面塗飾白灰、潔白、明亮、衛生。

南方天氣炎熱，粉白牆給人一種涼爽感，也讓巷子之間及院子天井之內顯得明亮。

從以上可以看出，南方、北方的城市是不相同的。

河街與水巷

中國西北有哪些古城池？

中國古代以西北一帶的城池較多。

以新疆地區的城池為例，由於當地氣候乾旱少雨，夯土築城，城牆十分堅硬，保存下來的城址以漢代、唐代較多，如高昌城、交河故城、塔城、阿勒泰城、喀什城、和田城、焉耆城、庫車城等，構造都非常堅固。這些城市遺址中，和碩曲惠城、和碩馬蘭城、伊犁惠遠城都屬於早期的古城。而從北疆到南疆，大部分城牆都已坍塌，加之風沙瀰漫，城牆殘跡高低起伏，房屋早已倒塌，多為一片廢墟。還有很多古城遺址在黃沙瀰漫中不僅分辨不出形狀，也查不到名稱。

甘肅地區的城池有橋灣城、安西城、雙城子、高臺城、永昌城、涼州城等。

青海地區的城池有大通城、西寧城、湟源城、察汗城、化隆城、古鄯城、樂都城等。

內蒙古地區的城池有黑城、岔道城、定遠營城等。

寧夏地區的城池有平羅城、銀川城、賀蘭城、韋州城、廣武城、永寧城等。

陝西地區的城池有榆林城、靖邊城、定邊城、安邊城、鐵角城、古西城等。

在這些古城中，當年都有鼓樓和城市建築。

古代建城選址時會考慮哪些風水？

中國古代建城時，首先要選地。

選地時，首先考慮以下風水：城市的四面要相同，左邊與右邊沒有空缺。比如左有山，右有水；再來防止後空，若有空缺，就蓋一座塔來彌補。一般希望南低北高，城市後方依山為最佳，如果達不到前低後高，最起碼也要平川。如果東北角缺山、後空，同樣可以建造一座塔，常建「文峰塔」。如果縣裡好幾年都沒人中舉，就要在縣城東北角建一座文峰塔，俗信這樣城裡才能出人才，全中國各縣城都有文峰塔，比如山西河津振風塔，就是由此而來。

另外，城市附近的山崗非常忌諱只有半座，必

須是一座完整的山、圓潤的山，絕不可有開崩的半山頭、半座山。看山時要看是否為山連山，一個接一個，有高有低，如果像山西的天龍山般猶如天龍下降，起伏而來，那就是「龍」，有氣勢，預示該城會出現要人或大學問家。

如何選地看風水，有不同的說法。

從城的南門遠看，首先要一馬平川，一眼望不到邊，這樣氣勢宏偉，是最好的城址，建都將達百年以上，南面的地勢千萬不能高於城。

若南門遠觀出去有山，應為雙山尖對峙。兩山之間的缺口處中心線要正對南城門，這樣出門看雙闕，有缺口，門口相對仍然能一眼望於門外，一望

面，因此圖中的方向也是這樣，與現代地圖上北、下南、左西、右東正好相反。

無際。

三是全城後部要依山，山要空出，亦不必太高，這樣才有依靠。這就是風水學說的「前平後靠，傍山側水」，是為最佳地勢。如果全城選址在高臺之上，更是再好不過，這類例子也很多，比如新疆吐魯番交河故城，全城位於天然形成的高臺上；比如陝西省富平縣城，建在一個六至七公尺高的大方臺上，四面是很陡的崖，宛如城牆。

「四象」亦稱「四靈」，是中國古代傳說中的四種靈獸，分別為青龍、白虎、朱雀、玄武。古人把天空分為四部分，將各個部分中的七個主要星宿連線成形，因其形狀而以此「四象」為之命名，分別代表東西南北四宮。人們常說的「左青龍，右白虎，前朱雀，後玄武」，實際上是指左東、右西、上南、下北四個方位。古代繪製地圖時面南俯視地

古代城市如何用水？

古代城市用水是一個大問題，全城人口那麼多，沒有水哪能生活？水對一座城市的意義非常大。

解決水的問題，主要有以下三種方式：第一是在每戶人家或某一局部地區挖井，使用地下水；第二是治理河道，用護城河裡的水；第三是在城裡興建大水池、小湖等，必要時取水來用。

此外，負責把徵自田賦的部分糧食運往京城的漕運水道，也是人們解決用水問題的另一途徑。

安徽壽州城內的東北角有城池用水管，也是管理用水的構築物，城內水多時可把水排出城外，也可以防止水外流，同時還能阻止城外的水流入城

中。河南沁陽城裡有大大小小的蓮池七、八個。北京城則有五處海子（湖），如中南海、後海、北海，量體都相當大。

早先修建城市時，首先要築城牆，挖掘築城用的土石時，必然會出現一些大土坑，大坑積水即成池塘。池塘可以蓄水，有了水，即可解決人們的生活問題，只不過這些水當然要經過處理才可飲用。

中國有許多城市並不靠湖、也不靠河，有的城池會將大河的水引入城中，在規劃時就有意識地讓大河貫通城中。比如說北宋東京城，大河入城後分成四、五條，既美化了環境，取水也方便。

戰國的長城與漢長城的情況如何？

中國早期的長城，根據時代與位置不同，有戰國的長城，如燕、趙、魏、楚、齊、韓長城，以及秦長城和漢長城。其中，魏長城在陝西中部偏西處，與渭南相距甚近。

古代的魏長城在渭南到韓城之間，有兩道相距很近的長城和兩個烽火臺遺跡。這兩道長城位於韓城縣城南十五公里外，西達洛川，東到黃河邊，分成內外兩道，當地人稱北面那道為外長城，南面那道為內長城，相距一百六十公尺。城牆已坍塌，高度無法測量，殘存高度只有四公尺左右，底部最寬為十九公尺。內長城往南約二百七十公尺處有一個方形的烽火臺，每邊長七公尺，臺高約十公尺，上

陝西中部的魏長城烽火臺

下收分很大。從烽火臺底部到中間的木角梁頭的高度約四‧五公尺。長城城牆和烽火臺全部都用夯土築成，歷經兩千多年，夯層仍然非常清楚。夯層厚度為七至八公分，城牆上部夯層較下部夯層薄。

漢長城指西漢時期修建的長城，至今猶存，是漢武帝劉徹為了防禦匈奴而修築的。就「涼州西段」長城而言，當時耗用了巨大的人力與物力，主要目的是為了打通西域走廊，切斷匈奴與西域的聯繫，建立與西域各地三十六國的交通。「涼州西段」長城位於甘肅境內，北長城北起額濟納旗的居延海，一路伸向西南方的大方盤城、大方城至金塔縣境；中段長城從金塔縣經破城子、橋彎城至安西；南段長城則從安西縣城至敦煌以北，到達大方盤城到玉門關進入新疆境內。

這幾段長城保存得十分完整，根據《居延漢簡》記述：「漢長城五里一燧，十里一墩，百里一城。」根據實際情況來看不止，有三里左右一燧，也有幾十里一城的。漢長城的構造與秦長城不同，觀察敦煌西南玉門關這段的長城，即可一目瞭然。

若論整體規模，漢代的城牆與烽火臺比明代長城小。漢代城牆的牆身下端寬三‧五公尺，上部寬一‧一公尺，上下有很大側牆腳（斜坡）。牆身做法為：自地面五十公分處，每隔十五公分鋪一層蘆葦。蘆葦擺放縱橫相交，厚度約六公分。這些蘆

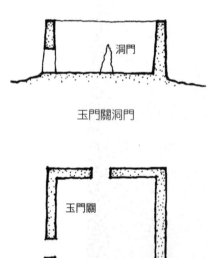

洞門

玉門關洞門

玉門關

玉門關小城平面剖面圖

至今依然保存完整，主因是當地雨量少，建材不易腐爛。牆身則用當地戈壁灘上的土夯實，土質不純，其中雜有小粒碎石，為土石結合物，目前大部分都已坍塌。

漢代的烽火臺亦名煙墩，均建在長城邊上，有的在長城裡面，有的在長城外部，保留至今的有數百座，僅在甘肅金塔縣至內蒙古額濟納旗就有二百多座。漢代烽火臺的平面為方形，高度約為十二公尺，四個壁面都有明顯的側腳。其做法有三種，一為夯土臺，一為土坯臺，還有一種是土坯和夯土混合臺。土坯尺寸約三十公分×二十公分×五公分，大致為方體，砌體中每隔四個夯層夾雜一層蘆葦。現今看來能夠加強夯土體積的堅固性，增加抗壓力，又能防止流水沖刷。漢代烽火臺的體積高大，臺子周圍還會蓋土牆，全用石子，這是根據軍事要求決定的。

這些土臺和土牆經過了兩千多年仍然存在，主要是因為西北地方雨量少，對土臺和土牆的破壞不大。

西漢長城玉門關城

明長城的情況如何？

從山海關到嘉峪關為明代建設的長城，中間經過河北、晉北、陝北、寧夏、甘肅等地，其中還有一些比較大的關口，如冷口、黃崖關、密雲司馬臺、居庸關、平型關、偏關、娘子關、山樻子、營子山及永登、張掖等，一路直達酒泉。

明代長城從陝西北部府谷、山西偏關而分界，東西兩大段迥然不同。東面的長城全部是磚石長城，西面的全部為土牆。

萬里長城沿線是軍事要地，重要山頭都建有烽火臺，有的還設軍城、糧城。為了防止敵人炮火，士兵會在城牆上值班射箭和投擲土炮，因此城牆都建有炮眼。凡是長城，無不選擇崇山峻嶺做為軍事

萬里長城八達嶺段

要地，而且都是隨著山勢的曲折而建，不建直牆。

磚亂石。

八達嶺長城在北京正北偏西延慶縣境內，做為保衛北京而興築的防禦工程之一，是現存長城中保存得最好、最具代表性的一段。居庸關則是口外通往北京的大道，也是京北長城沿線上的著名古關城，關口防禦甚嚴。居庸關的城樓建有雲臺（過街樓）。

密雲司馬臺長城在高處蓋了一座烽火臺，平面呈方形，建築本身為兩層樓，上為平頂，每面皆開一門二窗，門窗皆券形洞口，門設兩層，方便從兩側、從城牆頂端登入臺中。城牆斜坡設計臺階踏步，第二層頂端皆設平頂，四面女兒牆設一個個垛口，並施洞眼。

寧夏青龍峽這一段長城由於年久失修，牆已逐步傾頹，但仍看得出痕跡。營子山城這一段城牆則為一大片磚石遺跡，形狀已看不出來，基本上是殘

山海關城平面呈方形，四面開門。城樓本身面闊五大間，三層簷下懸掛大匾，書寫「天下第一關」，樓做歇山式頂。往來行人通過的正門為方甕券門洞口。關之東側伸向海邊之城牆，謂「老龍頭」，關連大海，形勢十分險要。往東北方向還有一段長城直達丹東。

平型關建在山西北部繁峙縣內，關城為方形，南北東各置一門，門額鐫刻「平型嶺」三個大字各有甕城，現存北門和門外甕城。城南的東西高處，各設烽火臺一座，遠遠可見。關口距關城尚有一段距離，關口之東北為靈丘縣境內，關口之東南為大營鎮。關口東西兩側即為高山，只此一缺口，就在此地建平型關。城內正中有過街樓。抗日戰爭時期的平型關大捷，就是在這個地方發生的。

嘉峪關即「天下雄關」，也是明代長城的終

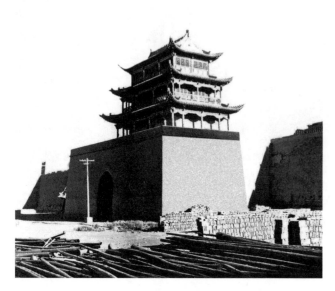

明長城嘉峪關城樓

點。關城為方形，四個城角各建角樓。城樓皆做三層，多為歇山式頂，各個城樓皆建甕城，如柔遠門、光化門等。嘉峪關城除了角樓、柔遠門、光化門做磚牆，其餘為夯土城牆。

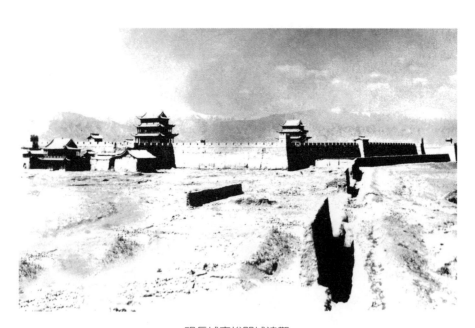

明長城嘉峪關城遠觀

漢、唐的宮殿有何特色？

西漢之初，漢長安城裡蓋了未央宮、長樂宮，到了漢武帝，又建離宮和別院。

戰國時代盛行高臺建築，高臺建築到了西漢仍然存在與發展著。未央宮位於長安城西南角，為大朝所在地，利用龍首山的崗地砌成高臺，主要核心建築為前殿，殿之兩側建有東西廂房，為處理日常事務之處。整組建築可劃分為三大部分，宮城周圍八千九百公尺，宮內除了前殿，還有十幾組宮殿。

太后住的長樂宮位於長安城東南角，宮殿北邊和明光宮接連。宮城周圍約計一萬公尺，其中包含了長信殿、長秋殿、永壽殿、永寧殿等四大組宮殿。

建章宮則在長安城西郊，是苑囿性質的離宮。宮內有山崗、河流、太液池，池中有蓬萊、瀛洲、方丈三島，並豢養珍禽奇獸，種植奇花異草。

未央前殿、廣中殿可容一萬人，另有鳳闕、神明臺。長樂宮、未央宮的大宮之中還有小宮。

「靈光」本是漢代宮殿的名稱。靈光殿是漢景帝之子魯恭王劉餘在其封地魯國所建。據記載，靈光殿自建成後，歷經漢代中、後期諸多戰事，長安等地其他著名的殿宇如未央宮、建章宮等都被毀壞，只有靈光殿仍然存在，後世便稱世間僅存的人物或事物為「魯殿靈光」或「魯靈光」。

唐代宮城在皇城之北，是皇帝聽政和皇后嬪妃

的居住之處，也屬於宮室。東、西長廊與皇城相通，南面開五個門，北西各兩門，東面只有一門。北出玄武門即禁院，宮城中心為太極宮，西部即掖庭宮，東宮則是太子居住之處。太極宮是主要宮殿，在中軸線之北，沿著軸線建有太極宮、兩儀宮、甘露宮等十幾座殿及閣。

西元六三四年，大明宮興建，位於長安城外龍首山，居高臨下，在宮內就可看到全城風光。大明宮內建有含元殿、宣政殿、紫宸殿，其中的含元殿是大明宮正殿，巍峨高大，其前建有幾十公尺長的龍尾道，左右兩側建翔鸞、棲鳳二閣，均與含元殿連接，雄偉壯麗，表現出封建社會鼎盛時期的建築風格。

大明宮內另一組宮殿為麟德殿，位於大明宮西北部的高臺上，由三殿組成，面闊十一間，進深十七間，總面積約等於明清故宮的太和殿之三倍。在

主殿的後部，東、西各一樓，樓前有亭，也有廊廡相連。

為了便於處理政務，大明宮內附有若干官署，比如在含元殿與宣政殿之間，左右有中書省、門下省與弘文館、史館等。

宋、元的宮殿是什麼樣子？

北宋東京城大致為方形，建有三重城。最外一圈即「外城」，外城之內有「內城」，中心部位還有一城，即「宮城」，也就是中心。宮城的總體平面同樣接近方形。

在中軸線上，由南入北，即宣德樓（乾元門），進而為大慶門。在這個院子裡，左為月華門，右為日華門，中心即皇上的正殿大慶殿。再往北走，即宣佑門，中心線為紫宸殿、盧雲殿、崇正殿、景福殿、延和殿，這五個殿均是前後排列。最北為拱辰殿，可從此處出宮。右邊為右昇龍門（月華門往南），有門下省、都堂、中書省、樞密院，四個殿座並列。月華門以西為右嘉蕭門、右長慶門。日華門以東有左長慶門、左嘉蕭門。再向北，西部有西向閣門、左銀臺門；東部即東向閣門、右銀臺門。

正殿大慶殿之西有四座殿閣，向西依次為垂拱殿、宣儀殿、集英殿、龍圖閣。紫宸殿之東有資善堂、元符觀。盧雲殿之西有一殿一閣，即福寧殿、天章閣。崇正殿之東則是翰林院、東樓、西樓。景福殿之西有後苑諸殿閣，之東有內侍局、近侍局、嚴門，之北有內諸司。

以上是北宋時期東京城宮城的總布局。這些殿閣到今天一座也不存。

元代宮殿坐北面南，宮城南北略長，呈矩形。

主要殿宇都建在中軸線上，正南為崇天門，呈「冂」形，崇天門東是景拱門、西是雲從門。

宮城之內分為兩大部分，殿座大體上均呈方形。宮城南邊開大明門，大明門東為日精門，西為月華門，三門並列。進而為大明殿，建在三重高臺地基上，十分威嚴壯觀，殿後有柱廊與寢殿相連。寢殿東側名為文思殿，西側名為紫檀殿。再往北，有一寶雲殿，殿東是嘉慶門，殿西為景福門，周廊環繞，十分嚴謹安全。大明殿之東西兩側，各有周廊通往東側的鳳儀門和西側的麟瑞門，並建東邊的鐘樓和西邊的鼓樓。這一大組即大明殿及其附屬建築。宮城四角均有角樓。

大明殿正北方還有一大組南北略長的矩形宮殿建築群。位於中軸線上正南者為延春門，延春門東為懿苑門，西為嘉則門，三門均向南開。中軸線的後部主要是延春閣，同樣有柱廊連接寢殿，寢殿東側名為慈福殿，西側名為明仁殿，均與寢殿並列。

這一大組建築都建在三重臺基上，十分威嚴。四個轉角也建角樓、閣廡。延春閣東邊有一景耀門，西邊有一清灝門，並在東西各建鐘樓和鼓樓。

最後，宮城西北角還有宸慶殿，其兩廂建東香殿、西香殿，宸慶殿的門名為山字門，並用院牆包圍。

宮城之東牆開有東華門，西牆開有西華門，正北開有厚載門。

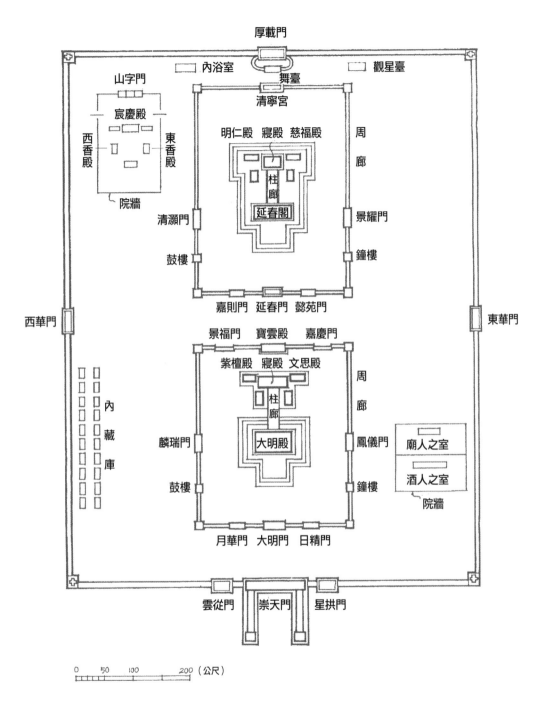

厚載門

內浴室　　舞臺　　觀星臺

山字門

辰慶殿

西香殿　　東香殿

院牆

清寧宮

明仁殿　寢殿　慈福殿

周廊

柱廊

延春閣

清灝門　　　　　景耀門

鼓樓　　　　　鐘樓

嘉則門　延春門　懿苑門

西華門　　　　　　　　　東華門

景福門　寶雲殿　嘉慶門

紫檀殿　寢殿　文思殿

內藏庫

周廊

柱廊

麟瑞門　　大明殿　　鳳儀門

廟人之室

酒人之室

院牆

鼓樓　　　　　鐘樓

月華門　大明門　日精門

雲從門　崇天門　星拱門

0　50　100　　200（公尺）

元大都宮城平面示意圖

明、清的都城及宮殿的情況如何？

中國歷代古都城數量眾多，最著名的當屬「七大古都」。目前可確認的最早古都，首先是有「五朝故都」之稱的安陽；再來是有「千年古都」之譽的西安，先後曾有十二個王朝於此建都，是中國古代建都時間最長的一個；在中國建都時間上排第二的是洛陽，被稱為「九朝名都」；還有「七朝都會」的開封、「六朝帝王都」的南京、「三吳都會」的杭州，以及現在的北京，即「大漢之城」。

明代北京城的宮殿基本上體現了禮制，如左祖右社，左邊是為了祭祖而建的太廟，右邊是為了農業豐收、祭祀農業方面神明的社稷壇。三大殿即太和殿、中和殿、保和殿，這是古代三朝之制。

皇宮建設體現了帝王的權勢，從大明門到太和大古都」。殿共有五座門，三殿五門，前朝後寢，殿堂無不齊整、莊嚴、肅穆。從前到後，各個殿宇宮室組成了院落，層層進入，布局完整，並建有東西六宮。

明代皇宮為清代皇宮奠定了堅實的基礎。

清代北京城的工程建設十分整齊。以皇城中心來布局，中軸線貫穿左祖右社，主體殿宇都在中軸線上。若從正面進入皇城，正陽門、天安門、端門、午門、三大殿、神武門、地安門、鐘鼓樓等，都位在同一條中軸線上。

宮殿分為兩大區，一曰外朝，一曰內廷。外朝有太和門、太和殿、中和殿、保和殿，兩側則是文

華殿、武英殿兩大組建築群。內廷以乾清宮、交泰殿、坤寧宮為主體，東邊為東六宮，西邊是西六宮，最後為御花園，也就是皇后、嬪妃住的園林。

清代的宮廷建築風格莊嚴、整飭，全都按照清代官式做法進行，整體建築群組比較簡單，構造方式和方法基本上大同小異。紅牆、紅柱、大面積的黃色琉璃瓦，標準樣式的彩畫，工整又簡潔。清代宮廷建築殿宇大大小小數量較多，布局上稍有變化，也反映了古代建築的藝術成就。明、清的宮殿中往往夾雜著各類園林，讓皇宮的總體建設不呆板、不枯燥，並把理政、居住、遊樂、休息等各種功能融為一體。

明、清北京城及其中建築在命名時，延續了方位上「東為正、西為副」、「左文右武，文東武西」的規則，又講求陰陽相合、左右呼應，文與武、仁與義、天與地、日與月、春與秋、十天干與

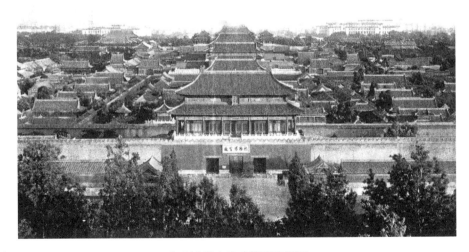

北京清代皇宮建築群鳥瞰圖

北京故宮平面圖

十二地支等，互相對應。以紫禁城為例，太和門前華門；中正殿前左偏殿曰「春仁」，右偏殿曰「秋左邊為文華殿，右邊為武英殿；太和殿東廡為體仁義」等，無不體現著禮儀秩序，卻又千姿百態、豐閣，西廡為弘義閣；乾清宮前東為日精門，西為月富多彩。

第三章

佛寺廟宇

為什麼寺院和廟宇要蓋在山上？

「寺」是什麼意思？《說文》：「寺，⋯⋯有法度者也。」林義光《文源》中提到，金文「寺」字「從又，從之。本義為持」。從「操持」之意，進而引申出「寺人」，指古代宮中的內臣，寺人的居所被稱為「寺舍」。如此一來，「寺」又引申出「官署」之意。漢代「三公九卿」制中「九卿」的官署，即名為「寺」，其中的鴻臚寺是接待賓客的地方。相傳東漢時期，天竺僧人自西馱經而來，住在鴻臚寺，後此地改建僧舍，取名「白馬寺」。

「寺」由此演變成為僧人住所的通稱。

人們常把寺院和廟宇混為一談，其實寺院和廟宇是兩回事。寺院雖已中國化，畢竟是外來的，是專門供佛、敬佛的道場。佛者，釋迦牟尼佛也。廟宇則是土生土長，是中國特有的，建廟是為了祭祖、供神、敬神，廟中供奉的神仙也是中國民間流傳的，比如傳說中的八仙等。

從造字的過程來看，從廣從朝，具有「朝拜」之意。因此，「廟」的本義原本就是祭祀、供奉祖先的建築。最高等級的祖廟即太廟，專為帝王祭祖而立，後來漸漸出現家廟或宗祠，是臣民祭祀祖先的地方。此外還有祭祀古代賢士的先賢廟與供奉山川神靈的神廟等。

廟，最初是為了祭祀祖宗而立，因而多稱為「宗廟」或「祖廟」。「宗」，尊也；「廟」，從

不過，寺院和廟宇確實有共同點：凡是建寺、建廟，都會選擇風景秀麗的地方，以增加神祕感和妙境。

中國山區分布廣，名山眾多，凡是名山的山腰或山頂，大多建有佛寺、廟宇、宮觀，也有庵。比如遼寧的千華山，除了九宮八觀十二庵，外加五大寺，恰恰說明佛教和道教占據了名山的好位置。

佛教為了修持，一塵不染、脫離塵俗，必然要尋找往來人少之地，因此興築「山寺」。凡是各地的名山，佛教僧尼必然前往建寺，久而久之，各地大山都建有佛寺，差別只在大小不等。佛教的山寺是最多的。比較大的佛寺通常有上、中、下三組，以山下為主，建立下寺，山中即建立中寺，山頂再建上寺。有的則是下寺及上寺兩組，還有的兩寺並列於村莊東西兩端，稱為東寺和西寺。中國有句古話：「深山探古寺，平川看佛堂。」寧夏西北部的

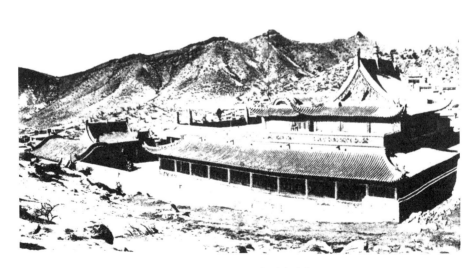

內蒙古賀蘭山廣宗寺（南寺）

賀蘭山上建有很多寺院，其中有廣宗寺、福因寺，規模相當龐大。

在中國，不論佛教的廟宇或道教的宮觀，都根據禮制修築而成。

廟宇不計大小，都要建造成十分完整的左右對稱式建築，具體規模、建設規格也有一定限制。種種限制不僅體現在各殿宇的開間尺度、廟宇中的院內組合等方面，細部處理也有許多變化。

道觀則不然。道教尊奉老子、張天師，建廟求仙，自己修行，追求長生不老，絕大部分選址於深山之中，擇一天然勝地，利用人為與自然結合的設計手法，不墨守成規，採取自由布局。例如在懸崖絕壁建廟、架橋、橋上建屋，有大有小，遠近不一，高低疊錯，樓臺殿閣建造其間，宛如仙山樓閣，仙人可在此下凡，或做為迎接神仙的佳境。山比如千華山建有無梁觀上院、無梁觀下院。山西還有山上建山，廟上建廟，也就是在山頂建廟，廟院裡又凸出一山峰，並在峰頂又建廟，十分奇特。中國五鎮名山，東西南北中，每座鎮山上都有廟宇，上下呼應。中國道教名山，如山西呂梁山、湖南嶽麓山、甘肅天水玉泉觀和平涼崆峒山、四川青城山、山東的泰山和嶗山、浙江溫嶺雁蕩山、廣東增城羅浮山、江西貴溪龍虎山、河南洛陽的雞冠山和伏牛山、江西九江廬山、江蘇蘇州天池山等，山上、山下都有廟宇。

為什麼在山中或山頂建造廟觀？主要目的是登高遠望，僧人道士修行時，一是敬神；二是迎接神仙；三是一塵不染；四是長生不老；五是與世隔絕。同時又能展現仙境高不可攀、令人神往的意境。

中國佛寺的情況如何？

漢代末年，佛教從印度傳入中國，當時傳入的寺院是塔，其實就是埋葬高僧的墳墓。寺僧將窣屠婆（Stupa）與中國古代的樓閣結合在一起，創造了許多樣式的佛塔。後來出現了具有中國特色的塔，寺僧又將中國式塔當作佛寺的中心和主體建築，把塔供奉在佛寺的中心位置，周圍用大牆圍繞，並於東南西北四面開門，這就是中國早期寺院的狀況。

今日尚存的河南嵩山嵩嶽寺（始建於五○九年），就是將嵩嶽寺塔放在嵩嶽寺的中心，前後山門兩面配房，後部為一簡單的小佛殿，是中國早期的佛寺形制。當時由於佛法流通，佛教徒人數增

北魏河南嵩山嵩嶽寺平面圖

（圖中標示：門殿、西佛殿、嵩嶽寺塔、東佛殿、門殿）

加，為了舉行佛事，必然需要場所，也就是佛寺。

從那時起，佛寺開始普遍建立。

最初的人因為無力興建佛寺，常用「舍宅為寺」的方式，將自己的大宅獻給佛寺，或將住宅改為佛寺。漢末至南北朝時期，因為高官、王府有錢，屋宅蓋得相當豪華，舍宅為寺的風氣大盛。

北魏洛陽城內的建中寺就是舍宅為寺的明證。

建中寺位於西陽門內、御道之北，普泰元年（五三一年）由尚書令、樂平王爾朱世隆所立，原本是宦官劉騰的住宅，建造極為奢華，縱向梁棟遠遠超過當時的標準規定，在五百公尺之間廊廡接連。中有大法堂、光華殿，大山門名為「光臨門」，比一般的家門與堂都更加宏偉。

願會寺同樣來自舍宅為寺，原本是中書舍人王翊的宅第，位於洛陽青陽門外二里的孝敬里，堂宇宏偉，豪華萬端。有花園石雕，林木森森，還有平

臺、複道，是當時少見的大宅。

當時佛寺之多，不勝枚舉，僅北魏時期的佛寺就達三萬座，其中大多都是舍宅為寺。

後來，佛寺逐漸有了錢，開始建造專門的佛寺，唐詩「南朝四百八十寺，多少樓臺煙雨中」正說明了那時佛寺數量的龐大。進入南北朝，由於當時的皇帝信佛，影響更大，各地名山大川相繼建寺造塔，一千八百多年來，從未間斷。

中國目前尚存的佛寺不計其數。有些佛寺從魏晉南北朝一直保存到今天，但建築改觀，規模縮小，有的殘跡尚存，一片荒蕪。也有為數不少的佛寺創於唐代，遼、宋、明、清一直保持，雖然建築改變，但其規模與制度仍然保持原貌。

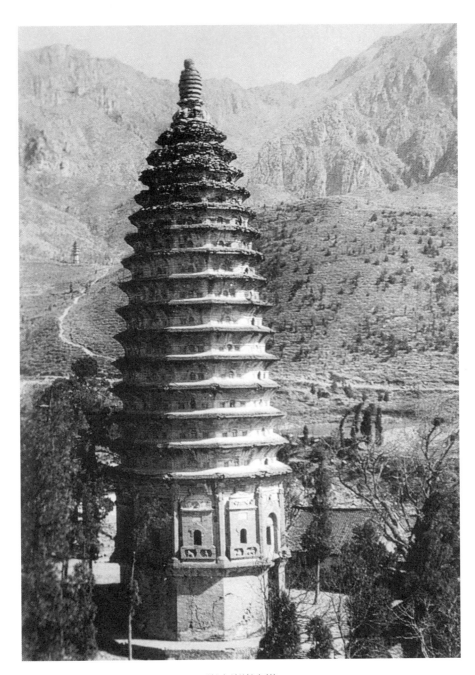

嵩山嵩嶽寺塔

中國佛寺的標準樣式是？

受到中國固有的傳統和禮制影響，遵守禮制的標準佛寺式樣，實際上大同小異。具體來說：全寺以中軸線貫穿，主要建築都安排在中軸線上，中軸線左右兩旁對稱；一進山門是天王殿，二進建有塔院、大雄寶殿、後殿、後樓、左鐘樓、右鼓樓，左右排房為僧尼從事活動的場所。其間再穿插牌坊、香爐、種種門制及迴廊等。

一座佛寺之中，所有的殿宇房屋計有：總門、山門、二門、前殿、中佛殿、大雄寶殿、法堂、浴室、客堂、僧舍、大齋堂、講經堂、大禮堂、墓塔、牌坊、闕門、禪堂、照堂、廂房、鐘鼓樓、大佛閣、藏經閣、方丈院、亭、臺、碑樓、焚帛爐、香爐、放生池、蓮池、影壁、塔、經幢等。根據佛寺大小與財力，安排各有不同，房屋殿閣的數量也不一樣。若是一般情況，大型寺院規模應如左表。

中國的佛寺自唐宋以來分出許多宗派。慈恩

殿閣名稱	間數
大雄寶殿	28
中佛殿	15
後佛殿	15
法堂	20
禪堂	20
經堂	40
群房	60
僧房	60
大齋堂	20
庫房	40
大佛閣	28
藏經閣	28
鐘樓	4
鼓樓	4
方丈院	8
天王殿	8
山門	6
二門	3
浴室	40

宗、華嚴宗都從西安發展而來，禪宗遍及全國，天臺宗創自浙江天臺山，淨土宗創自山西玄中寺，福建福清建立了楊岐宗，青海建立了密宗。除了密宗，分布於各地的佛寺宗派對於佛寺沒有什麼特殊的要求。興建佛寺時，一般不太考慮宗派。以佛教來說，任何樣式的建築都可以舉行佛事、都可以敬佛。久而久之，佛寺的樣子固定了下來，一見到那

個樣子的房屋、布局，就知道是佛寺。

密宗要求每座佛寺一定要有一個大經堂——講經廊，其他則要具有藏式建築風格，這是因為黃教（格魯派，中國藏傳佛教宗派之一，因該派僧人戴黃色僧帽，故又稱黃教）從青海開始逐步發展，從西北傳到華北，再傳到東北……所以都具有藏傳佛寺風格，如喇嘛廟即藏傳佛寺。

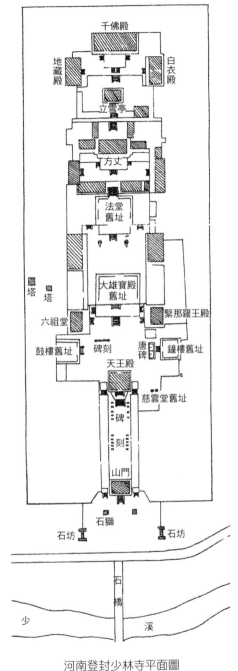

河南登封少林寺平面圖

- 千佛殿
- 地藏殿
- 白衣殿
- 立雲亭
- 方丈
- 法堂舊址
- 大雄寶殿舊址
- 緊那羅王殿
- 塔
- 塔
- 六祖堂
- 鼓樓舊址
- 碑刻
- 唐碑
- 鐘樓舊址
- 天王殿
- 慈雲堂舊址
- 碑刻
- 山門
- 石獅
- 石坊
- 石坊
- 石橋
- 少
- 溪

佛寺名稱的由來？

中國的佛寺都有寺名，而且都不是隨便取的，而是傳承自古印度已有的寺院名稱或根據佛教經典。例如：香積，佛即香積，陝西省長安縣有香積寺；香界，出自《維摩詰經》，北京有香界寺；真如，出自《金剛經》，上海有真如寺；海會，出自《華嚴玄疏》，中國山東、山西等都有海會寺；栴檀，一種香木，出自印度南部。中國河北、山西等都曾有栴檀寺，內供栴檀佛，九華山也有栴檀寺、栴檀佛；般若（bō rě），唐玄奘之名，吉林長春有護國般若寺；靈鷲，古印度有靈鷲山，山形似鷲。北京也有靈鷲山，山上有靈鷲寺。福建有靈鷲峰，其上也建有靈鷲寺。

另外，佛書《巨集明集・廣巨集明集》講述了「精舍」與「支提」兩個概念。

精舍，梵語稱為「Vihara」，又名「伽藍」或「僧伽藍」（Samgharama），英文稱「Monsterises」（僧院）。精舍起初是僧人講道的場所，後來成為僧人長住的地方，其後逐步設置佛像，就變成了佛寺。

以今天印度的精舍來看，類型以石窟寺為最多，平面布局，中間是殿堂，四周有僧舍，並非石窟。例如，那爛陀精舍（NalandaVihara）、祇園精舍（JetavanaVihara）至今已成為廢墟了。中國的唐玄奘曾在那爛陀精舍留學。這類精舍實際上就是佛

寺，傳到中國後，與中國固有的院落式房屋結合，逐漸演變成為寺院，所以才說精舍和寺院是同一回事。

支提，梵語也叫「招提」（Chaitya）。支提均為依山開鑿，以雲岡石窟、天龍山石窟、龍門石窟、敦煌石窟為代表，其中一室，中間有柱，柱即做塔狀，這就叫「支提」。

簡單地說，精舍就是佛寺，支提就是石窟裡的塔。在中國講到寺院、廟宇時，很少使用精舍、支提等名稱，講古印度佛教建築史時，才可以講精舍或支提。

北魏雲岡石窟

什麼是伽藍七堂？

一座佛寺中，殿宇等各類建築很多，根據宗派的不同，殿閣樓臺各種建築不定，但有七種必不可少，也就是「伽藍七堂」。

七堂的用法和取捨，根據時代不同，略有差異。

唐代伽藍七堂的規定是：

1. 佛塔（舍利塔）
2. 大雄寶殿（又稱金殿或佛殿，安置本尊佛）
3. 經堂（講經之所）
4. 鐘鼓樓（二者為一堂）
5. 藏經樓（安放佛經之所）
6. 僧房（僧眾的居所，多達上百間房屋）

宋代禪宗伽藍七堂的規定是：

1. 佛殿
2. 講堂、法堂
3. 禪堂（僧眾坐禪或起居之所）
4. 庫房（又作庫院，調配食物之所）
5. 山門（又作三門。即具有三扇門之樓門，表示空、無相、無願三解脫門）
6. 西淨（洗手間）
7. 浴室

漢代有「晨鼓暮鐘」的司時制度，用鐘鼓來報時。懸鐘置鼓的鐘樓和鼓樓亦多建於宮廷內，除了

7. 齋堂（大餐廳）

報時，還作朝會時節制禮儀之用。用於佛事的鐘和鼓則是寺院的重要法器，鐘的作用是召集僧眾作法，早晚撞鐘還可報時；鼓的作用在於戒眾進善，有如戰場上擊鼓以激發鬥志。寺院不可無鐘，不可無鼓。鐘樓和鼓樓通常會蓋在天王殿兩側，形制相同，分列東西，呈對稱狀。

懸甕建築是怎麼回事？

中國古建築樣式甚多，建造方式亦各有不同。

其中一種設計手法是利用地形與地勢，使建築與地形巧妙結合，奇特、險峻、有趣味。換句話說，就是什麼樣的地方建造什麼樣的房子，是一種因地制宜的建築方法，呂梁山興佛寺便是如此。

好比懸甕建築。中國很多地方都有天然形成的大山，山勢向外挑懸，下部留有空間，在這種地方建造的房屋，就叫「懸甕建築」。懸甕建築是中國特有的，也是古代匠師利用地勢與環境的一種創作。

山下的挑懸空間除了讓懸甕建築具備天然防雨功能，堅硬的山石也讓建築本身更能抵抗風霜雨雪

山西呂梁山興佛寺之一面

侵襲，除了堅固耐久，也帶來了詩境畫意、引人入勝的效果。利用懸甕建築給人的奇妙感增加神祕氣氛，這是中國宗教建築選地的成功之處。

道教由於追求神仙之境，道教廟宇大多位於名山大川，因此懸甕建築最多。佛教傳入中國兩千多年來，同樣不間斷地尋找遠離塵世的幽靜之地。利用懸甕建寺、建廟，都是為了達到清靜無為的境界。

懸甕建築利用的半山岩洞有弧形、拱弧形、袋形、圓形、半弧形、條形、球頂等各種。

江西贛州古城附近的通天岩即為拱弧形，由東岩、忘歸岩、翠微岩共同組成。通天岩的主體建築是廣福寺，蘇東坡落職時途經贛州曾經住過。廣福寺建有大雄寶殿，在它左側建有玉岩祠，祠內供奉陽孝本、蘇東坡、李存三尊刻像。

北京西邊的梅花山天泉寺為挑懸式山崖，進入寺中參訪，才知水自天上來，故稱天泉。甘肅天水大象山懸甕則採用條形，在此一長條形地帶建造了數十間房屋，氣魄宏偉高大。廣西桂林桂海碑林利用的則是圓形山崖。山西臨汾呂梁山興佛寺南仙洞同樣是懸甕式。這些都是懸甕建築的重要例證。

中國塔的情況如何？

中國的塔究竟有多少，未有詳細統計，有些資料的統計不夠全面。有些塔在深山中，有些在曠野中，有小有大，許多村莊裡還有小塔，並沒有全面性的統計資料，但若根據歷年文獻記述與實地考察推測，大約有兩萬座。

塔分布於全中國各地，一種是佛塔，一種是文峰塔。文峰塔自十四世紀開始建造，仿造佛塔的樣式，幾乎是每個縣城一座，尤以南方各地為多。如果不是專門研究塔的人，很容易把文峰塔當成佛塔。其實兩者不完全一樣，這一點要特別注意。

有的佛寺建在平地上，既可見於城鎮，也可見於鄉村；有的則遠離塵世，建在山上，叫「山

寺」。有寺就要建造塔，寺院在什麼地方，塔就在什麼地方。有塔必有寺，因此塔常常出現在平地、海邊、高山、叢林中。

佛塔最早用來供奉和安置舍利、經文和各種法物，源於古印度。一說佛陀在世時，王舍城有一位孤獨長者已經開始建造佛塔，用以供養佛陀的頭髮和指甲，以此表達對佛陀的崇敬。一說是佛陀涅槃後才建造，用來安置佛骨舍利。最初這種塔的梵文音譯「窣堵婆」，巴厘文音譯「塔婆」（Thupo），別音「兜婆」或「浮屠」，中文譯為「聚」、「高顯」、「方墳」、「圓塚」、「靈廟」等，另有「舍利塔」和「七寶塔」等異稱。

隋、唐時，譯名統一為「塔」，沿用至今。

中國最高的塔要數河北定縣城的開元寺塔，建於宋代，從塔底到塔剎尖高八十五‧六公尺，全部用磚砌築，十分精美。

中國的古塔可按照兩種方式分類：按性質分類，有藏傳佛塔（喇嘛塔）、文峰塔、多寶塔、寶篋印塔、金剛寶座塔、無縫塔（「中國窣屠婆式」塔）；按形制分類，有樓閣式塔、異形塔、密簷式塔、內部樓閣外部密簷式塔、造像塔、幢式塔。

看一座塔時，不能單純只看外形，應該從內部構造與外部樣式兩方面進行綜合分析。

中國的塔不全是高層建築，也就是說，樓閣式的塔只是其中一種，並有大量磚塔。遼代大部分的塔都無法登人，只是一種象徵性的塔狀建物。

中國的塔數量很多，樣式都不相同，塔的性質與佛教的分支宗派也有很大關係。從中國建塔的歷

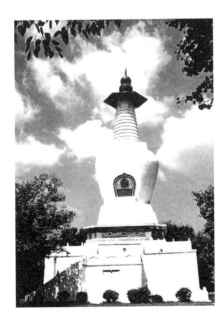

揚州藏傳佛塔（清）

泉州開元寺大院寶篋印塔（宋）

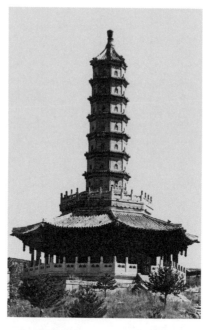

史發展來看，應是先有木塔，後有磚塔，後來經過研究才發現，這兩種塔是幾乎同時發展的。

山西榆社造像塔左側　　　　承德須彌福壽之廟的樓閣式琉璃塔

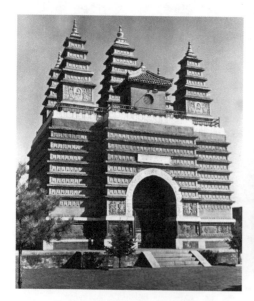

呼和浩特慈燈寺金剛寶座塔　　　寧波七塔寺宏智法師塔（無縫塔）

鳩摩羅什大師的遺跡有哪些？

佛教「三論宗」的開創祖師鳩摩羅什既是佛教大師，也是著名的佛經翻譯家。他圓寂後，至今只有一座石塔，就在陝西省戶縣城東南方向十五公里的逍遙園大草堂棲禪寺內。該寺建於後秦，目前除了鳩摩羅什舍利塔，其餘殿堂均為清代重修。

鳩摩羅什是西域龜茲人，後秦時來到關中住了九年，當時被待以國師。他在棲禪寺翻譯了《金剛經》、《法華經》、《大智度論》、《十二門論》和《中觀論》等七十四部三百多卷經典，對於中國的佛教發展貢獻良多。

這座石製舍利塔的塔身平面為八角形，建在方形臺基上，上置須彌山圓座，再置仰蓮座三層。塔

陝西草堂寺鳩摩羅什塔（唐）

身刻出了木結構式、木兼柱、直櫺窗、版門、門釘大鎖等，上覆四坡水的塔頂、受花、相輪、寶珠等。塔下的須彌山圓座說明了鳩摩羅什塔具有很強的佛教色彩。從鳩摩羅什塔可看出唐代的石工水準與唐初的石塔造型藝術，是建築史上的重要遺物。

什麼是新疆一○一塔？

新疆吐魯番北部交河故城中發現的一○一塔是佛教界的大事。

交河故城現存遺址保留了其昌盛時期的規模，大體為唐代遺存。從交河故城東北部城門進入之後，會看到當年的街巷、院落、房屋土牆等殘存。城的南部為居民住宅區，北部則全數為佛寺區，目前尚存遺跡包括了佛寺、大殿、佛塔、佛像。

城的最北部有一大堆土建築遺址，即為土塔群。塔群用地為方形，每一塊的東西向、南北向均為一○八公尺，中間以十字街構成四塊，每塊建二十五座塔，共五行，每行五座塔，共一百座塔，再加上中心部位的一座大塔，共計一百零一座。其

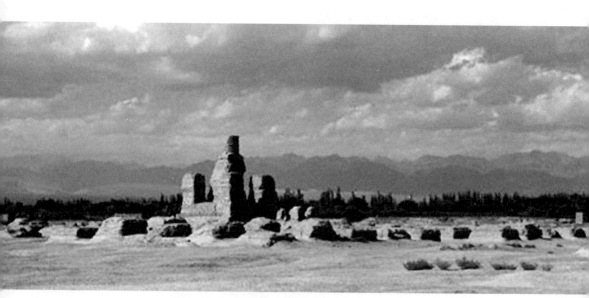

新疆交河一○一塔

中，一百座塔的大小相同，高度都是五・五公尺，行與行間隔五公尺，塔的每一面寬為四公尺，行向六公尺。大塔每邊長七到八公尺，高度則為八公尺左右。這一百零一座塔的材料全部都是土築，也就是用夯土版蓋成，版縫與夯層今日尚存。

用土建造的塔為何可以直到今天都不倒塌呢？

事實上，經過了一千多年，當然有些坍塌，但大部分仍存。這是因為西北地方黃土土質密緻，不怕雨水，何況新疆雨水極少，偶有一點雨影響也不大。然而，當地西北寒風凜冽，長年風雨侵蝕之下，絕大部分土質已經剝落。全部塔群中，尤以西北方向的塔受到的損壞最大，到目前為止，小塔大部分已遭剝蝕，只留下基座或殘破的塔身，大塔的西北方向同樣已被剝除，不過尚可看出塔的樣式。

以性質來說，一〇一塔群全部都是寶篋印塔

（詳見第一〇〇頁）。

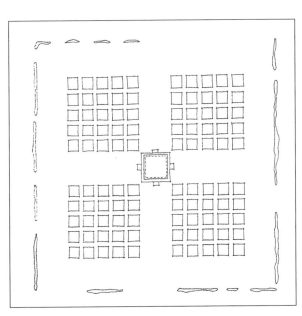

新疆交河一〇一塔總平面圖

寧夏為什麼有一〇八塔？

一〇八塔位於寧夏青銅峽，是一座巨大的塔群。

從整體來看，整個塔群的平面呈現三角形，依山坡形自上至下排列，共計十二排。第一排有一座塔，第二排和第三排有三座塔，第四排和第五排有五座塔，第六排有七座塔，第七排有九座塔，第八排有十一座塔，第九排有十三座塔，第十排有十五座塔，第十一排有十七座塔，第十二排有十九座塔，共計一〇八座。

一〇八這個數字在佛教裡具有佛的含義，例如誦經時要念一〇八遍，串珠為一〇八顆，敲鐘一〇八響，向佛叩頭一〇八下。

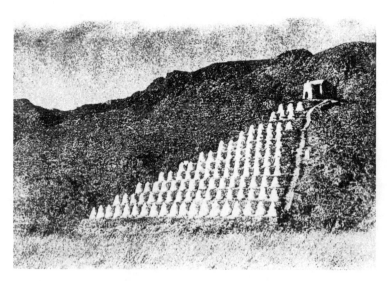

寧夏青銅峽一〇八塔（遠景）

以性質來說，一〇八塔是一大組的藏傳佛塔，也就是喇嘛塔，原型為古印度佛塔窣屠婆（Stupa），傳入中國後才變成一個單獨的系統。

為什麼要供養這樣的塔呢？

第一，設計簡單，施工容易；第二，材料普通，易於保存。一〇八塔的主要建材是磚塊與黃土泥巴，上部再抹一層白灰。因為本身沒有什麼貴重材料，所以沒人會去拆它。我在考察時曾經打開一個塔細看，發現裡面有一張寫著梵文六字真言的黃紙。

根據一〇八塔的形制、塔的樣式、塔內的土樣進行綜合分析，推斷應為元代建造的。後來相關部門勘察與維修時，剝開了其中數座塔的表皮灰泥，發現露出的塔形與喇嘛塔十分相似，是喇嘛塔的一種變形，也就是塔肚變形，不做圓肚而做成直線收肩。

如今，一〇八塔外包裝已被全部清除，磚頭暴露在外。

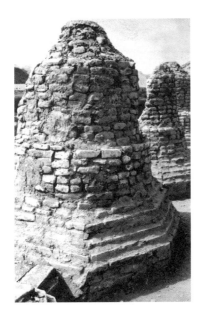

寧夏青銅峽一〇八塔（近景）

唐、宋、明各代的塔有何區別？

磚塔是中國古建築其中一類，也標誌了古代高層建築的發展水準。分析唐代、宋代和明代磚塔的特色，可初步總結出中原地區的磚塔發展規律與其構造。

唐代磚塔的平面為方形，一般都是十三層，合計四十多公尺，採用磚壁木樓板空心結構的方法形成樓閣。外簷用疊澀出簷式，斗拱很少，塔身素面，不做裝飾紋樣。長安縣香積寺塔是唐代磚塔帶有彩畫的特例，其他多為素磚，表面裝飾甚少，如甘肅政平塔、陝西澄城塔。

宋代磚塔的平面以八角形最多，也有一些是方形。過去認為，凡是唐塔都是方形，宋塔都是八角

形，其實也有一些宋塔的平面是方形。樣式方面，宋塔同樣是樓閣式，但會在塔身施作平座、欄杆，樣式變化多，也會做出門窗，施有單抄斗拱。若論總體規模，宋代磚塔沒有唐代磚塔來得宏偉壯觀。具有代表性的宋代磚塔如上海松江興聖教寺塔、河北正定開元寺塔等。

明代磚塔的平面呈八角形，高度以十三層為最多，一般高度都是四十公尺，結構特色是磚壁、樓梯、樓板三項結合成一整體，省去了木製樓板。樓層十分堅固耐久，塔的下部建有很大的基座，塔身與簷部則完全模仿木結構樣式，簷部斗拱趨於繁瑣，喜歡使用垂蓮柱等裝飾。

塔是佛教建築的一種，凡有塔的地方，原本必定有寺院。由於年代久遠，有些寺院的房屋已然塌毀，徒留一座孤塔。

判斷寺院年代的一般規律是：唐代寺院多將塔建在大殿前面，取「前塔後殿」或「塔殿並列」的布局；宋代則將塔蓋在大殿後方，塔為次要建築。可以據此區別唐、宋寺院。

唐塔和宋塔的砌磚法都是用長身錯口砌，壁心填入碎磚，砌磚的膠泥則為黃土泥漿。到了明代，磚塔砌磚開始改用石灰漿。

法門寺塔的情況如何？

法門寺位於陝西省扶風縣北約十公里的崇正鎮（今法門鎮）中央。該寺始建於東漢末年，距今一千七百多年歷史，是隋、唐的佛教四大聖地之一，也是中國境內珍藏釋迦牟尼真身舍利的十九座寺廟之一，佛骨藏於塔下地宮。

佛家把世上一切的標準叫「法」，「門」即眾聖人入道之通處。眾生煩惱之事很多，用佛家語言來說，若有八萬四千多個煩惱，即有八萬四千多個「法門」可以解決。

法門寺初名「阿育王寺」。阿育王是古天竺的國王，篤信佛法，在各地建立了八萬四千座塔，扶風縣的法門寺塔是其中之一。因塔而修寺，寺和塔

屢經興廢，多次重修，至西元六二五年始稱「法門寺」，塔也改稱為「法門寺塔」。

法門寺塔因地基關係於一九八一年倒塌，後來清理地基時，在塔基的地宮發現了一座唐代建造的小塔。若從法門寺塔的平面來看，周邊一圈方形是清代維修的痕跡，內部一層圓形是明代塔的基礎，其中還有另一圈方形，即唐代塔的基礎，之中還有一條唐代的南北通道，說明了法門寺塔從唐代開始，經過宋、明、清，如今是明塔。

目前的法門寺塔是倒塌後按照原樣重新興建的。

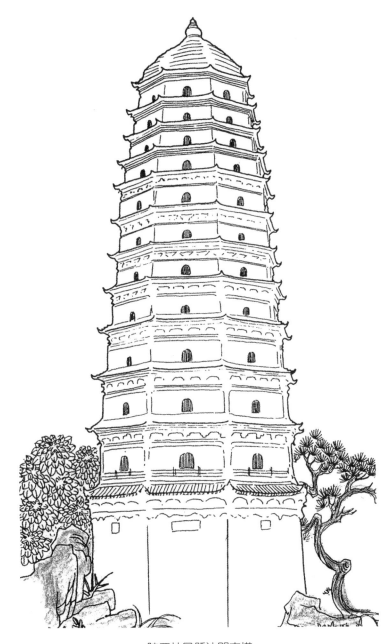

陝西扶風縣法門寺塔

什麼是寶篋印塔？

佛經中有《寶篋（ㄑㄧㄝˋ）印經》，供奉《寶篋印經》的塔，就是寶篋印塔。

寶篋印塔歷史悠久，如北魏時期河南嵩嶽寺塔，在第一層塔身上用磚砌出寶篋印塔當裝飾，十分精緻。另外，大同北魏雲岡石窟中的壁面也刻了石塔，即寶篋印塔的寫意圖像。

到了五代，吳越王錢弘俶敬造八萬四千座寶塔，並埋於國內名山之中，從明、清陸續發掘出土的寶塔來看，都是寶篋印塔。

為什麼要造八萬四千座塔呢？

印度孔雀王朝第三代國王阿育王在位期間一度征伐屠戮，後來棄惡從善，虔信佛教，立佛教為國教，並在各地建造了八萬四千座塔，以供養佛祖舍利子。吳越王錢弘俶為吳越國（九二三～九七八年）末代國王，畢生崇信佛教，在位時以興建寺院佛塔著稱，他自後周顯德二年（九五五年）起仿效阿育王，製成八萬四千座小塔，以為藏經之用。

進入北宋，開始在地上獨立建造寶篋印塔。福建仙遊縣會元寺塔即寶篋印塔，在寺的後方獨立建造。福建泉州開元寺院內與洛陽橋上，也都有獨立的寶篋印塔。

元代，浙江普陀山的普濟寺太子塔也是寶篋印塔。

進入明、清，在安徽、福建、湖南、廣東、江

西、江蘇、浙江各地，寶篋印塔愈建愈多。當時的

文人和士大夫大多在家看書、寫作、研究，尤其是

金石學家，弄到了許多寶篋印塔的出土拓片，他們

撰文或記錄時常常寫成「金塗塔」。這是因為吳越

王錢弘俶改造的八萬四千座塔大部分都用金屬，也

就是用合金銅來製作，所以稱之為「金塗塔」或

「小銅塔」，其實就是寶篋印塔。這些出土的塔底

部有鑄字：吳越王敬造阿育王塔。

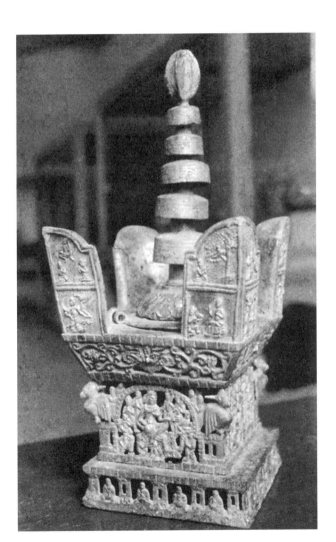

寶篋印塔

為什麼建造圓肚形狀的塔？

中國有一種帶有圓肚的塔，名曰「喇嘛塔」。

這種樣式的塔一直為喇嘛教崇拜，所以只有流傳喇嘛教、建有喇嘛寺的地方，才會建造這樣的塔。

佛教傳入中國受到了古印度、尼泊爾的影響，那裡曾經建造這種帶圓肚的喇嘛塔，不過中國的喇嘛塔肚十分大，古印度和尼泊爾的塔卻是基座特別大，塔肚為直線，而且肩部的圓弧做得很簡單。

喇嘛塔由古印度經尼泊爾傳入西藏和青海，再傳入中國。傳播線路為：古印度—尼泊爾—西藏—青海—甘肅—內蒙古—山西—河北—北京—遼寧—吉林—黑龍江；或是古印度—尼泊爾—西藏—青海—雲南—廣西—青海—陝西—湖北—江蘇。

元代開始稱喇嘛塔為「藏傳佛塔」。藏傳佛塔是伴隨著喇嘛教的發展而發展的。由於喇嘛塔的塔身刷成白色，顯得乾淨又純潔，所以人們也叫它「白塔」。喇嘛塔裡不放佛像，也不藏舍利，主要是一條經幡，其上書寫經文。通常是佛教的大宗派之一黃教的佛寺中會供奉喇嘛塔，漢族地區的佛寺中也經常供祀，這是元、明以來皇家崇信喇嘛教的結果。

全中國最大的藏傳佛塔是北京妙應寺的白塔，藏傳佛塔最多的寺院則數內蒙古烏審旗烏審召，寺院內共有數百座，每個藏傳佛塔都有一公尺高。

藏傳佛塔分三大部分，一是塔的基座，一是塔

身，一為塔剎。塔座有一層、二層、三層不等，有的建造蓮花座，有的建造八角折角座。塔身有大的、圓弧的，也有直線收肩的。塔頸（塔剎的主要部分）以十三層相輪為代表，上為傘蓋。內蒙古的藏傳佛塔花樣變化更加豐富。

藏傳佛塔中還有一種過街塔，也叫過佛塔。臺子下方有門洞，臺上建造藏傳佛塔，從門洞處走過去就是對佛的敬仰，此法從印度傳入中國。在北京居庸關、八達嶺、承德外八廟、內蒙古大草原的各種喇嘛廟裡，大多都有過街塔。

中國「塔婆式塔」（此稱呼源於古印度佛教徒傳來的「窣屠婆」，窣屠婆是塔婆式塔的前身）發展最早，北魏石窟中就可看到其初期形象，唐代新疆高昌故城也留存了「塔婆式塔」遺跡，不過都是用土做成的，有三十多座。西夏時代的「塔婆式塔」開始變形，塔肚、肩部都做成直角。

內蒙古呼和浩特席力圖召的藏傳佛塔在傘蓋下部緊貼十三層的上部處，下垂兩個雲卷，如同雙耳，當地人稱之為「雙耳塔」，並在塔門邊刻出佛八寶。內蒙古阿巴嘎旗的汗白廟也有一座石造藏傳佛塔，塔肚周圍刻了仰蓮瓣、俯蓮瓣，十三層的基座則用折角形石座。

呼和浩特席力圖召藏傳佛塔（喇嘛塔）

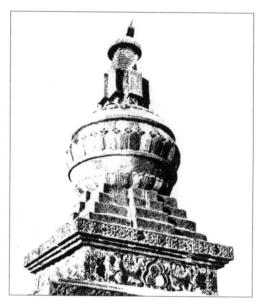

藏傳佛塔的材料有磚砌抹石灰的，有石造的，也有土造的。

內蒙古阿巴嘎旗石塔

新疆高昌故城塔婆式塔遺跡

中國最大的琉璃塔在何處，長什麼樣子？

山西洪洞縣城東北十五公里處有一名為廣勝寺的佛寺，其上寺有一座飛虹塔，是中國現存最早最完整的大型琉璃塔。此塔創建於漢代，現存為明嘉靖六年（一五二七年）重修之作，距今已有四百多年。明天啟二年（一六二二年），底層增建圍廊。

飛虹塔的平面為八角形，共十三層，全高四十七・三一公尺。塔身以青磚砌成，並飾以黃、綠、藍、白、赭五彩琉璃，第一、二、三層則塑有各種佛像、花卉、動物，極為精巧雅致。塔內設有奇妙的踏道，可登至第十層。建造飛虹塔花了很多錢，用了許多人力和物力，工程十分浩大、精細。這座塔保護得非常好，至今未遭破壞，近觀五彩繽紛，

為中國琉璃塔中之佼佼者。

第二座在山西陽城，該塔僅局部貼砌琉璃，不像飛虹塔那樣牆壁貼滿琉璃。

第三座是河南開封佑國寺塔，以褐色琉璃貼砌而成，遠看宛如鐵塔。佑國寺塔建於宋代，是當時東京城的高塔之一。金人攻入東京城時曾經開炮打塔，但此塔始終未遭破壞，遺留至今。

第四座是山西省五臺山獅子窩梁上一座佛塔，同樣是局部貼砌琉璃。此塔所處位置是一逆風崗的風口，每年都飽受塞北狂風吹襲，但該塔堅強屹立，至今十分完整，說明了構造非常堅固，表面的琉璃愈吹愈新、愈吹愈亮。

其他還有北京頤和園後山的琉璃塔，河北承德須彌福壽之廟和承德避暑山莊的琉璃塔，都蓋得五彩繽紛，非常珍貴。

中國古代琉璃塔往往建造得十分華麗，猶如一

件精美的藝術品。建造琉璃塔非常昂貴，燒製彩色琉璃要經過做模、雕刻、塗色、燒製、安裝等許多道工序，十分困難，一般人家做不起，只有皇家和高僧住持的寺院廟宇才有辦法負擔。

山西洪洞縣廣勝寺上寺飛虹塔

五座塔建在一起有何意義？

佛教中，塔即「佛」，一座塔即表示一尊佛，五塔者，即五尊佛。

檯子叫「金剛寶座」，是從古印度佛塔傳來的。為了保護佛，佛像左右有力士，力士手持金剛棒（一種武器），也讓金剛寶座顯得雄偉莊嚴。金剛相當堅硬，有了金剛寶座，佛的坐式才安全，所以一般都將佛建在金剛寶座之上。金剛寶座是用石塊砌成的大型方檯，下方有筒券或十字筒券，在金剛寶座上建造的塔，就叫「金剛寶座塔」。換言之，由中國佛教創建的金剛寶座塔，是一種隨佛教的發展而產生的新類型。

金剛寶座上建造五個塔，其中一個是大塔，四面各建一個小塔，名為「五塔」，人們俗稱為「五塔寺」。

金剛寶座塔的建造始於唐代，唐代敦煌石窟的壁畫上已可見到金剛寶座塔。據載宋代也有金剛寶座塔，不過實物已看不到了。元代的尚存一座，十分寶貴，即昆明官渡村妙湛寺的金剛寶座塔。非常有名的北京五塔寺、西山碧雲寺、內蒙古呼和浩特慈燈寺的金剛寶座塔等，則都是明清時期建造的。

另外，四川有一座全用磚造的金剛寶座塔，是山西五臺山廣濟茅棚能海法師於二十世紀二〇年代募錢興建的。

所有的金剛寶座塔中，最精美的要數北京五塔

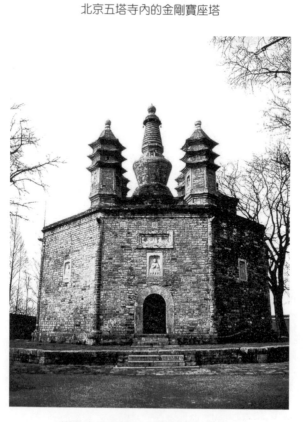

北京五塔寺內的金剛寶座塔

湖北襄陽廣德寺金剛寶座塔（明）

寺的，雕刻了十分精美動人的佛教藝術與佛教故事圖案。

然而，在金剛寶座上建造的塔，樣式不盡相同，有的是密簷式塔，有的是樓閣式塔，還有的是藏傳佛塔，必須根據佛教宗派，根據大師、聖者、主持高僧的情況，才能詳細分析其含義。

塔林與塔群有何區別？

塔林與塔群完全不同。

大型佛寺的高僧圓寂之後，會為他們建造一座塔，一為墳墓，一為紀念。這是祖輩流傳下來的規制。年深日久，積少成多，一代傳一代，塔愈來愈多，幾乎為林，所以稱之為塔林，如河南登封少林寺塔林、山東歷城神通寺塔林、山西交城天寧寺塔林等。

中國的佛寺很多，大型佛寺更多，凡是歷史悠久的大型佛寺都有塔林。我考察到的塔林如下表所列。

透過塔林，我們不僅能從塔銘上了解高僧與大師的生平，還能一探當時的建築藝術、工程技術，

地點	塔林名稱
河南登封	少林寺塔林
河南輝縣	白雲寺塔林
河南寶豐	香山大普門寺塔林
河南汝州	風穴寺塔林
山東歷城	童子寺塔林
山東歷城	神通寺塔林
山西交城	玄中寺塔林
山西交城	萬卦山天寧寺塔林
山西永濟	靜林山天寧寺塔林
山西五臺山	佛光寺塔林
北京西山	潭柘寺塔林

也可從中得知文學、書法、繪畫、雕刻、詩歌、音樂、舞蹈、圖案、歷史和地理。塔林是十分有意義的文化遺產，與一般的塔一樣，與佛教都有互通的意義。

若以建築角度來說，塔林沒有所謂的整體規劃，隨用隨建，建造得比較自由。同樣地，塔林中的塔也是隨時隨意建造，尺度不盡相同，大小、高低、材料等，風格各異。寺院的塔與其他塔相比較，塔座、塔身與塔剎都不一樣，不僅時代風格各異，設計手法也不一樣。可以說，塔林最大的特點就是從規劃到設計都表現出充分的自由，不受任何約束。

塔群則是信士、居士供養的佛，用塔來代表，一塔代表一尊佛，十塔即代表十尊佛。用佛教的話來講，佛即塔，塔也被看作佛。把好幾座塔集中蓋在一起，即在一地供奉數尊佛，好比一百零八座

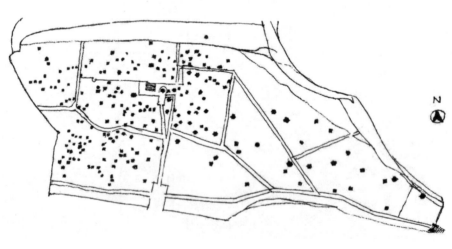

少林寺塔林平面圖

塔，就象徵一百零八尊佛。換句話說，塔群也可以
說是佛群，比如九十二頁的新疆吐魯番交河故城一
○一塔塔群。

少林寺塔林局部

中國塔與印度塔有何不同？

印度及其他佛教國家的寺院裡，塔明顯處於中心位置。但在中國，佛寺的中心大多不是塔，而是大雄寶殿。雖然塔本身內含的佛性神義被保留了下來，但有些塔被賦予了其他含意，像是浙江杭州的保俶塔、福建晉江的姑嫂塔、山西永濟的鴛鴦塔等，融合了民俗、傳說和戲曲，成為鄉情或愛情的象徵。

基本上，中國塔與印度塔並沒有共同點。儘管塔的基本形制——窣屠婆——是從印度傳入中國的，但是中國塔已將窣屠婆與傳統中式樓閣建築結合於一體。印度塔體型甚大，好幾個連為一體，塔身上有繁瑣的雕刻，中國塔則是一座又一座的單一

建築，每座塔之間沒有什麼關係，而且樣貌都是中式樓閣或中國佛教自身創造出來的風格。

印度的古塔基本上都採用喇嘛塔的形象，從中啟發了中國喇嘛塔的樣式。佛經自印度傳入中國後，雖然基本理論源於印度，但隨著中國社會的見解不斷更新，獲得了很大的發展。既然中國的寺院建築往往是根據中國佛教的要求，並結合當地情況、建築材料、禮制、具體要求而建造，樣式與古印度佛寺自然大不相同。

不要以為佛教是從印度傳來的，中國塔就與印度塔有一定淵源，或是模仿印度塔而建造。事實上，中國塔與印度塔的樣式相去甚遠。塔本義為墳

塚，中國沿襲「入土為安」習俗，在塔基、塔身及塔剎之外，又加入類似古代陵寢的地宮。而在塔身方面，印度塔的塔身多為半球形覆缽，中國塔的塔身則以古建築中的亭、臺、樓、閣為藍本，創造出獨具風韻的樣式。

內蒙古藏傳佛寺的分布為何？

內蒙古呼和浩特大召

內蒙古巧爾齊召（漢式）

今日尚存的數百間藏傳佛寺（喇嘛廟）都是清代嘉慶、道光、光緒年間建造的，幾乎遍及內蒙古各地。大體分為三種樣式：

第一種是純漢式。與漢族的藏傳佛寺相差不多，總體布局、形制、殿閣建築方式相同，但規模和房屋數量遠比中原一帶大上許多。當地人叫五臺

內蒙古包頭武當召全景（藏式）

式，實際上是漢式。

第二種是藏式。其實就是西藏當地的藏傳佛寺樣式，也可以說是把西藏喇嘛廟搬到了內蒙古。

第三種是漢藏混合式。混合式既不是漢式，也不是藏式，而是在一座喇嘛廟裡同時展現了漢、藏兩種風格。舉例來說，主要殿閣做藏式、次要殿閣做漢式，或是主要殿閣做漢式、次要殿閣做藏式。這是在一座喇嘛廟中，單體殿閣的混合建築。

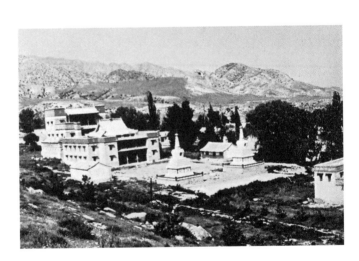

內蒙古包頭梅力更召（漢藏結合式）

祠廟的情況如何？

中國太古沒有宗教，進入封建社會時期後，信仰表現得多種多樣，其中有對自然物之崇拜、祖宗之崇拜，並體現在建築上。

對天之崇拜，建築天壇，皇帝祭天；對地之崇拜，建築地壇，進行祭地；對日、月之崇拜，建日壇、月壇（在一個城池中都建有天地日月）；對五穀之崇拜，為社稷壇；對祖宗之崇拜，從家庭到社會皆建祠堂廟宇（封建社會裡每家都設有祭堂供奉祖宗），比如安徽績溪的胡氏大宗祠，規模就相當龐大。

另外也祭祀名人、神靈。例如，關雲長為關帝廟、孔夫子為文廟、岳飛為武廟，還有老子廟、祖

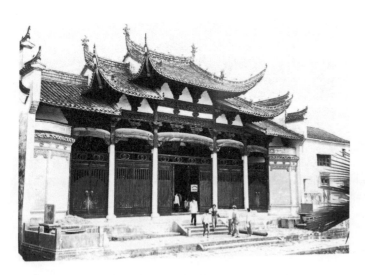

安徽績溪胡氏大宗祠大門外

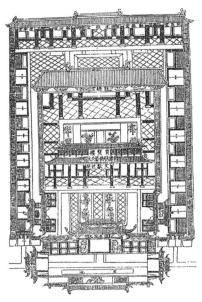

江西流坑董氏大宗祠平面圖

師廟等。祭神則有龍王廟、火神廟、土地廟、城隍廟、牛王廟、馬王廟、胡仙廟、黃仙廟、二仙真人廟、瘟神廟、娘娘廟等各種，從小到大，從城鎮到名山，遍及各地。

關於祠廟宮觀，堯時已有五帝之廟，夏為世室，殷為重屋，周建明堂，帝王祭祖有大廟。祠廟的規模最小者僅用一間屋，最大的廟堂一處就有百間房屋，而且在廟宇中都是庭院與園林相結合，特

河南襄城文廟大成殿內部梁架　　河南襄城文廟大成殿（元代木構）

色甚多。

祭禮山川方面，中國有五嶽名山，這些山中都有廟宇，如東嶽泰山有岱廟，西嶽華山有華嶽廟，南嶽衡山有南嶽廟，中嶽嵩山有中嶽廟，北嶽恆山有北嶽廟，這些廟宇規模都很大。五鎮名山中也有很多廟宇，北鎮廟建在醫巫閭山下；南鎮山有南鎮廟，建在會稽山下；西鎮山有西鎮廟，建在吳山；霍山為中鎮名山，建有中鎮廟；東鎮沂山也有大規模的廟宇建築。

河南開封關帝廟　　　　　　　　　宋代關雲長之像

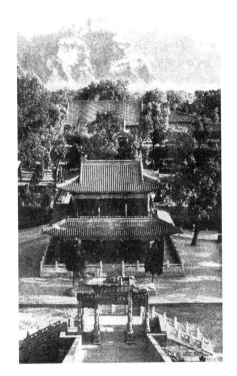

陝西華陰縣境內西嶽廟

湖南衡陽南嶽廟奎星閣

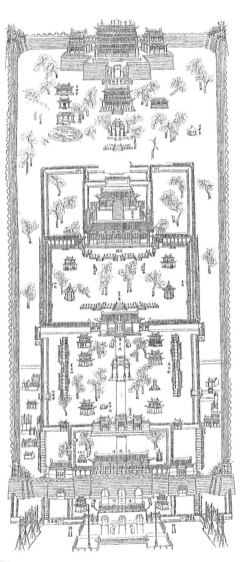

陝西華陰縣境內西嶽廟總平面圖

道教建築是怎樣的？

道教是中國土生土長的宗教，起源可追溯到老子。

春秋戰國時代提倡百家爭鳴，當時各種學說和學派紛紛著書立說，長生不老、成仙得道一說風行一時。齊宣王、燕昭王和秦始皇都派人入海求仙，求取靈丹妙藥，藉以長生。漢代張道陵開始行符禁咒之法，北魏寇謙之奉老子為「教祖」，奉張道陵為「太宗」，確立「道教」一名。

唐代皇帝提倡道教，道教大為盛行。宋代在都城東京建昭應玉清宮，房屋有數千間，規模十分宏大。元代供奉呂祖，封呂洞賓為「純陽演政警化孚佑帝君」，在山西芮城縣建永樂宮，無極之殿、天

山西芮城永樂宮七真殿斗拱內部圖

山西芮城永樂宮無極之殿

山西芮城永樂宮天中天殿

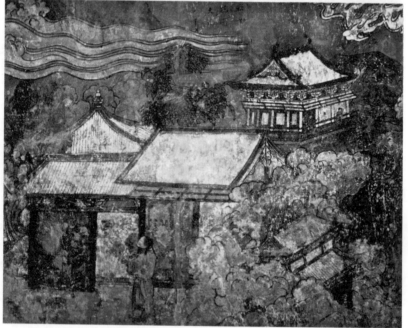

山西芮城永樂宮壁畫（元）

中天等殿及壁畫保存至今。後又擴建北京白雲觀。

明代嘉靖年間，道教仍然盛行，大建湖北武當山道教建築群，並在嶗山建道觀建築群。清代在明代道教建築的基礎上擴大建設，如江西龍虎山天師廟，在廟的一‧五公里左右蓋了天師府。甘肅平涼崆峒山、甘肅天水玉泉院、山西襄陵龍鬥峪、陝西隴山龍門洞、四川灌縣青城山等地，都建造了大規模的道教建築群，此外還建立道教五嶽名山，建有道教建築供奉道家的神像等。各地的小型道教廟宇更是多不勝數，呂祖廟、二仙真人廟等，即有相當數量的宮、觀、廟、宇等。

道教建築的布局有兩種：

一種是園林式建築，與自然環境中的山石、河水、樹木結合在一起，也是最主要的道教建築類型，可以說大部分道教廟宇都採取此法。凡是名山裡的大規模道教建築群，其亭臺樓閣、殿宇迴廊，

四川灌縣青城山名勝古蹟路線

高低錯落、大小不等，橋廊碑石布局自然，依山石徑，登道蜿蜓，河谷深邃，溪水洄流，鮮花野菜，古樹櫛比……身臨其境，猶如神仙境界。只不過若與佛寺相比，道教殿宇規模較小，多為小型建築，除了京城的大規模道教建築，大多數都是由許多小型殿宇合組而成的建築群。

另一種是禮制布局，以中軸線貫穿，主要殿閣都建在中軸線上，井然有序，嚴格對稱。

所謂「洞天福地」，原指道家神仙居住之地，後來比喻名山勝地。道教創立之初，居於山野，並沒有專門的建築場地，修道之士多將天下名山視為神仙管轄的「洞天福地」。這些地方，最初被稱為「治」。張道陵傳道間，在全中國建立了二十八個治，做為教徒修煉之所。魏晉時，「治」改稱為「廬」或「靖（靜）室」。唐、宋以後，逐漸定型，大的叫作道宮，小的叫作道觀，統稱為「宮觀」。

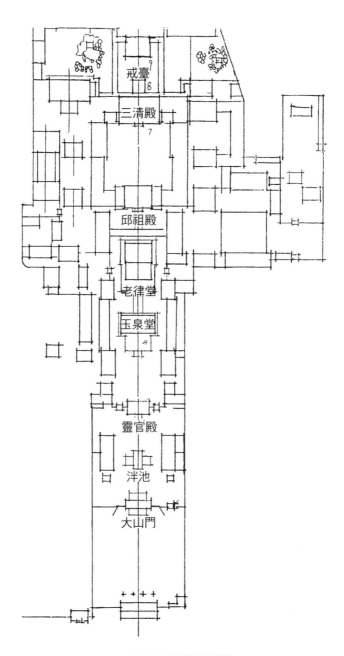

戒臺
8

三清殿
7

邱祖殿

老律堂

玉泉堂
4

靈官殿

泮池

大山門

北京白雲觀總平面圖

中國清真寺建築情況如何？

伊斯蘭建築清真寺在中國歷史上有很大的發展，總體上看有三種風格：

第一種是從西亞傳入新疆，在新疆維吾爾族居住的地區廣泛發展，該地現存的清真寺都以西亞、中亞建築風格為主體，不論是喚拜樓還是裝飾紋樣，以及開門的拱券、柱子樣式、屋頂、平面布局和裝修手法，都屬於中亞建築裝飾藝術，體現了中亞風格。外觀方面，造型多為穹頂式建築，大殿上一大四小半圓形綠色穹頂，頂上一彎銀白色新月。

第二種是從廣州入境，唐代和宋代則從泉州城入境，像是福州的麒麟寺、泉州的清淨寺（獅子寺）、揚州的仙鶴寺、杭州的鳳凰寺、廣州的聖懷

寺等，都是當時的大型清真寺。杭州鳳凰寺的經堂採用一個大穹窿頂；泉州清淨寺全部為石造，尖拱窗楣、大穹窿頂，帶有西亞或中亞的建築藝術風格。

第三種是指在其他各省市、地縣、村鎮的清真寺，創造性地吸取了一些漢式建築風格，但又各有特色。比如布局以中線對稱，主要建築位於中心線上，左右對稱，前為寺門，中為勾連搭式禮拜殿，實際上就是由三個殿組成的一個大房間，因為需要同時容納許多人一起做禮拜，也就是「勾連搭」式房屋。在禮拜殿之後，有的在附近再建造一個邦克樓或喚拜樓，其實都是同一種用途的塔樓，一般是

福建泉州清淨寺院內場景

一到三層樓。四面的廂屋與廊房則與一般漢式房屋相仿。在漢族居住地區的清真寺往往都是如此，從南方到北方，從東部到新疆，都可見到。

除此之外，清真寺的建築樣式還會與地方建築相仿，表現在樣式、風格、材料、構造方法、建築手法等方面。比如北京的清真寺與北京四合院住宅相仿；遼寧、吉林的清真寺與該地區的建築風格相同；陝西大寺與西安建築風格相同；青海大寺與青海當地建築風格相同；雲南大寺與雲南建築風格相同；寧夏大寺與當地相同。就連新疆各地的清真寺，也在吸取中亞、西亞建築樣式的基礎上，與漢式建築結合，不是單純的中亞、西亞風貌。

第四章

其他類型

什麼是臨時性捆綁建築？

中國的捆綁建築相當發達，不過大多是臨時性建築，無法長久。捆綁本來就是用繩索來捆、綁紮，怎麼能耐久呢？中國的臨時性建築較多，常見的有以下幾種：

第一種是喜慶或殯葬臨時建築。喜慶與殯葬時往往會舉行大型集會，同村同鄉親朋故友及家族成員會前來祝賀或弔喪，需要興建臨時建築。這類建築有一層、兩層、三層的，將木桿和蘆席用繩子捆綁與穿繩，捆綁十天半月，聚會完畢之後就拆除，不會留下痕跡。時間一過，只剩下捆綁建築的記憶，實物已看不見了。

第二種是鷹架。修築大大小小的工程時，需要

使用鷹架補足高度。中國古代各類建築如城牆、城樓、萬里長城、佛殿、高閣、古塔、民房等，施工時全部都會用到鷹架。鷹架也有各種樣式。一待工程完成，便會逐步拆除鷹架，所以人們只看得見永久性建築，看不到臨時性鷹架。

第三種是夏日涼棚。每逢盛夏，家家戶戶與商店茶舍都會搭設涼棚，用來防暑降溫，擴大遮蔽處，增加陰影空間，以達到涼爽的目的。涼棚雖各式各樣，材料均為竹竿，同樣使用麻繩做為捆綁材料。同樣地，暑夏炎日一過，馬上拆除涼棚，人們對於涼棚的樣式常常模糊不清。

第四種是貨棚。以前長江兩岸有些沿江建築，

不論用途是賣貨或居住，都因為地方不夠用而向空中擴展，達到占天不占地的用意。這些建築雖然房屋樣式各異，但全用竹竿，以樹皮為索，做成捆綁式建築。

第五種是蒙古包。蒙古包是內蒙古一地的居住建築，其骨架同樣是捆綁而成。凡是游牧性蒙古包都覆白色氈子，用駱駝毛織成的毛繩來捆綁，同樣算是捆綁建築的一種。此外，在蒙漢雜居區還有柳條式住房，全部以繩索捆綁出一座座房屋。新疆西北部哈薩克族居住的房屋樣式與蒙古包相仿，也是捆綁式建築。

傳統民居的分類和朝向如何？

民間居住的房屋，簡稱民居，就是指一般老百姓住的房子。

民居有好幾種分類法：

一、按建築材料，如草頂房、泥土頂房、灰土頂房、磚頂房、瓦頂房；

二、按構造，如木結構、磚構造、土造、磚木混合結構、磚石混合結構；

三、按房屋樣式，如井干式、干欄式、穹窿式、環形土樓式、窯洞式、天幕式（穹廬式）、綁紮式、乾打壘式、土坯砌築式、穴居式，另外有合院式、連排組合式；

四、按民族特色，有滿族民居、回族民居、維

吾爾族民居、白族民居、傣族民居、朝鮮族民居、鄂倫春族民居、蒙古族民居、崩龍族民居、藏族民居等；

五、按地域，如海南民居、廣東民居、湖南民居、四川民居、山西民居、吉林民居、廣西民居等；

六、按類型，有四合院、三合院、筒子院、獨門獨院及門臉兒房等。

民居是中國古建築的基礎，內容最豐富，蘊涵了千萬種設計手法、設計想法、構造、裝修方式、建築藝術特色，還包括了建築基本知識、建築理論，是取之不盡、用之不竭的建築寶庫。

「登堂入室」一詞起源於建築格局，後喻指獲得學問造詣之真諦。據考證，古時人居建築自從形成一定的標準形制後，一般分為前堂和後室，因此會先登堂、後入室。堂的東、西、北面均有牆，只有南面向陽，敞亮且方正有加，故曰「堂皇」，後引申為光明磊落、公正無私，又有「堂堂正正」一詞。

另一方面，室由堂後面的牆體延伸圍合而成，相對封閉和內向，帶有濃重的私密性。在古代，室的別稱如「廑」（ㄐㄧㄣ，小屋）、「庝」（ㄊㄨㄥˊ，深屋）、「亶」（ㄉㄢˇ，偏舍）、「奧」（房屋深處），均有深邃、幽暗之意，「深奧」一詞的喻意由此引申而出。過去婦女多居於室，所以丈夫稱妻子為「內室」、「妻室」或「室人」，未嫁之女子也被稱為「室女」。

傳統民居有哪些特色？

中國地域遼闊，氣候差異大，讓各地房屋的格局、構造及外觀不盡相同。

首先是干欄式房屋，從原始社會的巢居逐步演變而來。浙江餘姚發現的七千年前河姆渡遺址即為干欄式房屋。干欄式住宅多半是兩層樓，一樓架空，沒有牆壁，不做房間，僅用柱子架高，主要目的為了防禦，防止地面有水或高低不平，也防止狼蟲虎豹進入屋中。目前仍然被廣西、貴州、雲南等地的少數民族使用著。

干欄式房屋的一樓樓高有高有矮，完全依按居住者的需求。這類建築的防潮和防水效果好。中國早期有些宮殿建築也是干欄式，比如某些唐代宮

雲南干欄式民居

殿，後來還把高度降低，變成短樁臺基。現代有些圖書館和博物館建築仿照干欄式建造，非常別致又具傳統風格。

另一方面，干欄式建築傳入了日本，日本古建築中有很多干欄式建築。干欄式建築同樣傳入了朝鮮，韓國目前也保存了許多干欄式建築，如佛寺和民居，而且非常普遍。這種作法還流傳到馬來西亞，並由華人工匠建造，在馬來西亞被稱為「高腳屋」。中國除了廣西、雲南、貴州、四川有大批干欄式建築，其他地方也有，但不如雲、貴、川普遍。

井干式房屋以圓木蓋成，兩頭、四角上下排列，十字相交，端部刻出榫卯，交接極為緊密。屋頂可以做成平頂或起脊式，門窗則為普通形式，這樣的房屋造價低，施工特別快，冬日又很溫暖，住起來特別舒服。

西南少數民族井干式房屋

井干式房屋是我們祖先的創造，大概從漢代開始興建，雲南晉寧石寨山出土的井干式房屋、井干式與干欄式相結合的房屋，即為佐證。井干式房屋歷代流傳，今日中國各地林區仍然建造與使用著，如新疆阿爾泰山南麓各地、雲南、吉林、黑龍江、江西等地，構造與風格各有特色。

穹廬式房屋，亦即圓頂房屋。自從西安半坡遺址出土後，從中觀察得知半穴居式房屋有兩種形制：一是圓形，二是方形，兩種形式同時發展。圓形的房屋到後期即以穹廬式為典型，因為穹廬式房屋多半用於沙漠、草原，可以隨時拆卸與安裝。用現代的話來說，就是一種活動房屋。

內蒙古使用的「蒙古包」可謂穹廬式房屋代表，除此之外，新疆哈薩克族的圓房子也是蒙古包式房屋，同樣是可以移動的活動房屋。內蒙古有些地方的蒙古族人住的是固定式蒙古包，是一幢泥土

雲南昆明郊區的房屋外觀

木結構、蓋在地上的房子，但樣式和蒙古包相同。新疆的哈薩克族住的氈包也是穹廬式房屋的一種。而全中國許多地方的糧倉、倉庫也做成圓式倉房。以上這些房屋，統統都是圓形半穴居發展的結果。

福建省永定縣各村客家人建造的住屋同樣是固定式圓形房屋，名曰「永定客家房」。這種集體住宅可住七十至八十戶人家，三層樓。外形為防禦型，內為木

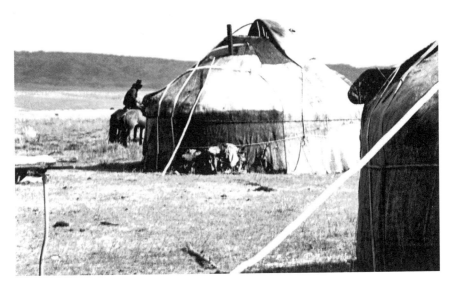

蒙古族穹廬式房屋

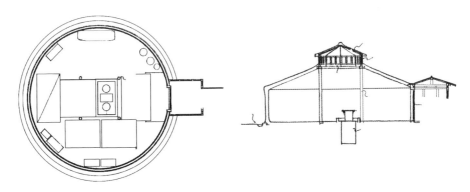

蒙古包平面圖

甘肅隴東窯洞外觀

頭裝修，人們活動都在內院。永定縣內有很多這類住屋，以圓形為主，其中也有方形，但這種圓形房屋不屬於穹廬式。

中國各地，特別是大西北地區，土質為黃土，質密而純，土質堅硬而不塌落，很適合挖築窯洞，把窯洞當作住屋，也就是窯洞式房屋。窯洞為橫向發展，因為橫向為山，挖入後可以有一定長度。此

道理一如在平地上挖洞，必然先向下挖，先挖出一個地坑，然後再橫向挖掘。窯洞與原始社會的穴居不同，穴居是進入地下的，不是橫向挖入，兩者方向不同。

住在窯洞裡既能節省有效的耕地面積，也能節省大量的建材。舉例來說，甘肅隴東地區，縣縣做窯洞，每到一個村或一個地方，看不到人家，看不到村落，彷彿沒有人，其實大家都在窯洞裡。窯洞的特色是冬暖夏涼，一如當地諺語「風雨不向窗中入，車馬人在屋上行」，正是窯洞的真實寫照。

中國有六大窯洞區，分別是甘肅隴東窯洞區、陝西陝北窯洞區、內蒙古察哈爾窯洞區、河南豫西窯洞區、山西晉中窯洞區、河北張北窯洞區。這些地方的窯洞住宅模樣不盡相同，各具特色。

洞房本指深邃的內室。古代民居建築的方位很明確。戶內「前堂後室」，室的左右兩旁還有居

室，也就是現在所說的「房間」；戶外，中上正室為一家之「堂」，其左下、右下的位置是合院的廂房，亦稱東房、西房、偏房、耳房。可見不論在戶內還是戶外，「房」都處於邊緣位置，相對隱蔽，因而成為私密空間，「洞房」之說由此而來。「房」還衍生出與子女妻室相關的意思，比如稱子嗣兄弟中的長兄為大房，依次為二房、三房等；稱正妻以外的妻妾為填房、偏房等。

合院住宅就是人們常說的四合院或三合院。從一棟房屋到四合、六合甚至更多，都叫合院住宅。

合院住宅是我們祖先最先建造的，西周時代已經成熟，並做出一些建築規制，這種規定後人稱為沿用制度。中國的宮廷、廟宇、佛寺、書院、會館等公共建築，都在合院住宅的基礎上發展起來。由一個院子擴為幾個院子，由一進升為好幾進院子，其實就是合院住宅的擴大與發展。

合院建築是中華民族的基本居住形式。歷史上各時期都以合院住宅為藍本進行改良，但不論如何改，也不論各地氣候如何不同，基礎原則都是合院建築。仔細觀察全國各地各城鎮的房屋，沒有一處不用合院。合院建築是住宅的基本原則，三千年來在全中國各地建造的房屋，沒有不用的。就連到了海外，日本、朝鮮、東南亞各國的住宅，大多也離不開合院建築。中國的合院建築是一項重大的成就與貢獻。

至於合院建築的名稱，那就更多了，如雲南一顆印、新疆土圍子、東北大響窯、北京四合院、青海土掌房、山西一面坡、吉林虎頭房、山西太谷磚樓院、靈石王家大院、舟山防風院、蒙古大王府、海南折面頂、福建疊落頂、四川吊腳樓等，都是不同形式的合院建築，花樣之多，不勝枚舉。

傳統民居的地域性如何？

中國各地氣候不同，環境不同，出產的建築材料也不一樣，民族習俗亦有差別，房屋自然隨之有異。

比如說，黑龍江鄂倫春族的房子與漢族土房完全不同，黑河與大興安嶺的房屋不同，阿城縣與牡丹江的也不一樣。

又比如吉林，西部是鹼土大平原，蓋平房均用鹼土；東部受滿族影響，家家戶戶都是四合院，採用磚瓦到頂的草屋建築，但是都做成坡頂。

遼寧各地由於材料不同，房屋同樣有所差異。內蒙古土房最多，當地居民生活困苦，從四壁、屋頂、院牆、鍋臺及炕等，都用土建造。「人

是土裡生、土裡長」，在該地千真萬確。

河北地區的有錢人家會做脊式房屋，沒錢人家則做平頂土房。

河南的民居進深淺，窗戶小，採光不足，屋內比較黑，沒有什麼特色。

山西人建造房屋最多，當地民居都是磚瓦到頂。晉中、晉東南及晉南一帶的房屋品質甚高，花樣也多，晉北因為經濟狀況比較差，隨之影響房屋品質。

陝西的話，陝南的住宅寬房大屋，院子適當，沿渭河流域的老鄉造房甚考究，到了陝北就比較差，多數人都住窯洞。

甘肅地區黃土更多，房屋多以黃土建造，雖然有四合院，面積都不大。

隴東為窯洞區，該地村莊很少，人們多住窯洞。

寧夏西北為富庶之區，居民比較多，建造的住宅相對較好，若以銀川、吳忠兩地來看，以四合院為主。

青海以海東民居為佳，久負盛名。牧民房屋則沒有固定形式，廣闊的草原上都用氈毯為包。

新疆維吾爾族的住房要求嚴格，每戶人家都做合院住宅，並在門窗與簷頭雕刻紋樣，十分美觀。

藏族做碉房，用石塊砌出極硬的牆壁，平頂，住起來十分安逸。

雲南白族仿漢式四合院，家家戶戶做新家。

四川盆地建房以木材為主，房屋都帶有地炕，使木構房屋堅固。

貴州少數民族多，他們的住宅樣式很多，以木構為主，風格別致。

湖南、湖北地區也做大小四合院，大多是土房，有錢人家則用木構。

來到安徽，安徽東北部、定遠、鳳陽、嘉山（現明光市）這些地區比較貧困，房屋都是泥土做的。當地方言「一到定鳳嘉，土草泥為家，缸裡沒有水，戶戶要吃啥？」恰好說明了當地的建築情況。若是皖南各縣，木構建築新穎，四合院很有特色，是明、清以來當地人經商、經濟好轉的結果。有名的徽州民居就在這一帶，目前尚存者以明代民居數量較多。

江西住房遠比安徽要好，都用當地木、石、磚、土四大建材來建造，各地風格不同，但基本上都是正式房屋，說明了這兩地經濟條件好，生活水準較高。

江蘇同樣是富庶之地，自古至今對住宅都十分考究，民居常刻有花紋。蘇州自古以來被譽為「天堂」，民居別具風格，深宅大院，房屋高昂，灰瓦，挑角，木裝修模素雅致。浙江民居同樣有名，並保存了宋代建築手法。浙江人很重視蓋房子，浙東各縣更是一流，有名的東陽盧宅就在這裡。

總的來說，江南民居的房屋淨高比北方高，進深也大，主要是防熱，為了通風良好，使內部空間與外部空間相結合。普遍使用灰色仰合瓦，外牆都塗白色。園林與住宅相結合，顯得小巧玲瓏。

福建民居有圓形土樓、方形樓，其餘全部都是磚瓦房。從全國來看，福建的房屋品質甚高。

山東民居做得不如南方，進深淺，但有些地方的木構民居十分豪華。大西北以磚、石、土為主的房屋還是為數最多的，也有一定的成就。

江西有哪些知名古建築？

江西南部的大庾嶺是古蹟旅遊勝地，也標誌了江西與廣東的分界。大庾嶺上有大梅關，當年的犯人和被貶官員就是從大梅關出關，相當有名。贛南有許多懸甕建築，比如有名的贛州通天巖。

東邊的三清山地處上饒東北方向、玉山縣東北六十公里處，與懷玉山對峙，山峰峻拔，自下而登，路極險峻，行一百二十五公里才至其巔。山巔上建有三清觀，是中國道教流派之一，目前道觀已維修一新，道士駐守。三清山山高路陡，地理清秀，是中國道教之名山。

盧山同樣是中國名山之一，每年盛夏都有許多遊人上山避暑，山頂猶如一座小城市，山下則有東

林寺和西林寺，乃佛教名寺，還有園林式白鹿洞書院，是中國宋代四大書院之一。

江西還有佛教兩大宗派發源地。首先是起源於萍鄉某座山上的楊岐宗，再來是源自江西宜城的曹洞宗，兩大宗派都留下了塔林和寺院遺址，是中國佛教史的重要建築。

除此之外，南昌繩金塔現已維修一新。安福縣的民居十分有名。石城縣的寶福院塔則是一座宋代八角形層層出簷的大塔，塔下有八角圍廊（副階），造型十分優美。一九八四年曾經維修，已恢復基本原樣。

東北地區建築大體是什麼樣？

吉林位處黑龍江與遼寧之間，地勢西半部平坦，東半部多山。長白山的天池就在這裡，也是旅遊勝地。

吉林當地木材多，所以房屋全部都用木材建造。西半部是沙鹼地，風沙大，平房為多，也比較適合平房。東半部則是起脊式房屋，木屋架、木圍牆（木板障）。

吉林在清代是滿族聚居地區，清人做大官的很多，基本上都在永吉起家。吉林省各地按北京四合院樣式建造院落，其四合院與北京四合院有一定的淵源。後來，滿族受漢族影響，衣、食、住各方面的特色逐步消失，老式房屋逐步拆除，基本上看不

出特色。隨著歷史不斷發展，地方風格的建築逐漸消失或特色不再濃厚。現在吉林鄉下還是看得到滿族遺留的房屋樣式。

當年的吉林省也是一條又一條胡同，大院大門臨街成排，房屋簷宇連接成一條條街巷，古樸又美觀。

黑龍江各地，三合院最多，不論是三合院或四合院多是草頂房屋，房屋沒有什麼大特色。遼寧的房屋遠比黑龍江講究，標準比較高，同樣以三合院為主，但瓦頂房屋比較多。整個東北地區三省，有錢人家蓋房子仍然是用磚牆瓦頂，以仰瓦坡面為主，不做筒瓦合瓦式屋頂。

傳統的滿族人會在院落東北角的石墩上豎立一根杆子，上面有錫斗。這根杆子叫「索倫杆」，又稱「祖杆」或「通天杆」，是滿族傳統的祭天「神杆」。祭天時，家家戶戶唱著祭天歌，在錫斗裡放入碎米和切碎的豬內臟，讓神鴉、喜鵲享用。

相傳努爾哈赤曾在烏鴉的掩蓋下躲過了明朝的追兵，之後又跑到長白山深處，靠挖掘人參為生。為了紀念烏鴉救祖之恩，滿族人便保留了祭天飼烏鴉的習俗。索倫杆據說是努爾哈赤在長白山採參用的撥草木棍演變而來。

內蒙古地區有什麼樣的建築？

內蒙古廣大的居住地帶可分為三大部分：首先是沙漠與草原，純屬蒙古族居住區，從東到西北部邊區全部為牧區，主要是蒙古包；再來是中間地帶，從東到西為蒙漢雜居區，有土房子，也有改良式蒙古包；最後是南部，從東到西地帶為漢族居住區，純屬漢式土房子。另外，三大地帶中滿布喇嘛廟與王府。

沒去過內蒙古的人可能認為那裡只有沙漠、草原、天空，很落後。其實不然，除了沙漠、草原、牛羊和穹蒼，當地建築同樣隨時代變化，總共有五種主要建築。

一是蒙古包，平面呈圓形，直徑四公尺，當中

為火爐，安放鐵架子，四面住人，外頂和屋頂全部是用沙柳製作的骨架，用駱駝毛繩紮緊後，內外再覆以毛氈；門用木門框，屋內吊掛氈子，冬日比較冷，夏日比較舒服。考究點的，特別是喇嘛僧人，冬日住在帶火炕的寺廟房屋裡，夏天則住蒙古包，所以大喇嘛廟裡都架設了蒙古包。普通牧民是一家一包，有錢人家一家好多包。氈子若為白色且是新的，那就是有錢人的蒙古包，若從外面看是破舊的黑色毛氈，就是窮人的蒙古包。

二是漢式土房子，單座式房屋，沒有院牆，三間一棟，土牆、土炕，十分簡陋。另外有一種合院住宅則是有錢人家建造的。

三是王府，內蒙古王公貴族住所，模仿漢式大四合院，同樣有跨院、花園。一般王府分為好幾進，部分房屋重重疊疊，設計與建造十分講究，雖然沒有北京住房那樣豪華，同樣很壯觀。一座王府通常有上百間房屋，如內蒙古定遠營的達王府，主人為達理扎雅，擔任過內蒙古自治區副主席，與清廷關係密切，由於曾有清室女子下嫁至此，從宅院到房屋，從花園到家具，王府內一切都模仿北京，猶如身在北京，其他各地王府亦然，只不過各王府規模大小不同。

四是喇嘛廟，內蒙古的喇嘛廟數量甚多，康乾盛世當年，內蒙古的大喇嘛廟就有千餘座，每一座都擁有百間房屋。保存至今的喇嘛廟尚有數百座。

最後是敖包，也就是祭祀的小廟，會用好幾根木杆插入以磚石或石塊砌出的方形或圓形池子裡。從東到西，每一旗都有數十座。

敖包既表示水井，也標示了重要的出入路口，是沙漠與草原上重要的出行指標，被稱為「草原上的燈塔」。

北京合院有什麼特色？

合院是中國建築的重要遺產，北京合院是合院建築其中一種。所謂合院，即一個院子四面都建有屋子，四合房屋，中心為院，是為合院。北京胡同中，東西方向的胡同，南面一大排，為南面的合院；北面一大排，為北面的合院。一戶一宅，一宅有好幾個院。

合院以中軸線貫穿，北房為正房，東西兩方向的屋子為廂房，南房由於門向北開，所以叫作「倒座」。有錢人家若人口多，興建前後兩組合院，南北相連，或建三到四個合院，同樣是前後相連，並在合院中種植花果樹木，以供觀賞。

「大宅門」是老北京人對四合院的一種稱呼。

與通常只有東西南北房的四合院不一樣，大宅門指的是具有垂花門等多進落的四合院，或說複合式大型院落。通常來說，這種四合院的正房很高大，都有廊，並配有耳房。西廂房往南又有山牆，把庭院分隔開來，自成一院落，山牆中央會開垂花門，是外院與內宅的分界線。外院內的廂房多用作廚房或僕人居室，鄰街還有幾間倒座的南房，最東面一間開作大門，接著是門房，再下來是客廳或書房，最西面的一間是車房。我們常說「大門不出，二門不邁」的「二門」，其實就是垂花門，古時家中女眷不能隨意出入垂花門，更不能無故邁出大門。

合院小者，房屋十幾間，大者一院或兩院，房

屋二十五到四十間，都是平房。廂房的後牆為院牆，拐角處再砌磚牆，大四合院從外邊用牆包圍，都做高大的牆壁，不開窗，表現其防禦性。

全家人住在合院裡，十分安適。晚上關閉大門，非常安靜，家人坐在院中乘涼、休息、聊天、飲茶，十分愜意。只要待在家裡，就算人在院子裡，無論做什麼，外人都看不見，十分符合中國人的習慣。

四合院住房分間分房，老人住北房（上房），中間為大客廳（中堂間），長子住東廂，次子住西廂，佣人住倒房，女兒住後院，互不影響。

北京合院設計與施工比較容易，建材也十分簡單，青磚灰瓦，磚木結合，不需鋼筋與水泥。這種混合建築的標準結構當然是以木構為主體，可抗震。建築整體色調灰青，給人印象十分樸素。

其他地方的合院與北京合院基本上相同，不過

北京—四合院大門（屋宇式）

有大有小，有高有低，建材相差不多，樣式亦大同小異。不同之處主要表現在大門的位置。北京及周圍地區的四合院以中軸為對稱，大門開在正房方向的東南位置，不會與正房相對，也就是大門開在院之東南。這是根據八卦的方位而來，正房坐北為坎宅，如做坎宅，必須開巽（ㄒㄩㄣˋ）門，「巽」者是東南方向，在東南位置處開門，寓意財源不竭，金錢流暢，所以「坎宅巽門」為好。

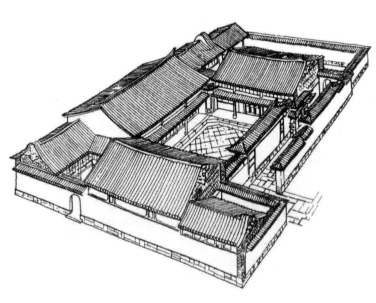

雲南大理白族合院

山西為什麼是「中國古建築搖籃」？

山西是個好地方，南北長、東西短。西部南北方向有呂梁山，東部南北方向是太行山，中間為汾河。

被稱為「中國古建築搖籃」的山西境內，保存的古建築尤以木結構建築居多。首先這是因為山西一年四季雨水不多，氣候乾燥，不易潮溼，對於古建築來說是個很大的優點，其次，山西人喜歡蓋房子，這是當地流傳下來的習慣，人們常講：「河南人愛穿綢，山西人喜造樓。」說明了山西人喜歡建設自家房屋。以前的山西人一年四季出外經商，一賺錢馬上回鄉蓋房子，所以山西的房屋好。最後，歷史上歷次戰爭一打到山西便停火，戰爭損壞少。

綜上所述，山西的古建築保留多，破壞少。

晉東南一帶的古建築，每個縣境、每個村莊都有許多廟宇，蓋得非常壯觀，設計手法十分豐富，有些特別有新意，其中大多數建築尚未為人所知，很少有人去考察，有些特別重要的建築至今仍然保持當年原狀，隨便走進一個村莊就能看到明代或清代的建築，甚至是宋、金、元的。

除此之外，山西從南到北、從東到西，到處都是民居、廟宇、寺院。其中有名的如五臺山建築群，還有距今千年之久的唐代木構建築，如佛光寺、南禪寺、五龍廟、大雲院。太原晉祠內有宋代聖母殿，大同市存有遼代的上下華嚴寺、善化寺

等，宋朝的建築也保留了幾十座。應縣木塔、朔州金代的崇福寺，保留至今的元代木構建築也有近百座，其餘全是明、清的建築，其中以城池和古塔最多。

山西全省各地的民居各有特色，而且品質普遍都很高，數量亦然，其他各省比不上。山西的古建築粗獷、豪放、堅固耐久，雕刻手法與江南不同，粗中有細，風格獨特，保留了一些古建築的特殊手法，從臺基、基座到屋頂，從內到外，從大的輪廓取形到局部裝修和裝飾紋樣等，內容非常豐富，完完全全就是一座古建築寶庫，是取之不盡、用之不竭的源泉。

說到山西，不得不提寶莊。「天下莊，數寶莊，寶莊是個小北京」。位於山西沁河河畔的寶莊始建於明萬曆年間。據記載，明末官員張五典因為深感社會動盪不安，告老返鄉後便開始建造寶莊，

城中除了修有外城、內城和複雜的丁字巷，還修建了典型的官宅民居和「四大四小」四合院。整個寶莊初建成之時，採取「九門九關」形式，與明代北京城類似，因此被稱為「小北京」。明末流寇之亂，張氏母子拒堡死守，三次擊退流寇，讓寶莊有了「夫人堡」美名。

中國園林的特色是什麼？

中國的園林規模有大有小，布局並非千篇一律，而是各有特色。若只看一個園子，其特色只能代表這一個園子，不能代表全部。觀察研究中國園林以後，我將其主要特徵歸納為以下幾點：

第一，布局自然，將人工建物與天然景色融於一體，也可說是人工與自然風景的大結合，並非死板的幾何圖形。

第二，選景手法奇特、水準高，一入園便能感覺處處為景，面面為畫。

第三，層次分明，有一種曲徑通幽之感，使人在遊園時雖然身處面積大的園子裡，卻覺得有很深的景觀；置身面積小的園子卻感覺地方很大。一如

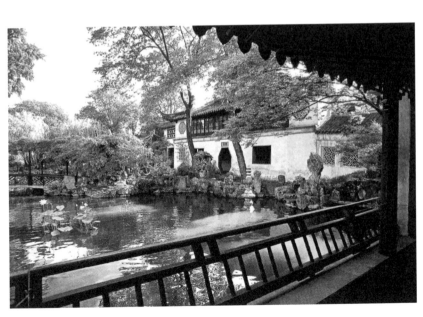

蘇州留園一部分

拍照時的景深效果。

第四，園內外可借景、縮景，十分成功地把遠景與近景巧妙結合成錯落有致的園林景觀。

第五，山石、小橋流水、樹木、花卉、建築匯於一處，內容異常豐富。

中國是一個歷史悠久的文明古國，中華傳統文化博大精深、世代相傳，歷來注重人的性格的自然完美性，重視精神的調養和薰陶。在這樣的背景下，人們建造花園以供欣賞、遊樂、休息之用。

若按照花園所有者的身分區分，皇家有「皇家園林」，民宅有「第宅園林」，寺廟有「寺廟園林」，大大小小，各式各樣，內容都很豐富。如山西渾源永安寺、河北承德普陀宗乘之廟，可以看出其環境之狀況；現存的江南私家園林，如蘇州、揚州、無錫、常熟、湖州、杭州、紹興、寧波等地，幾乎戶戶有水，家家有園。江蘇蘇州一城就有近百

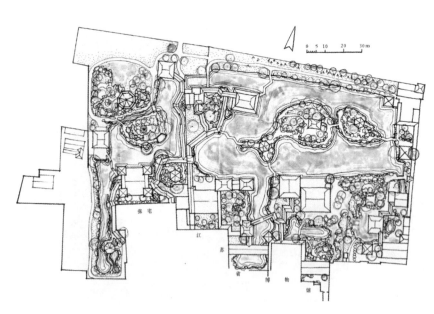

江蘇蘇州拙政園總平面圖（劉敦楨，《蘇州古典園林》）

處，統統蓋得玲瓏俏麗，藝術性極強，展現出中國私家園林的概貌。

東北天氣寒冷，宅邸中照樣建有園林。吉林省滿族合院建築就有後花園、前花園、東園子等，牡丹江也有人家建有夏日園林。內蒙古王府大宅都有園林，如阿拉善盟巴音浩特（定遠營）達王府的大花園至今猶存，其中有高亭子、西亭子、山上山下處處為園林。新疆維吾爾族住宅內建造的園林就更多了。廣東、雲南、西藏等地，也有很多園林。

除了住宅園林，還有規模宏大的皇家園林。皇家園林是當年皇帝登基後，在都城內外建造的大規模園林，是皇帝的享樂之地。以保存至今的北京皇家園林來說，北京的北海、中南海、後海屬於宮廷內的園林，北京城外還有三山五園，也就是萬壽山頤和園、香山靜宜園、玉泉山靜明園，外加圓明園和暢春園。其中光是圓明園中就有三園：萬春（綺春）園、長春園、圓明園。除此之外，清朝皇室還在承德建造避暑山莊、打獵的圍場等，這些都屬於皇家園林。

此外，佛教寺院、道教宮觀、祠堂廟宇中也有寺院園林、宮觀園林、祠廟園林，規模可大可小，與自然景致結合的園林更是廣大。

園林中有山石、樹林、花草，又疊石開湖，建造亭臺樓閣，將大自然景觀移縮於咫尺之間供人享受，是為一大創舉。每座園林都體現出詩中有畫、畫中有詩的意境，將文化與自然融合在一起。

「壺中天地」源於道家方士編造的奇幻故事，說的是一個懸壺賣藥的神仙，一到晚上就跳進壺裡，壺裡廳臺堂榭、玉食佳釀，應有盡有。中國古代戰事不斷，人們希望擁有一方容身安命、避世遠禍的小小天地，園林別致風雅，恰恰成為最好的棲身之所，故將園林稱為「壺中天地」。

圓明園的價值？

圓明園是中國古典園林中相當精美的一座，也是一顆古代園林的明珠。這座根據自然地勢建造的人工園林規模宏大，在平地上疊山理水，大興土木。平地造園，在北方皇家園林中十分罕見。

圓明園的內容十分豐富，各景區選址極佳，分組鮮明，每一區各有其名，而且頗為詩情畫意。設計多呈中軸對稱，兼融自由式布局，以平房為主，不建高大樓閣，僅用亭臺、軒館、齋堂、殿廡、迴廊組成各建築群，大小不一、方向有致，展現了中國傳統造園藝術。

圓明園裡的單一建築往往小巧玲瓏，千姿百態，構成百餘處景點，樣式眾多，取材廣，還模仿

了江南園林的秀美。正如《圓明園詞》所說「誰道江南風景佳，移天縮地在君懷」，形成了園中有園此一最大特色。另一大特色是園中有西洋風格的建築，吸取優秀的建築手法。

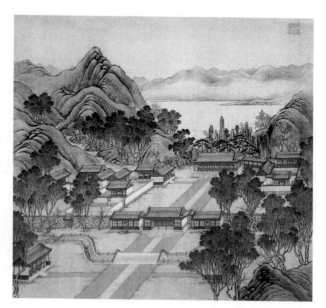

《圓明園四十景圖》之「正大光明」

此外，圓明園中的水系突出，水面以大、中、小互相結合，占全園總面積四成以上，形成一座規制宏偉、優美動人的水鄉，也是一座以水景聞名的園子。它還是一座離宮式皇家園林，既具有平和淡雅的古意，又具有富麗堂皇之壯觀，兩種設計手法交融匯聚於一園，不可多得。

圓明園藝術水準之高，布局之突出，無與倫比，不愧是中國古典園林的藝術典範，三百年來馳名中外，可惜在一八五六年十月英法聯軍入侵時付之一炬。

圓明園遭受嚴重破壞後，遺址一部分被開墾為農田，古樹砍伐殆盡，湖水乾涸，房基被挖，民房日漸增多，致使該園大為改觀。有很長一段時間，人們不僅沒有針對圓明園做學術研究，也沒有專門機構負責管理與保護。有鑑於此，圓明園學會於一九八四年成立，目的是為了從中吸取名園設計手法、建園的豐富經驗，總結造園學的精華。

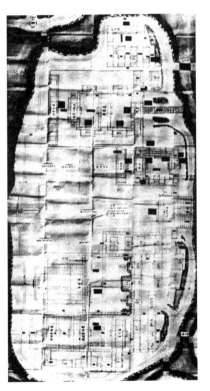

樣式雷
（圓明園「天地一家春」平面圖）

帝王陵墓有哪些特色？

中國歷代尊孔敬賢，對於先人、祖宗尤其重視。

先人逝世後以土葬為主，大講厚葬之風。如何看墳地風水？何時進祖墳？進到哪一個位置？……歷代王朝的皇帝在登基大典之後便開始安排自己的陵墓，看風水、選地、找墓室、動工建造等，這些事往往在生前就已安排妥當，歷代皆然。

中國古代的陵墓建築制度很嚴，《禮記·檀弓》「古者墓而不墳」、「凡墓而無墳謂之墓」，殷王之墓在河南洹水南岸，距小屯六公里，侯家莊西北崗上，自墓室而出有墓道。此外還有殉葬之山墓，有百數上千座。根據《易經》，「古之葬者，

秦始皇陵遠眺

厚衣之以薪，葬之中野，不封不樹」，已經開始修建墳墓。此外，咸陽北面草原上有周文王墓、周康王陵，當時已經開始在墓前安置石羊與石虎，這種制度也傳至後世。

考古人員在發掘、清理商周時期的大墓時發現，那時講究深挖厚葬，除了有大量隨葬品，建造大墓也相當考究，棺、槨之外，還需埋入地下三十公尺以下。到了秦、漢，修建大墓更為盛行，秦始皇陵位於驪山，十分龐大。

漢代開始在墓的封土上蓋建築，墳前築有石室做為享堂（四壁刻有生死故事圖）。《西京雜記》記載，西漢廣川王發掘晉靈公之墳，墳前有男女石人四十多個，說明石象生最遲自漢代已有。

西漢常造大陵，並在陵之旁側起陵邑。漢陵四面有圍牆，牆中為闕，比如漢武帝茂陵。以山東沂南漢墓為例，陵墓都用大石條建造，墓室整齊，大空間的墓室在中心建立獨柱，斗拱形制十分新穎。石墓門做得更加考究，通常在門扇後部刻有自動餕柱，自然支頂，後人無法再開。

漢代陵墓以覆斗形為主。漢文帝陵、漢武帝陵的規模都相當大，至今猶存。西漢陵墓建在漢長安城北垣上，東漢陵墓均建在洛陽北邙山嶺上。東漢時期的陵墓更加講究，而且相當堅固。造陵位於洛陽北邙山，帝王陵墓亦作正方形，在前門較近處的建築有雙闕，有的做單闕，也有的做子闕。東漢石墓最為發展。

據傳，秦朝時有一位名叫阮翁仲的大力士，身材高大，異於常人，力大無比，攻克匈奴有功。他死後，秦始皇命人特製翁仲銅像立於咸陽宮司馬門外，從此以後，人們便將宮闕或陵墓前的銅人、石人稱為「翁仲」。

陵墓前放置石獸始於漢代的霍去病。霍去病是

唐昭陵石獸

唐順陵石獸

西漢名將，年少有為，戰功顯著，不幸在二十四歲就去世。為了表彰他，漢武帝將他的墓蓋在自己的陵墓旁。石匠們參照祁連山的天然石將前刻出了許多生動的石像，狀如祁連山，在霍去病墓前飾陵前的做法就這樣沿襲了下來。

南北朝時，陵墓最多，南朝陵墓不起墳，用石柱與石獸當標誌。

唐代陵墓均建於唐長安城北，以昭陵、順陵為例，均因山為陵，選址極佳，利用地形興築，十分豪壯。唐太宗和唐高宗的陵墓都在陝西西安北部，依山鑿穴，陵墓石象生成群排列，栩栩如生，使陵墓前氣魄宏壯。

宋代陵墓均埋在河南鞏義市以南的廣大地區，至今每座陵園的石人、石馬、石獸都完整保存。北宋陵墓選址均為依山面向平川，陵體皆做方形，每處陵園四面有牆，四角建有角樓，正中為門闕，正

前方排列石象生。雖然整體氣魄沒有唐代陵墓那樣浩大，規制遠遠不如漢、唐壯觀，但是陵墓雕刻十分細緻。

元代皇帝死後，不用棺槨，也無殉葬品，因此後世很難發現元代皇陵。

明代陵墓選址氣勢浩大，在陵墓之處凸起大圓形，以中軸線為對稱軸，在前端中心蓋明樓。石象生體型高大，十分壯麗，是明陵一大特徵。陵園分為三處：起初朱元璋在安徽鳳陽建都，明祖陵建於鳳陽，至今猶存；統一後建都南京，明代孝陵建於南京紫金山下，十分雄壯；朱棣遷都北京後，明代連續有十三個皇帝均葬於北京昌平的天壽山下，共計十三座陵寢，俗稱十三陵。每個陵園都有成組的建築群，陪襯圓丘。

清代滿族統治中國，其東北老家有三大陵，一是北陵，在瀋陽城北渾河之畔；二是東陵，在瀋陽

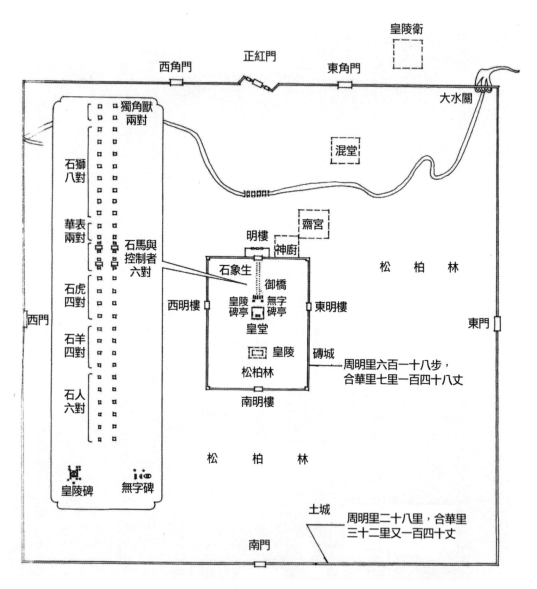

安徽鳳陽明皇陵遺址示意圖

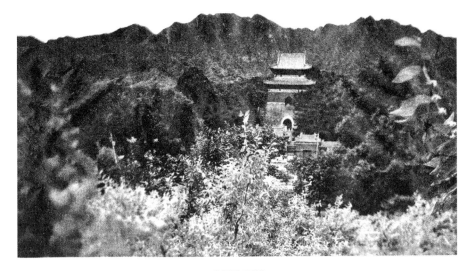

明長陵明樓

遼寧永陵（舊老陵）

東部；三是舊老陵，這是祖先第一陵，位於遼寧省新賓縣舊老城附近。東北三大陵至今保存完好。清人進關定都北京後，在北京蓋了東西兩大陵，一在河北易縣，稱「清西陵」；二在河北遵化，稱「清東陵」，規模亦甚龐大。

清代陵園的規制基本上仿照明代。例如，昭陵為清太宗皇太極及其皇后的永眠之地，陵園為長方形，中軸線上有山門、隆恩門、隆恩殿、大明樓、

月牙城，此外有角樓配殿、華表、九龍臺等，陵前有石像六對，正南為牌坊，前後山門，山後亦有牌坊，陵之最後為隆業山。整體特色是：以中軸線對稱，主要建築在正中；角樓制度為方形，北部依山為隆業山；甬道極長，寶城模仿明代宮殿；殿亭本身屋頂沒有曲線，表現出東北地區的民間風格。

清東陵明樓

清東陵裕陵享殿

什麼是陪襯建築？

中國是禮儀之邦，提倡忠孝仁愛，禮義廉恥，有主有次，主次分明，有長幼之分。體現在建築上，同樣有主次之分，尊長是主要的，陪襯者是次要的、附屬的。

舉例來說，大門開在一宅的前邊，既代表門戶，也代表了這一家的經濟水準和身分地位。在主要大門的前方，東、西各建有一轅門，轅門是停車下馬的位置，車子不可進入轅門之內。東轅門和西轅門是用來陪襯大門，使大門更加宏偉壯觀、氣魄浩蕩的。

陪襯建築有很多種。

樂樓，俗稱「古樂」。通常位於大門的對面，

江西南城樂樓外觀

華表

石獅子

有的人家是一個樂樓，有的是兩個或三個。舉行婚喪儀式時尤其要興建樂樓，換言之樂樓本身是喜慶建築，也是一種陪襯建築。

華表，常常是在主門的前端，似柱非柱，似塔非塔，是一種用來標識的陪襯建築，為的是烘托該建築。例如，梁代肖績墓神柱就是一種華表，威龍州墓表也是一種華表。按照通俗的說法，華表早在堯舜時期已有。帝堯為了徵集民意，表達納諫的誠意，在交通要道上豎了一根木柱，上放橫木一塊，

稱為「誹謗木」，邀請老百姓把意見寫在橫木上。後來經過時代演變，「誹謗木」因「誹謗」一詞的變質而易名，卻做為明君納諫的象徵被保留了下來，並成為後人常見的石質「華表」。

石獅子，通常不論大小建築群都會用石獅子當做守門的象徵。獅子是百獸之王，人們相信有獅子守門，百獸邪魔都不敢進入，所以古建築中處處可見以雕刻的獅子為裝飾，如北京故宮銅獅、威龍州石獅等。

戲臺，即用來演戲的舞臺，多建在大門外。大多數廟宇屬於公共場所，所以會在寺院廟宇之前方建造戲樓，有些廟會蓋兩座或三座戲樓。戲樓在山西尤其流行，山西人有看戲的習慣，在廟宇前方興建戲樓因之十分普遍。元代戲曲發達，蓋的戲樓更多，山西保存的元代戲樓比較多。元代戲樓古樸大方，造型粗獷，用料大，給人豪放感。到了明、清，戲樓發展更普遍了，晉陝一地的戲樓相當多。戲樓同樣是一種陪襯建築，如山西臨汾元代戲臺。

牌坊，發揮標誌作用的建築。外觀像一個門，但不做門扇，而且比門高大，來往行人都要通過它。牌坊多半建在大門外軸線之前端或大門內部的院子裡，或左或右，總之都具有標誌作用。現實生活中，牌坊有大有小，有帶頂的，有不帶頂的，從唐、宋開始愈來愈多。城市裡往往建有大型牌坊，如北京原有東四牌樓、西四牌樓、東單牌樓、西單

山西翼城一處老戲臺

牌樓等。山西懷仁縣城在大街中心也有四座牌樓，分別位於東、西、南、北四面的大街上。

在大建築群的前端或陵園中，往往有各種不同的牌坊。此外，牌坊也做為旌表。過去封建社會，丈夫死去後，年輕的媳婦守寡，若守得好，村中或族中會建牌坊加以表揚。一城之內若出現大官如宰相，同樣會建大牌坊進行旌表。到了明、清，牌坊成為社會上一大重要建築，數目相當多。

大香爐，宮廷、佛寺、廟宇、祠堂和會館中用來供祀佛像和先賢的器具。為了讓佛、聖賢前光明，人們會進香、點燭。燒香是一種對佛的禮遇。點香多時，香爐就放不下，香煙瀰漫，無法供佛，所以在大雄寶殿大殿之前安置大型香爐，有的甚至以建築形式出現。總之，要把殿內的燃香拔出，放入大香爐中再使之燃燒，這樣既安全防火，又達到進香目的。時間一久，香爐便成為一種重要的附屬建築。如北京故宮乾清宮香爐、河南洛陽白馬寺院內香爐。

北京白雲觀大牌坊

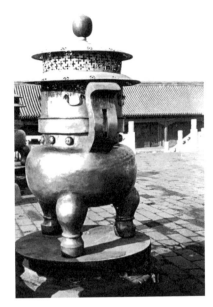

北京故宮乾清宮銅香爐

雙闕，漢代盛行的標誌建築，多建於大建築群或重要建築群體之前，宣告過往行人得知附近有一組大建築群或重要建築群。闕以石塊砌築，似門，又不是門，既沒有門與窗，又沒有內室，純屬象徵性建築，不過其簷與其頂仍然採用建築樣式。四川今尚有十數對，山東和河南等地也有，如東漢平陽府君雙闕。

漢雙闕中的老人

角樓，陪襯建築的一種，在大型建築之中，如皇宮、王府、大地主莊園等處都有建造，不過規模都不相同。

望樓，做得甚高的樓臺，約四層。可在必要時登樓遠望，以防敵人入村、入院。

影壁，南方叫「照牆」，是一種遮擋建築，在建築群中常常出現。多為磚砌，影壁內外的磚雕往往砌得十分精美。

上馬石，合院住宅與大建築群大門前的必要品，號稱「將軍上馬石」，俗稱「上馬石」。古時出外交通靠騎馬，上馬下馬時腿沒有那麼長，得用一塊石頭墊高。為此需固定一塊石頭，將它刻成階梯狀，安置在大門兩旁，人們出入上下馬即可使用。上馬石因為與大門之間有一定距離，構成了一個大門的空間，也可做為門前的點綴。如宋永裕陵上馬石就刻有藝術性很強的圖案。

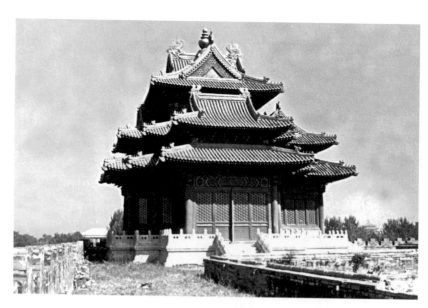

北京故宮角樓

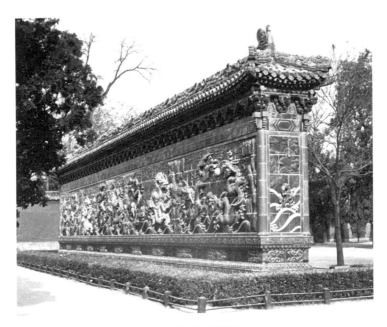

北京九龍壁（影壁）

上馬石群

在中國，從單一建築到大型建築群都有陪襯建築，種類十分豐富。上述是比較大的陪襯建築，小者如石獸、石柱、望柱、臺階等，只要多加注意，隨處都可以看到。

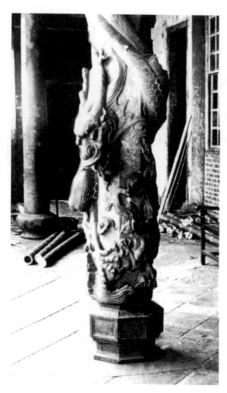

纏龍石柱

門枕石（抱鼓石）

為什麼造廊？

廊，是中國古代建築中很重要的一環，既是一種陪襯建築，也有實用的一面。

事實上，廊也是一種房屋，不過它沒有牆壁遮擋，兩面或單面可直通。廊不住人，也不辦公，可以走進、走出，還能連接各個分散的建築，構成一組大建築群。廊可以防止陽光曝晒、躲避傾盆大雨，行走其間相當舒服，既通風又觀景。重要的群組建築往往以廊為陪襯，最能達到壯觀與華麗的效果。

最早的廊是在西周遺址中發現的，當時在一大組廟宇中建有中廊，中廊即能發揮上述作用。

周朝以後，廊愈來愈多。唐代常常在一大組建築群中做出迴廊式庭院，把主要建築的殿閣用廊包圍起來，也讓廊成為又分又隔、又圍又通的隔擋空間用建築。如今我們看到的迴廊實例，或在石刻、壁畫、書刊上看到的廊，基本上樣式都是唐代的。

唐代以後逐漸定形，成為「迴廊制度」。

廊相當獨特，在四川樂山石壁畫的雕刻、唐代佛畫中，都可見到它的蹤跡。在兩座大佛殿之間，一座高一座低，兩者相連，終必用廊，這種廊即為斜廊。如果一座大佛殿的臺基特別高，想從兩側的平地進入大佛殿，必做斜廊，方能登上臺基，進入佛殿。

唐代常用斜廊，宋代和金代常用中廊。兩座大

殿之間的廊，謂之中廊，後來逐漸演變為「工」字形。「工」字形廊的成功，乃有中廊之淵源也。

到了明、清，常用片廊、半廊或曲廊。園林中常做圓廊、角廊、高低廊。大佛殿與配殿都做樓閣，使廊懸起，叫作「飛廊」。這些統統都是晚期發展的結果，花樣翻新。

廊的應用非常廣泛，從合院建築到大建築組群，都有廊，其中包括了明廊、暗廊、短廊、單廊、片廊、雙廊、迴廊、飛廊、曲廊等，都有小方柱、花牙子、木欄杆、卷棚頂、覆筒瓦等，輕巧華麗，使人留戀。

為什麼要立牌坊？

原始社會的人們為了防備野獸或外人襲擊，便用壕溝把住房四周圍起來，以防萬一。西安出土的半坡遺址即可以看到簡單的防護設施，如防衛牆等。

然而，往來出入總有個缺口，並逐步成為大門。若是大門，必然要有標誌，因此從原始社會到奴隸社會，在大門位置豎立兩根柱子，並做了橫梁，逐步構成了「衡門」。

衡門是中國最簡單的大門，其形式自秦、漢開始成熟，一直流傳到現在。在木柱上端加兩條橫木的衡門還流傳到了日本，日本人將其用於神社大門，稱作「鳥居」，其實就是中國的衡門。

衡門

如果將衡門摘出做一個門或三個門，就成了牌坊，也叫「牌樓」。如果砌以磚石，就成了堅固美觀但比較複雜的牌坊。

牌坊是公共場所前端的陪襯建築，既陪襯景物，又象徵禮制，其用途有：一、裝飾美化環境；二、增加氣氛，位於重要建築前端，陪襯正式殿堂；三、發揮標誌意義，建於街上轉彎處、盡頭等；四、用於旌表，在封建社會升官、及第、守節時，為了表揚，建牌坊以樹立榜樣。

到了明、清，牌坊逐漸發展，用牆砌出牌坊，留出門洞，樓頂施彩畫，主要模仿木結構建築，也有的純用石製或純用木製。皇家廟宇前的牌坊則使用琉璃，顯得格外華麗。

以前一般城鎮裡都有牌坊，福建泉州和浙江雁蕩山甚至有牌坊街。安徽黟縣也有牌坊街，每一條街的牌坊多達二十來座，成排建造。公共建築（如

衡門（光棍大門）

寺院、廟宇、陵園等）的大門前或大門內，也會建牌坊，標誌著大建築群的存在，並顯示其威嚴。

遇到隆重的節日或紀念活動則豎立臨時牌坊，或做半永久式的，集雕刻、繪畫於一體的牌樓，突顯其金碧輝煌。這種牌樓年年搭建，節日過後馬上拆除，主要用於烘托節日氣氛。因為是臨時性建築，現在當然看不到。反之，凡是具有重要價值的建築，必須做可以永遠存在的正式牌坊，才不會像紮彩那樣，用後全部燒毀。臨時紮彩從唐、宋就已開始了，《東京夢華錄》與《清明上河圖》中都有紮彩的歡門，也算是一種臨時牌坊。

牌坊所用材料以石材為主，用石材建立的牌坊既美觀又堅固耐久。目前中國尚存牌坊主要也是石牌坊。如明代的石牌坊，至今已六百多年，保存仍然完好。明代以後的牌坊雕刻十分精細、華美。明、清兩代的牌坊至今尚存不少，這種具有標識、表彰功能的建築，也可稱為「標誌建築」，如山西五臺山九龍坊。

另外，孔廟前的櫺星門也是一種牌坊，是文廟的普遍規制。通常立在泮池和影壁之間，泮池和聖門之間，或是泮池和戟門中間。櫺星門的設立主要和文廟建築群總體布局有很大關係。

宋、元、明三代相當重視儒學，建立尊孔制度。宋代按照唐制，於元符（一〇九八～一一〇〇年）和崇寧（一一〇二～一一〇六年）年間，在各聖廟內加置聖像，將大殿定名為大成殿，建立文廟；元武宗在曲阜設置了宣聖廟進行歌樂；明洪武二年（一三六九年）下令天下郡縣皆設孔廟。到了清代，建文廟更為普遍，河南襄城文廟就是一例。

文廟的布局從前至後，規模較大，由許多單一建築合組而成，分為前後兩部分。前半部是做為儀禮部分的陪襯建築，有影壁、聖門、櫺星門、泮

池、文昌樓等；後半部是做為祭奠部分的主體建築，有戟門、大成殿、東西殿廡等。前後兩部分建築都由一條中軸線貫穿。

由聖門進入廟內，泮池和欞星門構成了前院，標示著孔廟的禮制。廟內院子多，欞星門的樣式也隨之變化，可說是標示氣魄壯麗的裝飾性建築。欞星門常常用在臣子的陵墓之前、祠廟和住宅裡，形象和牌坊非常接近，建造意義也和牌坊有相同之處，但無論是形式或內容，欞星門和牌坊都是不同的。欞星門的樣式不完全一致，如《龍魚河圖》一書所寫：「天鎮星主得士之慶，其精下為欞星之神。」孔子廟前有欞星門，蓋取「得士」之意。

「欞星」即「靈星」，又叫天田星、文昌星、文曲星。漢高祖時祭天先祭靈星；宋仁宗建立了祭天的建築，並設「靈星門」。後因門多為木製，進而改為「欞星門」。將用來祭天的建築物放入孔

廟，足見其尊崇程度。

古代糧倉長什麼樣子？

中國古代糧倉的種類很多。漢代已開始興建糧倉，後逐步拆改。

以陝西「豐圖義倉」為例，這座存放糧食的義倉由清末閻敬銘等人所建，是在特殊情況下發放糧食用的。

豐圖義倉位於渭南地區大荔縣東十七公里朝邑鎮（原朝邑縣）南寨村，西邊為閻公祠。義倉和閻公祠四周有土牆圍繞，合為一組建築群，北面正對朝邑東嶽廟。

義倉是一組大型四合院，四壁都是用磚砌成的外牆，東西總長約一百三十公尺，南北寬約八十公尺，高約八公尺。牆根厚達十三・五公尺，頂部厚

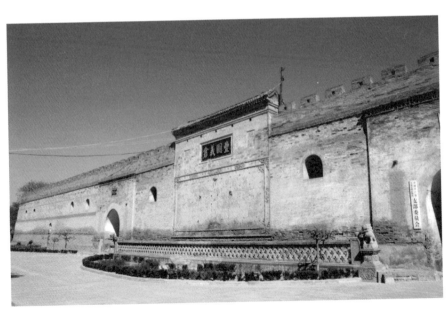

陝西豐圖（朝邑）義倉

度為十三公尺，有明顯的收分。南面外牆上有垛口，共計六十二個。南牆中央兩側設東、西券門，北牆中段建有望樓。牆為平頂，四面環道，行走方便，又可防衛。為了及時排出雨水，外牆每隔十六公尺或二十一公尺設一排水道，利用間隔牆牆頂設計，伸出牆外達三公尺多，全倉共有排水道十個。

倉房全部是利用牆體預留的室面，內部砌券頂。南牆倉房十四間，北牆倉房二十間，東西牆倉房各為十二間，總共五十八間，包括兩個門洞共六十間。倉房大小不一，南面進深較淺，但是大部分倉房的面積為五十平方公尺（寬四公尺，長十二·五公尺），平均每間倉房可存糧七·五萬公斤。倉門前有三公尺深的簷廊。倉門為券門，門檻為石製，高〇·五公尺，厚〇·六公尺。室內地面比外邊高，對面牆上均開通風用的拱券小窗，便於通風乾燥，糧食可存放十幾年不壞。

全部採用磚砌結構的豐圖義倉建築布局非常巧妙，利用牆體為倉房的設計節省了許多材料，中間的大院子則可供平日曬糧使用，做到了防火、防水、通風，採光亦好，說明了中國古代工匠的聰明與智慧。目前保存完整，可供參觀。

另一方面，中國早期的糧倉也是早期的學校。據考證，帝堯時期的米廩既是儲存糧食的倉庫，也是老者頤養天年的場所，還是早期學校（「庠」）的雛形。那時為了讓老者不愁食物，帝堯特地將他們安置在糧倉裡。這些老者都是歷盡世事又有經驗的人，平時沒有太多雜事，便將小孩子召集起來，請老者們給予管教，傳授經驗與知識。如此一來，糧倉又有了養老和學校的功用。

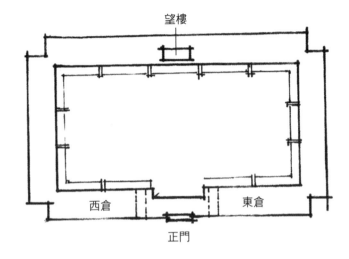

望樓

西倉　　　　　　　東倉

正門

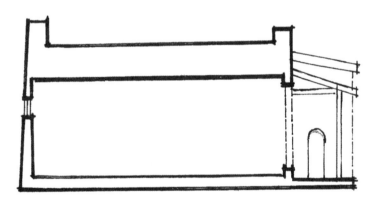

四川彭縣出土漢糧倉

會館建築有哪些特色？

會館就是同鄉人士辦公的地點。大的會館有住房，有講學的地方，也有開會與吃飯的地方。在封建社會時代，出門在外只有旅店可以投宿，但旅店費用較高，而且十分不安全，因此各地區的同鄉會紛紛創辦會館，為進京辦事或投考的同鄉提供食宿，十分方便。

會館裡還會設立紀念館，用以紀念本鄉本土的名人，使子弟不忘家鄉。如山西會館裡紀念關雲長、河南會館紀念岳飛、安徽會館紀念曹操。

會館到處都有，遍及全中國，建築樣式則與四合院相同。

一九四九年以後，同鄉會遭到解散，會館隨之解體，建築被改為其他用途，如工廠、住宅等，如今大部分會館已消失無蹤。

目前北京還保留了數處會館，如北京的安徽會館、湖廣會館，皆保存完好。外地會館也有一些，但已沒有過去那麼多。

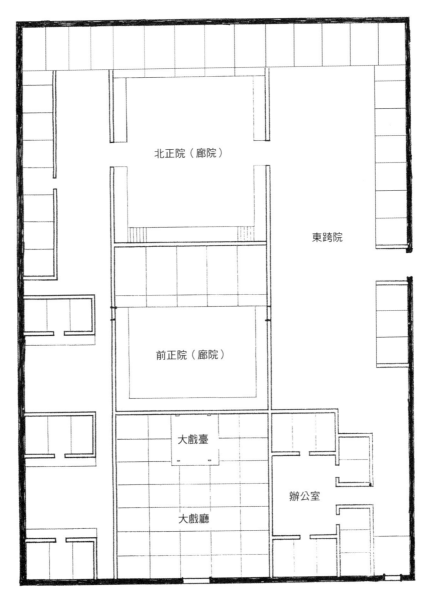

北京安徽會館平面圖

湖南嶽麓書院的情況如何？

嶽麓書院是宋代四大書院之一，建於長沙湘江西岸的嶽麓山下，儘管經過千餘年變遷，始終保持「嶽麓書院」原名與一定規模，是為歷史名蹟。

書院就像一間大型學校，集中了文人學士在此講學。自唐明皇建造麗正書院後，書院開始發展，到了宋代，四大書院已赫赫有名。元代書院更加普遍，各州都設立了書院，發展文化。進入明、清，除了維修舊有的書院，又新建了不少書院，直到清末大量開辦新式學校，書院才逐步解體、關門。

凡是書院，建築都分為以下三大部分：一是講學部分，有講堂、齋舍，以講堂為中心；二是藏書的地方，如藏書樓；三是祀神的地方，如文廟、文

湖南嶽麓書院

昌閣等專祠。

嶽麓書院自北宋建立以來，經過元、明、清三朝改建，如今的建築已不是原始面貌，總面積為六千平方公尺。一條中軸線貫穿了全院主要建築。主院裡，從前至後有大門、前庭、正殿、後殿、書樓、文昌閣；西部軸線上為文廟。

嶽麓書院做成屋宇式大門三間，兩端為粉白牆，門前有廊，門額上書四個大字——「嶽麓書院」。前院亦即前庭，有東西教學齋各八間；正殿名為「忠孝廉節」堂，共九間；堂後建立文昌閣，閣為兩層樓。

文昌閣供奉的帝君名為「梓潼帝君」，本姓張，名亞子，常居住在四川七曲山，生前獨自學習，有一定道學，死後人們為他立廟，唐宋時期的皇帝封他為「英顯王」。道家認為梓潼帝君掌握文昌府之事，擇人間祿籍，大權在握，所以普天之下

的學校常在其中祠祀文昌帝君，期望多出人才，並建立文昌閣。每年農曆二月初三為文昌帝君生辰，學校組織祭祀。書樓則是方形，為藏書之用，舊時不叫圖書館而叫「書樓」，凡是書院都有書樓。

另外，嶽麓書院的跨院曾經建有文廟，專祀孔子。大成門面闊三間，前有泮池。書院、文廟與城鎮裡其他廟的建制大體相同。書院建有文廟。長沙嶽麓書院為全中國最大的書院。

殿面闊五間，前有泮池。書院、文廟與城鎮裡其他廟的建制大體相同。書院建有文廟。長沙嶽麓書院為全中國最大的書院。

西文場　　東文場

朱子堂

講堂

廣育賢才

西官廳　　群化門　　東官廳

西廂房　　　　　　　　東廂房

金臺書院

車門

北京金臺書院總圖

第五章

結構裝飾

斗拱有何作用？

斗拱是中國古建築特有的構件之一，外國建築沒有，主要用於木結構，也是受到木結構影響才產生的。先民受到大樹樹杈的啟發，開始在房屋立柱上做「叉手」。做「叉手」時又受樹的影響，開始支撐橫木，並在變體結構的影響下產生了斗拱，愈發展愈複雜。今天有許多知名建築、重要建築，仍然運用斗拱。

斗拱主要的作用是在立柱之外分擔屋頂重量，運用了力學的原理。蓋屋頂時，為了讓屋簷能夠盡可能伸長，而且簷下不需要再加立柱來支撐，就得在簷下使用斗拱來承擔。

此外，斗拱和榫卯也讓建物具備了較強的耐震

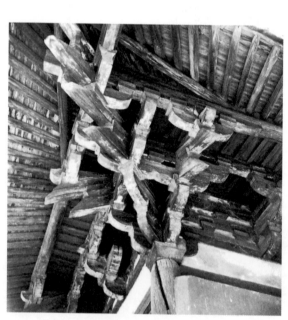

山西洪洞廣勝寺上寺轉角斗拱

度。斗拱不僅本身就具有「減震器」的作用，水平連接起來的斗拱層還能形成一個整體，將地震力傳給具有抗震能力的柱子，大大提高了整體結構的安全性。

　祖先們早在七千年前就開始使用榫卯，建築不用釘子即可相互連接，讓整個建築形成了特殊的柔性結構體，不但可以承受較大的負荷，還允許產生一定的變形。遇到地震時，建築本身便能透過變形吸收消解掉一定的地震能量，減少對建築物的破壞。天津薊縣的觀音閣（唐代）和山西應縣的木塔（遼代）等木結構建築，雖經多次地震卻依然屹立不倒，主要就是歸功於斗拱和榫卯的巧妙設計。

斗拱由小到大，由簡單到繁瑣，由少到多，由粗糙到細致，由沒有花紋到帶花紋，從一跳到兩跳到三跳乃至七跳，從出簷短到由伸出的搭子長度決定大小，從承重功能發展出裝飾功能，從一般結構到成為具有民族特色的裝飾，經歷了漫長的演變。

斗拱達到成熟狀態之後，通常運用在重要的殿宇上，比如規模愈大愈豪華的宮殿、佛殿、神殿、園林殿閣，愈常使用斗拱。好匠師甚至能做出幾十種斗拱變化，以符合當時屋主的要求。

普通老百姓的房子不能用斗拱。第一，用不起，沒有那麼多木料；第二，房子沒那麼豪華，根

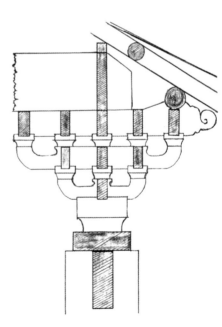

外簷鋪作雙杪斗拱橫剖面圖

本不需要用。過去統治者還規定，只有皇宮和宮廷建築才可以用斗拱，平民百姓的房屋都不能用。王府大宅可以略用，但主要還是用在皇家建築、裝飾建築、佛寺和神祠等重要建築上。

隨著時代，斗拱在每個時代都有不同的風格，研究時可以依其樣式及做法，當作判斷古建築年代的標準之一。以清代官式建築來說，凡是大式建築都用斗拱，小式建築就不用斗拱。

中國古建築有哪些特殊樣式？

中國古建築的升起、卷剎、側腳、弧身及傾壁等做法，都是中國古建築特有的手法，也可以說是特色。

升起

平直的簷太呆板、太死硬，看起來不舒服，因此在設計與施工時，使兩端向上挑出少許，使平直的簷也有曲線，看起來有種柔和感，這叫「簷子升起」、「簷角升起」，也叫「簷口升起」。

卷剎

將又圓又平的柱頭棱角砍掉，成為圓和的形狀，也叫「剎柱頭」。木柱若要做成梭柱，也可做出圓和的卷剎，該部位叫作「柱頭卷剎」。

側腳

房屋牆壁砌成由下向上的一直線叫「直壁」，直壁過高往往感覺不穩定，所以做成向內傾斜的斜坡，營造穩定感。這種穩定的斜壁就叫「側腳」。

弧身

一座三間或五開間的房屋，前端外壁（外簷）應該是一直線，但也可做成「弧身」，讓直線改為曲線。此做法始於唐代，流傳到明代。今天的新式公共建築常常出現弧身，大家往往說是仿效西方摩登風格，其實不然，一千多年前的古人已經運用這種手法。

傾壁

中國古代房屋常常將直壁做成向外傾斜的壁面，這種手法能讓呆板的建築有所變化。但是，傾壁的傾斜角度有一定限度，通常是十五到二十度，不然牆壁就會倒塌。傾壁改變了建物的體形，看起來很舒服。這種做法從漢代開始至今已有兩千多年歷史，也常常出現在中國古代各個時期的建築上。

除此之外，還有後部處理方法，但沒有確切的詞語表示，有物件而沒有名稱。這個問題在調查古建築時經常出現，最主要的是古代建築專業書甚少，當時無法一一記錄下來。

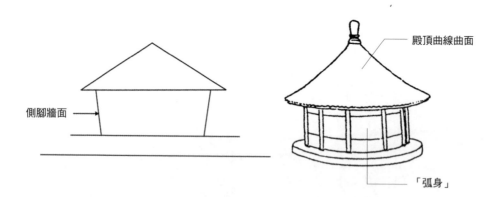

側腳牆面 →

殿頂曲線曲面

「弧身」

橫向民居之側腳牆面　　　　　「弧身」殿頂曲線曲面

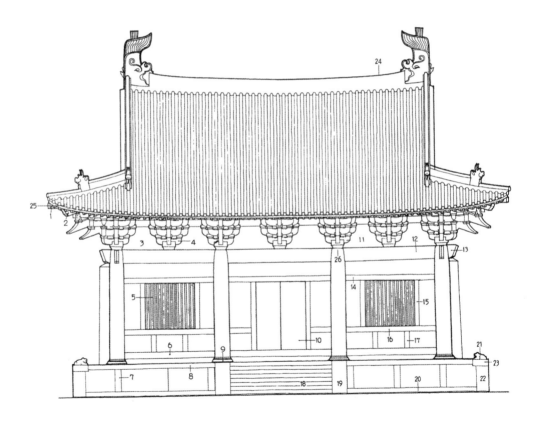

1. 大角架	10. 板門	19. 副子
2. 子角梁	11. 柱頭鋪作	20. 石地獄
3. 拱眼壁	12. 闌額	21. 角獸
4. 補間鋪作	13. 耍頭	22. 角柱
5. 直櫺窗	14. 額	23. 角石
6. 地栿	15. 立頰	24. 正脊升起
7. 格身板柱	16. 腰串	25. 簷角升起
8. 壓闌石	17. 心柱	26. 柱頭卷剎
9. 柱礎	18. 踏道	

清式佛殿

塔是如何施工的？

中國古建築，包括古塔、城牆，全都用鷹架施工。

鷹架發展很早，戰國蓋土牆時即用鷹架。古代的城牆、土牆（包括萬里長城），全都用插杆鷹架施工，這是根據牆壁上的洞眼分析出來的。

在河南古城牆上可看到古代鷹架的痕跡，有些牆體也保存著鷹架的插杆洞眼，洞眼裡存有木杆的遺留物。洞眼的距離就是杆距，與人體高度相同，方便在鷹架上安置踏板，板上可供人行走、施工、運料。

平房、樓閣、佛殿、大堂、經堂等大型殿堂的施工，統統都用鷹架。頂杆式鷹架用於屋簷施工，

塔身插杆洞眼

架子本身再綁紮外插杆、外挑杆，杆子隨牆往上插，這樣才能針對屋簷頂予以施工。

中國古代的磚石塔高度一般為三十多公尺，最高達八十公尺，如此高度，施工時全靠鷹架，讓磚塔塔身上遍布方形洞眼，大小約為十公分×十五公分左右，每層每面四個或六個。待磚塔修建完畢，再用磚塞住洞眼。由於砌體磚與堵塞磚不是一個整體，時間一久，堵塞磚必然脫落，露出原始的插杆洞眼，因此可以根據插杆洞眼分析鷹架的結構，推測出鷹架原先施工時的模樣。

修塔的鷹架分兩種。第一種是插杆單排式，每面的立杆只有一排，一頭綁入插杆，另一端插入洞眼，這樣就算固定住了，層層如此。另一種是頂杆式，頂杆式鷹架要使用雙排立杆，一排貼於牆壁表面，一排獨立。

過去有人說，高塔施工採用堆土法。建一層

古塔鷹架

塔，堆一層土，建造十三層塔就堆土十三層，建造五十二公尺的高塔就堆長寬高為五十二公尺的土臺。試想，塔建成後得剝去土，等於需要二十五萬立方公尺的土，去何處找？又如何運輸？這種建塔方式是沒有根據的。

在大型佛殿內部建塔，叫作「內塔」。浙江寧波天童寺阿育王大殿之內就有阿育王塔（舍利塔），用來供奉舍利，表示對塔的尊敬，也可說是對佛的尊敬，所以將塔建於殿內。

這類例子很多，五臺山、九華山的寺院均在大雄寶殿裡再做木結構佛塔。在建築中再做建築，表示對佛的真誠敬仰，名曰「佛道帳」，可見於宋代建築專著《營造法式》。其實就是把能工巧匠做出來的小型木結構建築安放在佛殿裡，顯示對佛的敬仰與尊重，從而達到進一步的敬佛、禮佛。

中國的佛寺、廟宇常常在殿裡再建造小型佛殿，小型樓閣一至三座或一至七座不等，如河北應縣淨土寺的大雄寶殿建造的天宮樓閣，有正殿、配殿、廊，統統做得十分華麗，這叫作「殿內塔」、「殿內龕」、「殿內仙山樓閣」等。有的寺廟大殿之中甚至有塑壁鼇山，其中山水樹木、亭臺樓閣及各種房屋甚多。

唐代的木結構建築目前狀況如何？

現今遺留的唐代木結構建築僅有四處。

第一處是南禪寺。「南禪寺正殿」位於山西五臺縣陽白鄉李家莊村，建於唐建中三年（七八二年）。這座山中的小型佛殿平面、廣深各三開間，單簷歇山頂，主要構架與斗拱全部都是唐代原物，其餘則不是唐代的。大殿殘破狀況嚴重，相關單位發現之後及時維修，能不動的材料就不動，盡量保持原樣、原材料。這座大殿的規模不算太大，但是木構梁架做得極為適宜，用料尺度、大小規模都很精巧。

第二處是佛光寺東大殿。此殿位於山西五臺山豆村鎮，佛光寺當年的規制相當完整，今日也

山西五臺縣南禪寺大殿

依然保持原始樣式與面貌。東大殿本身是唐代建築，右側的文殊殿則建於金代。佛光寺東大殿面闊七開間，進深十架椽，單層歇山頂，沒有廊簷，柱子宏偉，斗拱碩大，出簷深遠，內部格局為金箱斗底槽，實際上用了兩圈柱子，上部梁架做得極其複雜，椽、木擦、異形拱、駝峰等都簡練大方，都是唐代原物。雖經數次整修，主體建築均按原樣未做改變。佛光寺東大殿是唐大中十一年（八五七年）的作品，至今已一千一百多年，木料猶新，沒有填補與修改，唐代原物能夠保存得這樣完好，非常寶貴。

第三處是五龍廟。地處山西南部芮城縣城以北一個不太大的院子裡，其中的正殿（五龍廟）三間，其餘建物均為唐代晚期修建，唯獨有一座小殿沒有平棋也不做藻井，做的是徹上明造（室內頂部做法之一，天花板不做裝飾，讓屋頂梁架結構完全

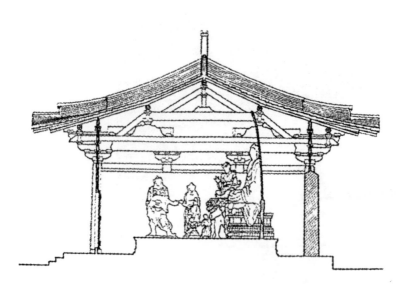

山西五臺縣南禪寺大殿梁架

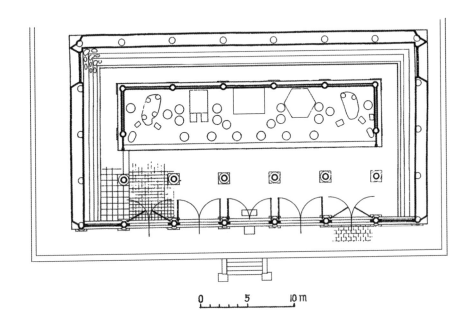

山西五臺山佛光寺大殿平面圖

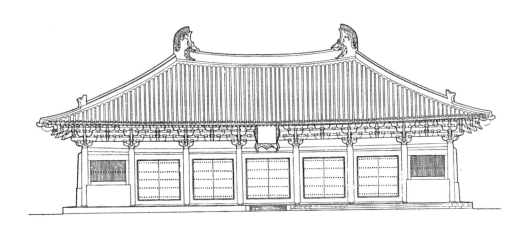

山西五臺山佛光寺大殿立面圖

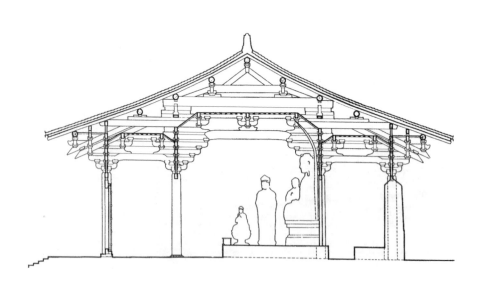

暴露出來，也稱「徹上露明造」），一入殿即可看見木構梁架，材料整齊，尺度精確，做法古樸又優美，一看即知與明清建築沒有共同點，是非常典型的唐代建築。

第四處是大雲院。位於山西晉東南平順縣，同樣有三間正殿。一開始被鑑定為五代時期，後來維修時詳細勘察，方知是唐代建築，結構特色明顯。

山西芮城五龍廟

山西五臺山佛光寺大殿剖面圖

總的來看，唐代木結構建築遺留至今就此四件，光五臺山附近就有兩座，從中可知唐代木構建築的樣式及特色。

這些建築距今已有一千多年，能保存下來十分

不易。當年唐代版圖大，建築數量多，為什麼保存不到今天呢？其中最主要的原因是戰爭頻繁，損壞多，無法保存；其次是長江以南氣候潮溼，木結構建築易於腐蝕，很快就毀壞了。

山西平順大雲院

元代的木結構建築在哪裡最多？

陝西韓城至今仍存有三十多座元代建築。有名的元代木結構建築是山西芮城永樂宮、洪洞廣勝寺，韓城的元代建築規模沒有那樣大，但做法、樣式與尺度都有其特色。

分析韓城元代木結構建築的構造特點，可分為傳統式和大額式兩類。

首先是傳統式梁架結構。唐、宋兩代的木結構建築，其結構方法代代相傳且不斷發展，元代的傳統式梁架結構主要就是根據唐、宋的結構而建，沒有採用新的結構，也沒有太多創新。

再來是大額式梁架結構，這是一種在元代木結構梁架中被大量採用的結構方法，也是元代創造出

陝西扶風縣元代木結構大殿「大額式結構」

來的新形式。大額就是在一座殿宇裡，依面闊方向，縱向架設一根粗壯的大圓木，也就是一棵大樹幹，用它來承擔上部梁架的一切重量。宋《營造法式》記述，結構有「簷額」和「內額」，但尚未在宋代建物中發現實例。簷額和內額，統稱為大額式。大額式結構除了遼、金可見孤例，大量見於元代，是元代木結構建築的新方法。

大額式結構在山西一地有五種不同樣式，韓城只見前簷架設大額這一種。

前簷架設大額的做法是，前簷不使用普拍枋（平板枋）、不使用闌額，改用一根粗大的圓形木梁，順著房屋的長度架設在簷下，下部再以木柱支撐，非常簡潔，上部排列斗拱。採用這種方法可以讓簷下平柱向左右移動，不受間架位置的限制，或是減去不必要的平柱。大額上可以自由排列斗拱，不受固定位置限制。從外觀來說，一道粗壯的簷額橫亙在柱頭上，讓建築更顯宏偉壯觀。

配合大額式結構還常使用綽幕枋（雀替）。綽幕枋與大額不可分離，在大額下方與大額緊密相連，大額與柱頭相交處尤其要用綽幕枋。綽幕枋的主要作用是補充大額的抗壓力，同時增加大額與柱頭連接處的抗剪應力。換言之，綽幕枋是傳遞力量的構件之一。

另外，山西臨汾有些戲臺也是元代建築。

中國古代為什麼很少蓋樓房和木板屋？

中國古代建造房屋以木結構為主體，雖然同樣可以蓋好幾層樓高，但由於木結構構造不堅固，一定年限後又會腐爛，因此用木結構建造樓房十分不易。

公共建築為什麼極少建成高樓呢？主要原因是缺乏承重構件。古代建造佛塔、文峰塔等高層建築時，因為平面面積小，間距承重最多六到八公尺。如此間距，既可用木梁承重，也可用磚做承重層，或用八角疊梁井、六角或八角攢尖頂、筒券頂、穹窿式等方法來解決樓板承重的問題，因此能夠蓋很多層，高度甚至可達十三層，約七十到八十五公尺。

但是，僅限於小面積才可以蓋如此多層，如果想建造一所較大的空間或大跨度建築就辦不到了，因為沒有承重材。如果早年就有鋼筋混凝土之類的梁，中國早就蓋出高樓大廈了。

換句話說，中國古代不建高樓的主因並非地震，而是沒有大跨度的材料。

中國古建築雖以木結構建築為主流而不斷發展，但興建過程中並不是全部使用木材，只有其中的木構架（柱、梁柱、屋頂、門窗用木材）使用，並大量使用磚牆，形成了磚木結合建築。一座房屋也不是全部用木板做成，內外牆壁用木板的情況很少，往往只有內部隔間使用木板，其他各種牆面都

用磚。

中國傳統民居之所以不會單獨使用木板，是因為木板房屋不防寒、不防熱、不堅固，又易於腐爛。用木板蓋屋只是一時之計，不會是永久建築。

清末，吉林一帶因為有長白山原始森林，蓋房子常用木板，如木板大門、木板雨搭、木板影壁、木板周邊院牆、木板廊，甚至大街上的臭水溝（下水道）也是木板，成為「木板世界」。結果這些為了一時之需而搭建的房屋，不到三十年全部腐爛，歪斜倒塌，後來全部拆除。在中國，用木板做房屋經不起大自然風霜雨雪的侵襲。

有些小型建物、附屬建築會用木板做成，如農村裡的小倉庫，臨時性強，就用木板搭成小屋。長江以南的民居盡量不砌磚牆，以木板為外牆，但僅限前簷。前簷的裝修全用木板，表面還會用木板做出許多花紋。

古代的佛寺和廟宇前簷，也會用木板做成木裝修，如障日板與大片的木板裝修。障日板就是將木板板縫對接，並於板縫處再壓一片木板，既擋縫，又堅固美觀，這種做法在大佛殿前簷部位可大面積使用。

此外，門窗上部與門窗兩旁也會用木板做為隔擋壁體，用北方官話講就是「高照眼籠板」。佛殿及廟宇裡的佛像、神龕，以及比較大型的木建築都使用木板，唐、宋以來十分流行且普遍。北宋建築專著《營造法式》把這種房屋稱為「佛道小帳」，實際上就是木板房屋。

古建築的屋頂樣式有哪些？

古建築分為三部分，一是「屋基」或「殿基」，二是「屋身」或「殿身」，三是「屋頂」或「殿頂」。屋頂也好，殿頂也好，都是房屋的一部分，為了讓雨水順流，屋頂不存水、不漏雨，往往做成尖頂，也就是雙坡頂，讓雨水一落到屋頂上，馬上從房屋頂部流下來，不會滲漏到屋內，保證人們生活的安全，延長房屋壽命。這種屋頂通稱為坡頂。

坡頂房屋會增加房屋的高度，給人高大宏偉的感覺，如果做得精巧，更會讓房屋顯得特別美觀。

中國古建築的屋頂特別大、特別重，這是因為中國的房屋多是殿閣樓臺，都用粗壯的木料來蓋，

使其堅固耐久，在屋架頂端再加上一定的重量，結構才扛得住，更安全堅固，這是中國房屋建築都做大屋頂的主因。

中國古代社會等級森嚴，古建築的屋頂樣式分別代表一定的階級。

等級最高的是廡殿頂，前後左右共有四個坡面，一共交出五道脊，所以又稱五脊殿。只有皇宮的朝儀大殿、太廟正殿或皇家興建的寺廟才能使用。

其次是歇山頂，前後左右同樣是四個坡面，左右坡面上又各有一個垂直面，共交出九道脊，又稱九脊殿或漢殿、曹殿。多半用於量體較大的建築。

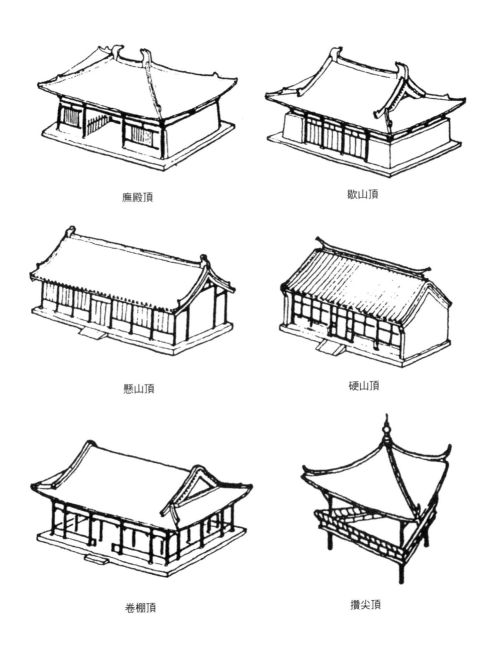

廡殿頂　　　　　　　　　歇山頂

懸山頂　　　　　　　　　硬山頂

卷棚頂　　　　　　　　　攢尖頂

中國古代屋頂樣式

再次一級的有懸山頂（前後共兩個坡面，左右兩端挑出山牆外）、硬山頂（前後兩個坡面，左右兩端不挑出山牆）。按清朝規定，六品以下官吏與平民只能用懸山頂或硬山頂）。還有卷棚頂（又名元寶頂，外形很像懸山頂和硬山頂，只是沒有明顯的正脊）、攢尖頂（所有坡面交出的脊均攢於一點）。

另外，中式屋頂若簡單區分，有單坡頂、雙坡頂、四坡頂、廡殿頂、歇山頂、八角攢尖頂、扇面頂、圓頂、四面歇山頂，以及勾連搭式頂。

單坡頂用於一般民房，單坡一面高一面低，使水流方便。雙坡頂即尖頂，屋頂水向兩邊分流，常見於民房和四合院，十分普遍。盝頂是小庇簷式屋頂，基本上就是平頂，在女兒牆上做一屋頂，從外觀上看不出是單純平頂，很多平矮的屋頂都採用這種做法。元代皇帝喜歡盝頂，因此元大都（北京前身）的盝頂房屋很多，影響直到明、清。吉林扶餘縣境內民屋也做盝頂，當地人叫它「虎頭房」。

吉林扶餘縣虎頭房外觀

屋頂的構造有哪些？

總體來看，中國古建築房屋做成平頂還是比較少的。屋頂在屋子的牆壁上高出來，主要用屋架來支頂。屋架則分為三種不同樣式，北方以梁柱式屋架為結構體，南方以穿斗式屋架為主，也有的地方採用混合式。

中國房屋的屋架坡度一般標準是三十五到四十五度，不像美國房屋的屋頂坡度是二十到七十度不等。無論哪一種屋架，都在屋架之頂用檁木順搭，檁木上掛椽子，通常檁木直徑比較大，約六到十公分。然後在檁木上釘屋板、望板，板子厚度為二到五公分。接著於板上抹大泥，泥土厚度為十五到三十五公分，有的甚至厚達四十五公分，泥上再鋪

瓦。屋頂轉角與頂部折角處則做屋脊，用青瓦，嚴絲合縫，以抗雨水。以上是屋頂的基本構造。

至於簷部，則分為挑簷和防火簷兩種。挑簷是將椽木加長，向外伸出，伸出多少要根據設計決定；防火簷則是椽木不伸出外牆口面，用磚砌疊梁式，逐層向外伸出，全部與屋頂交合於一起，把木梁椽木等包於內部，防火效果非常好。

在當時，屋頂鋪瓦是進步的、文明的、普遍的做法。有些山區和林區的房屋會用木板瓦，即方形木板，一塊搭一塊，用來防雨。吉林長白山井干式房屋的瓦就是如此。有的山區石片特別多，改用石片做屋瓦，更堅固耐久、更防雨水。

中國古建築由於以木結構為主體，於是柱網林立，為了盡可能讓大空間內部沒有柱子或減少立柱，往往想盡辦法，實行減柱法，創造移柱法，或用大額的架空方式、勾連搭結構等，卻仍解決不了，所以又採用大穹窿，終於做出了大空間。

舉例來說，新疆維吾爾自治區土質密實，堅固異常，能做出直徑較大的穹窿，形成大型空間。又如，吐魯番唐高昌故城有一處非常大的土穹窿，直徑為十六公尺，全部用土做成，非常壯觀。再如，香妃瑪扎也是個用土做成的地上穹窿。其他如伊斯蘭教清真寺及瑪扎也做出了比較大的穹窿頂。

除此之外，土窯洞也做出了大的直徑筒券頂、穹窿頂。比如甘肅省隴東地區靈臺縣的土窯洞由人工挖鑿而成，內部可放三百輛三輪車，大約有一千五百平方公尺。

製作穹窿頂始於漢代。有人說穹窿頂是從西方傳來，其實不然，中國人很早以前就會做，至今已有數千年歷史。在建築方面，西方人會做的，東方人也會做，並非什麼都是學自西方，很多時候是東西方不約而同同時產生的，這是因為社會的發展、人們的思維方式，從不懂到懂，從不會用到會用，從不會做到會做，發展過程是相同的。現代建築用鋼架或鋼筋混凝土建造出大穹窿頂、大薄殼體，都是受到古代大型穹窿頂的啟發，逐步發展與建造而成。

中國南方的建築設計更加合理，不僅做工精細，施工品質也高，常常在廟宇、佛寺、園林廳堂中做出重頂，一層是軒頂，另一層是屋頂。例如，一座廳堂，前廊從下向上看是斜簷頂，不美觀，沒有藝術性，所以下邊都加一層軒頂，屋內各間亦然。

北方的殿宇按開間計算，三開間或五開間。南

方的房屋廊子都要起名，叫「某某軒」。如此一來，從殿宇內部向上看去，一軒接一軒非常對稱、整齊，特別是屋架的排列，都是一樣的，上部梁架之草架也都一樣。

軒，按江蘇蘇州的叫法有廳軒、抬頭軒、廊軒、鶴脛軒、船篷軒、副簷軒、三界回頂軒等。做軒還有一個優點，凡是軒廳內部的梁架均用好料，精工細做，都是徹上明造，一抬頭即可望見，必須好看又美觀。

軒頂上的梁架名為「草架」，因為看不見，可以不用好料也不必雕刻，只需能發揮架起屋頂、防雨防水的功能即可，所以稱為「草架」。在草架頂部做望磚、鋪瓦屬於正規做法。這種軒頂一般用於南方的木構殿閣，在蘇州、杭州等地尤其普遍，北方就沒有這種做法。

古建築的屋頂為什麼會有凹曲面？

純就構造來說，屋頂本來是橫平豎直的幾何形，是直線，但是中國的宮殿、寺廟、佛寺等主要殿閣的屋頂是曲線，就連四合院的屋頂也多多少少帶有曲線。這是中國古建築的藝術特點之一。

曲線當然比直線美，在房屋上運用曲線能夠增加美觀。「簷平脊正」是對建築的要求，也是裝飾藝術的基礎。簷宇的線條本應筆直，若運用曲線使兩端翹起，就構成了一種曲線美；屋脊本來又平又直，若運用曲線讓兩端盡量升起，就出現了曲線之美；廡殿頂和歇山式頂四個面的轉角脊要是做出曲線，是所謂的「推山」；雙坡或四坡屋面本應平而直，運用曲面的結果是，平直的坡度成了曲坡屋頂

的四個角，曲線也讓四個角盡力向上翹起，構成曲坡翹角。

總的來看，這樣的手法可以讓一座房屋顯得輕快、柔和、有韻律，不僅生動活潑、美觀大方，還能表現出很強的藝術性。此時若與一座直角房屋兩相對比，就會覺得直角房屋生硬又呆板，沒有什麼美感可言。

善於運用曲線達到美的效果是中國古建築的特色之一。除此之外，曲線也表現在圓柱、斗拱、梁枋、墩柱、彩畫、壁畫等方面。可以說，中國古建築是一門藝術性很強的學問，如果單純用直線或單純用曲線，都有一定的缺憾，只有兩者互相結合、

互相襯托，才是成功。中國古建築的曲線之美，運用曲線之大膽，哪個國家也比不上。

值得一提的是，「鈎心鬥角」一詞最早本用來形容建築。中國古建築的簷角高高翹起，諸角直指宮室的中心，叫作「鈎心」，所謂「心」即宮室的中心；諸角彼此相向，像戈相鬥，叫作「鬥角」。原出唐代杜牧〈阿房宮賦〉：「五步一樓，十步一閣，廊腰縵回，簷牙高啄。各抱地勢，鈎心鬥角。」清代吳楚材、吳調侯注：「或樓或閣，各因地勢而環抱其間。屋心聚處如鈎，屋角相湊若鬥。」本意是指宮室建築內外結構精巧嚴整，後來才漸漸衍生出各用心機、明爭暗鬥的意思。

平頂房屋是怎樣做的？

中國古建築以尖屋頂為主，占八成，平頂房屋以喇嘛寺院的建築為最多，除此之外多見於民居。

喇嘛教是中國佛教的一支，影響力從西藏開始，擴及青海、甘肅、寧夏、內蒙古、山西北半部、北京、河北及東北三省。上述這些地區都有喇嘛廟，其大型建築中，往往出現許多平頂式殿宇，樣式仿照漢代建築，並在平屋頂的中心處建一凸起的尖屋頂閣樓。其他各部位全部做成平頂。

民宅方面，古代的平頂房屋以北方居多，北方雨水較少，適合做平頂。風力大的地方也喜歡做平頂。如河北從邯鄲經石家莊、保定一直到冀東地區，遼寧錦州、黑山、瀋陽以西至白城子等一帶，

全部都是平頂。另外，寧夏大部分房屋也是平頂，如銀川全城房屋都是平頂，甘肅、青海、新疆地區的平頂房屋亦甚多。

平頂房屋不甚美觀，特別是外觀沒有什麼變化，顯得有些呆板。有些地方的平頂房屋會做女兒牆擋住平頂，有些地方的平頂則是伸出為簷。而且雖說是「平頂」，卻不是完全水平，多少都有些坡度，以利排流雨水。

平頂房屋能夠節省材料，從而節省造價，比尖屋頂便宜得多。吉林西部城鄉的土地鹼性高，種地不生長作物，當地人便使用鹼土蓋屋，稱為「鹼土平頂平房」。屋頂上的泥土均用鹼土，鹼土還可防

水。新疆許多地區比較乾旱，風沙甚大，雨水也稀少，許多地方蓋房子都做成平頂，並用黃土抹頂。黃土堅固密實又有黏性，雨水沖刷也不流失，還能防雨水。

平頂房屋的屋頂做法各地不同，現在介紹一般做法如下：

一座房屋將檁木架上之後鋪平椽，椽木上再鋪望板，上部堆砌大泥二十五至三十公分厚，待略乾之後拍實。望板用柳條者，砸雜土，待乾後抹細泥加白灰，拍實；望板用劈柴者，鋪土坯，坯上再抹泥；望板用竹束者，仍然堆砌大泥二十到三十公分厚；望板用板條者，其上可鋪鹼土，砸實，打平，抹細泥。總之樣式很多。

天棚中心部分向上凸出，建築術語叫作「藻井」，是中國古建築中最重要的一種裝飾手法。

利用天棚遮住房屋內部梁架部分的閣樓，這在古建築中叫作「平棋」，能使屋內空間顯得平整方正。然而，以寺廟來說，佛像上方的天棚高度不夠、佛像頭部上面的空間過小，就顯得壓抑，因此將此處的天棚往上凸，凸出的部分，就叫作藻井。

一般來看，大型佛殿的主佛上方都會做藻井，能讓佛像顯得更莊嚴。而且從另一個意義上說，如果不利用屋頂閣樓如此廣大的空間，等於白白浪費掉。

藻井多用於宗教或皇家建築。明代以後，藻井的構造和樣式有了較大的發展，除規模更大，頂心還使用象徵天國的明鏡，周圍再配置蓮瓣，並於中心繪製雲龍圖案。到了清代，此一裝飾為一團生動的蟠龍取代，並蔚為流行，藻井因此被命名為「龍井」。

古人對藻井大做文章，進行裝飾、美化。一般都用木頭，採取木結構的方式做出方形、圓形、八角形，以不同層次朝上方凸出，每一層邊緣都做斗拱，並做成木構建築的真實樣式，極其精細，斗拱承托梁枋，再支撐拱頂，最中心部位的垂蓮柱為二龍戲珠，圖案極為豐富。

以下舉幾個佛寺大殿中的藻井真實例證：

第一是河北承德普樂寺旭光閣大殿，做正圓形藻井，向上凸出達三公尺。第一圈十分精美；第二圈砌到斗栱；第三圈做出寬約一公尺的平棋，分出方格；第四圈、第五圈均做斗栱，與第二圈斗栱相同；第六圈為藻井頂部，做二龍戲珠，龍為蟠龍。數個藻井直徑大約十公尺，十分龐大，全部貼金，為金色藻井，非常豪華。

第二是北京雍和宮萬福閣，彌勒佛頭部上方是

河北承德普樂寺旭光閣大藻井
（天津大學建築系、承德文物局編著，《承德古建築》）

河北承德普樂寺旭光閣
（天津大學建築系、承德文物局編著，《承德古建築》）

一個方形大藻井。向上凸入三折：第一折為仰蓮佛像，上部用斗拱承擔；第二折做平棋；第三折用斗拱支撐；最頂部為八角形圖案。彌勒佛像即進入藻井中，閣內光線較暗，有意營造神祕氣氛，使彌勒佛更加嚴肅，顯示其神威。

第三是山西芮城永樂宮三清殿。藻井做大方形，向上共凸進三層：第一層為斗拱層，每朵斗拱做出外拱四跳，四周交圈；第二層為八角形，在每個角內再用斗拱會合，每朵五跳；第三層做圓形，再畫分十條斜梁支撐，在十條斜梁底面全部做斗拱，一直交到中心部位——藻井頂部，再雕塑出二龍戲珠。

第四為山西應縣淨土寺大雄寶殿。該殿宇寬三間，大殿天花板分成九塊，全部做出藻井，九個藻井有九種樣式。中間一個大的做方角形，與八角形相結合。第一層用斗拱層來支撐天宮樓閣，也就是

說在大方形藻井中，每面向上凸進天宮樓閣。

除此之外，山西大同華嚴寺大雄寶殿內部做出了壁藏，即樓閣，天宮樓閣在供佛的同時也為藏經之用，做得十分細緻。另外，山西應縣淨土寺大雄寶殿裡做了滿滿的天宮樓閣。這些均為遼金時期的建築，十分寶貴。天宮樓閣也有佛道小帳。

一般看來，這種佛道小帳始於宋朝，盛行於遼、金、元歷代，實例甚多。特別是遼代，天宮樓閣不只做在大殿裡。

古建築的門窗樣式有哪些？

中國古建築的大木板門叫板門，從古廟到佛寺，從皇宮到公共建築都有，即雙扇板門。

雙扇板門在民宅中應用甚早，今日鄉下還看得到。鄉村房屋大多做雙扇板門，而且十分普遍。這種門在安裝時必以門枕石為軸，門上安裝連楹，再用門替固定在大門框上。板門大約使用六公分厚的木板，開起來很重。關閉門扇後，通常從外部打不開，這樣才能確保防禦性。雙扇板門看來平淡，卻已伴隨中國人生活了兩千多年。

南方使用的雙扇板門雖也不少，不過從宋代開始就有槅扇門了。槅扇，南方叫「長窗」，可以說又是窗又是門，是門與窗的結合物。槅扇分兩種，

一種是短槅扇，安裝在檻牆上，或叫檻窗，性質上純粹是窗子，不是門；另一種則安裝在屋子中間並做成落地式長窗，可拆卸，是一對可關閉的槅扇。

在北方，民宅從來不做槅扇，槅扇全部用於佛堂廟宇與大型公共建築。從宋、金以後的廟宇絕大部分都已用槅扇，通常一間用四扇。立柱之間，貼柱安門框，上部安橫穿，中間安槅扇，每扇高寬之差大約為四十五公分，槅扇上部再加上橫披。窗格樣式尤多，幾乎一房一款。以南方為例，冰紋、葵紋、八角紋、垂魚、如意、海棠、菱角、菱花、回紋卍字、軟角卍字、十字長方、宮式等，數不盡數。

比較來看，南方房屋用槅扇的比較多，北方民居用得少，西北地方用板門的更多。中國各地的門窗真的都不一樣。

中國古建築，各種房屋挑高都要高。挑高高，內部空間才能通透、敞亮，梁柱高，屋架必然要高，因此，前簷梁枋就要高，只用門窗來做前簷之圍護結構是遠遠不夠高的，所以在窗子板門之上安橫框，其上再加窗子，這種窗子叫「高照眼籠窗」，北京清代官式叫「橫披」。如果還不夠高，就要再加板子，名曰「高照板」。

橫披窗是從漢代開始的，經過唐、宋、元、明代和清代逐漸多了起來。

中國民宅的宅門，除了大門（即院子當中出人的門），還有便門。大門用於家人及來往客人出入，代表住宅之冠。一般分為屋宇式大門、牆垣式大門、衡門等，有三至四種。

帶窗花的窗子（明代，計成，《園冶》）

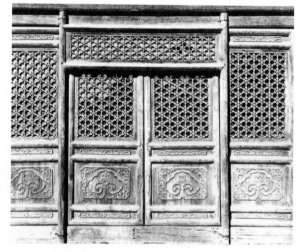

山西洪洞文廟長窗、門等紋樣

窗口的大小依據什麼標準？

窗子的窗口開得大與小是相對而言的。若在寒冷的地方，窗子開得大，冷空氣透入多，屋內就寒冷。窗子開得大也有好處，即陽光射入量大，屋內明亮又溫暖。到了南方，窗子開得大，屋內過熱，所以窗子往往開得比較小，但天熱時為了通風或讓涼風進入多，窗子也會開得大些。總之沒有固定標準，根據當地習慣而定。

中國古代的窗子樣式很多，一般房屋的窗子都是用當地最喜歡、最高級的材料。最簡單的結構形式如方格、直條、帶圖案式的，其中有盤長、梅花、冰紋、大桃子、圓圈、卐字、壽字等，都用支摘窗。有的地方情況不同，使用四條槅扇。

中國從民間到宮殿、廟宇，窗子做得十分複雜，花紋也特別多，光是菱花式圖案就有十幾種。花紋圖案做得多，窗子木櫺就顯得密集，把光線都擋住了，致使屋內光線不足。

遼寧營口城隍廟大廂房支摘窗

唐代和唐代以前常用直櫺窗，以直櫺窗為代表。宋代、遼代也做直櫺窗，但是帶圖案的裝紋窗逐漸多了起來，在三間房中兩進間的窗子即用直櫺窗，下部修築檻牆。金代大力發展槅扇窗。

清代，除了方格窗子還有檻格窗。橫披窗用在簷下，這種窗戶發展甚早，漢代已有。普遍用於民間的是地方性方格窗和當地的吉祥如意窗。例如陝北窯洞及山西平遙合院，其正房做窯洞式，同樣做一個大花窗，每家如此。圖案為櫻桃、雙錢、麒麟

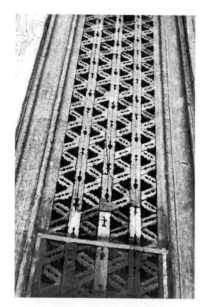

木槅扇菱花雕

錢等，主要是古錢等各種紋飾。

中國人對於門與窗很下功夫，把它當作重點裝飾所在，一座房屋的雕琢功夫往往都用在窗子和門上，窗和門成了裝飾藝術的主要重點。

窗子主要用來採光與通風，人們看房子，一眼便會看到窗子的大小及紋樣，窗子十分重要。

中國是多民族的國家，居住範圍廣。房屋樣式不盡相同，因此門與窗也不完全相同，花樣與種類特別多。

某大宅眼籠窗（也叫扇門）

古代窗戶的採光、防寒效果如何？

自從有了房屋，就有了窗子。窗子的功用是通風與換氣，古代房屋依人們的需求逐步形成，窗子大小依據屋內空間大小而定，住起來才健康、衛生。

百葉窗是窗子的一種樣式，好處是不用玻璃，採光好，又通風又可兼顧私密性，是一種非常實用的窗子，廣東潮州就有很多百葉窗，即使到了今天，中國各地依然可見百葉窗。

有許多地方將百葉窗當作真正的窗子，但廣東南部習慣把百葉窗當作建築的牆面裝飾，如潮汕地區的房子會開一扇明朗的窗戶，並在窗口兩側做固定的百葉窗假窗，沒有懸空，純為牆面裝飾。用百

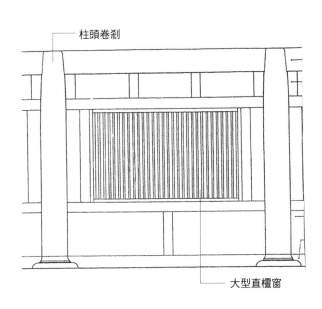

——— 柱頭卷剎

——— 大型直欞窗

大型直欞窗

葉窗做裝飾非常別致，顯見南方多麼喜歡百葉窗。

百葉窗源自中國。直條的百葉窗叫「直櫺窗」，橫條的百葉窗叫「臥櫺窗」。臥櫺窗是百葉窗的原始樣式之一。嚴格來說，臥櫺窗與百葉窗有一處不同，就是臥櫺窗平列而空隙透明，百葉窗櫺做斜櫺，垂直於窗的方向內外看不見，只有與窗櫺縫隙方向一致時才看得到。

在沒有紙的年代裡，窗子的部位會使用「吊搭」，也就是用一片大木板做成的窗扇，木板大小和窗口相同，夜裡關上，防止野獸等進入，白天再將「吊搭」吊起來，使日常生活不受影響，屬於一種防衛性設施。

紙發明後，改用白紙糊窗。首先把窗扇畫分成花格，再在這些格上糊滿白紙，乾透後特別平整。白紙甚薄，因此紙窗有一定的透光性，屋內仍能保持一定的明亮。紙窗的特色是從外面看不到屋內，

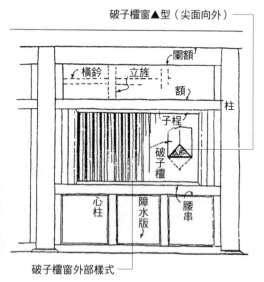

三橫十四豎櫺窗

破子櫺窗▲型（尖面向外）

闌額

橫鈴　立旌

額

柱

子桯

破子櫺

心柱　　障水版　　腰串

破子櫺窗外部樣式

北京文廟大殿破子櫺窗外部樣式

屋內也看不到外面景物，既明亮又能遮擋，效果猶如現代建築中的磨砂玻璃。中國近千年來在住屋使用紙窗已成習慣，現今安裝玻璃窗，再裝窗簾，追求的其實是與紙窗相同的效果。

古時糊窗最常使用桃花紙。桃花紙的質地薄且韌，比普通白紙更潔白，呈半透明狀。民間常在桃花紙上塗油，做成油紙，再糊窗戶。清代宮廷中多用高麗紙糊窗，用的是棉、繭或桑樹皮製造的白色綿紙，色澤潔白淨透，質地堅韌，經久耐用，並一直延續到清朝晚期才逐漸被玻璃取代。

以前東北等寒冷地區，家家多在秋季糊窗。秋天不冷不熱，宜於糨糊乾透。冬天天寒地凍，糨糊不乾，窗紙糊不住。窗子糊完一兩日後，待窗紙乾透，馬上朝窗紙噴菜油，這樣能使窗紙透明且堅韌，風雨再大也不會破損。

「關東城三大怪，窗戶紙糊在外」，東北地區家家戶戶都把窗紙糊在外部，關內的人到東北去往往覺得很奇怪，為什麼把窗戶紙糊在外面？從外部看不見窗子的欞花格，只有在屋裡才能把窗子花格看得一清二楚。

窗紙如果糊在屋裡，下大雪時窗格會積雪，一旦陽光照射，窗格的積雪就會融化，雪水浸泡窗紙，窗紙很快會掉下來。天寒地凍的，可沒辦法重糊窗紙。如果把窗戶紙糊在窗格外面，窗格外部是平的，大雪紛飛時就不會積雪，雪水融化直流下去，對窗紙沒有半點影響。是一種很科學的方法。

北京及華北地區的窗紙則是糊在窗格內，窗子花格都露在外面，觀之美觀大方，具有一定藝術性。這是因為關內冬日雪少，雪積在窗欞上不會有太大影響，窗紙就可以裱糊在窗子裡邊。

冬天在房屋裡如何取暖？

一般情況下，南方不需要取暖，只有北方需要取暖。中國北方冬天寒冷，夏日酷熱，每年秋後就要準備過冬。中國各地房屋採暖的方式各不相同。

東北鄉村用火炕採暖。住宅中每間房屋都做土坯炕，用來代替木床。火炕自古以來即被人們應用，炕下燒木柴或燒煤，使炕面溫熱，睡在其上十分舒服。當地人流行語「炕熱屋子暖」，即火炕一熱，屋內的溫度就升高了。火炕既能暖和屋子，也能讓勞作一整天的人在晚上休息時烘暖身體，舒解一天下來的疲勞。睡在涼炕上無法緩解疲勞，時間一長身體一定會受不了，會生病，所以火炕取暖在北方幾乎占了八成以上。其他取暖輔助方法有火

盆、火牆、火地、磚砌火爐、鐵火爐等，否則屋內肯定結冰。中國的北方採暖完全用土法。

明、清的民間火炕，按照房屋單間的面闊寬度來定尺寸，如東北地區常言「一間屋兩鋪炕，三間房四鋪炕」，炕的尺寸通常是一・八公尺×三・五四公尺，可以睡比較多人。炕由炕洞組成，炕洞炕壟寬十公分，長度按間寬，順長的方向炕洞寬十二公分，一洞一壟，用磚抹灰泥砌成，然後鋪火炕的表面，在火炕洞口頂上放上磚塊或石板，其上再用泥抹實，大約十公分厚，待乾透時表面再抹一層細泥使其平坦，最後鋪蘆葦。從中堂間的鍋臺灶眼生火，燒柴、燒煤，使火炕沿洞傳熱，這樣夜晚睡覺

時相當溫暖，這是北
方一般火炕的施工方
式。若是旅店的火炕
則叫「順山大炕」，
按房屋進深尺度蓋，
這樣的火炕長，可以
住比較多人。

在火炕上睡覺，
頭向外、腳向裡，一
個挨一個，這是比較
正常的睡法。如果家
裡人少，只有夫婦兩
人，則可以順炕休
息。順炕指的是南北
方向的火炕，東西方
向睡覺。

火炕剖面圖

北方火炕

在北方，建造房屋時特別重視防寒，因為北方某些地區的冬季溫度常達到零下四十℃，不僅住房內部要有防寒保暖設施，建築在設計時就得考慮防寒。例如地面防潮、使地面保持乾燥，就能發揮一定的防寒作用。又比如屋內上部做天棚（屋頂支起的空間、閣樓），同樣能發揮防寒的作用，在天棚頂部放置鋸末，平鋪一層約二十公分厚，也能發揮保暖效果。窗戶方面，窗子用雙層窗扇，玻璃與玻璃之間留十公分寬，即能防寒。

門的話，在門的邊緣處釘上一條毛氈，阻擋門縫的風；門扇之外加建一木板小屋，叫「門斗」，在嚴冬之前興建，冬日過後立即拆除。門前建造「門斗」能夠擋風，進出時有一過渡空間，不讓寒風直接吹入屋內。門縫與屋子的縫隙也要在冬日之前用紙糊上。至於外牆壁的防寒方式，寒冷地區採用將外牆加厚的方法，一般房屋外牆厚三十七公分

即可，黑龍江省哈爾濱則加厚到七十五公分左右。

外壁加厚是北方常採用的防寒法之一。

屋外的防風防寒方面，建院牆可以減低風力，院子為四面圍合，還有廂房遮擋，也能發揮更好的防風防寒效果。在正房與廂房的缺口處可建拐角牆，中間開門，隔風很好，故名「風叉」。

房屋如何防潮？

防潮是建造房屋時要考慮的一個大問題。過去蓋房子十分注意地下水，唯恐地下水位高，房屋易於潮溼，選地多找高爽之地，不會在地下水位高處興築。然而，僅僅是尋找、躲避，並不是一種積極有效的處理方法。

中國各地為了解決房屋防潮問題想盡辦法，採取了不同的措施。

若先做地面，地面與地下直接接觸，易於吸水，因此在建地基階段，地槽挖開土之後往往加緊施工，或在地上架起臨時性搭棚，防止雨水落入；土層打夯緊固階段，用石塊兩度打夯打實，使之牢固，並於石縫中灌入水泥白灰漿，以期固定，然後先鋪防潮油氈，再塗以白灰層。

另外，木柱下方有柱礎石，可防止水浸入柱中；若砌外牆，為了不讓木柱易於腐朽，在木柱處做八字柱門防潮通風，或安裝一砌雕透龍的花片讓木柱通風；屋簷之下，用磚石塊砌出斜坡，名為「返水」，以防雨水流入牆基。在房屋的各個細節都得進行防水防潮處理，住起來才會乾爽舒適。

地面防潮方面，應當做灰土地面，即夯築灰土層，表面拌細白灰、青灰混合砂漿，乾涸之後相當堅固，可防止潮氣上升，外牆防潮亦然。所謂的「三七灰土」，即最佳的石灰和土的體積比為三比

七、用青灰漿砸平之後十分防潮。北京還有種煤礦可出產青灰料，用水混合，合灰之後就是一種有黏性的灰漿，在平頂、大面積或縫隙處塗抹，乾涸之後即可防水。特色一是色調美觀、二是具黏著力，是防水防潮的好材料。

外牆防潮方面，主要是外牆下半部。從地基地面上算起到一．二公尺處，以石塊砌築，這一段石壁牆即等於防水防潮牆壁，地下水不會滲透。如果做磚牆，從地基開始一路砌至屋簷簷口，常會發生牆壁下半部被地下水浸潤溼透，逐步粉蝕磚牆壁體的情況。房屋內部分牆壁是潮溼的，陰天下雨之後尤其潮溼，造成屋內裱糊的壁紙全部脫落。與此同時，磚壁長期潮溼會讓磚壁返鹼，變成粉末，不出幾年，房屋即有倒塌的危險。在中國，無論大西北還是江南，凡是舊日建造的磚壁住宅有六成以上都存在著這個問題，都是因為當初建造時沒有注意防

水與防潮。

建造房屋時，大面積的地基、房場（即房基）要選取高處、向陽、地下水深的位置。中國古建築為何有「高臺榭，美宮室」之稱？就是因為蓋房子要在地基上下功夫，多花錢做好地基，好好選擇一個比較高的土臺。中國房屋分三段式，地基、屋身、屋頂，其中的臺基即用土墊高或加高天然土檯，目的就是為了防水與防潮。

古建築如何解決採光和通風問題？

總體來看，中國古建築在設計時就已考慮了採光問題。讓屋裡保持明亮是蓋房子的前提。

從佛寺、道觀等的殿閣來看，尤其是大雄寶殿，往往覺得光線不足，不只單一一個殿，基本上所有的殿閣採光都不足。究其原因，最主要是四個二公尺×一‧五公尺的直櫺窗，窗子小且窗櫺密集，遮擋陽光進入。當然，佛堂不必那麼明亮，殿內光線暗淡會有種神祕感，帶來莊嚴和肅穆的感覺，讓人對佛更加敬仰。

宗教界的各式房屋都是如此，無論怎樣分析，光線都不足。好比石窟中光線不足，即用空窗採

光。此外，寺院、廟宇殿堂的光度不足還有一個原因，那就是殿宇進深大，純靠天然採光達不到應有的亮度。特別是在北方，冬日下午四時之後，室內

只有前窗。若面闊五間，扣除正中間的大門，只有

敦煌石窟二五四號窟內空窗

幾乎看不見東西，無法活動。若是陰天下雨，更加黑暗。

很多民宅的窗子開得小。在北方，窗子愈大，冬天室內愈冷；在南方，窗子愈大，夏日室內愈熱，所以要開小窗，既然開小窗，屋內必然黑暗。

中國古建築把方向視為重要設計之一，蓋房子時，無論何種建築都非常講究座向，也就是向陽。但凡造房，主屋都必須向陽，即向南，既然向陽，房屋內部當然明亮。然而，窗子雖然朝南，房屋內部的光線仍然可能不足，因為窗子小、窗格密，都會影響亮度，所以西北地區一些土窯洞會把高窗當作採光窗。另外，古時生活簡單，屋內活動主要是睡覺、休息，對光線的要求沒有那樣強烈，對光度的要求自然也就沒有那麼高。

通風對建築來說十分重要，沒有通風，房屋內得不到良好的空氣，人就會生病，或是身體無法保

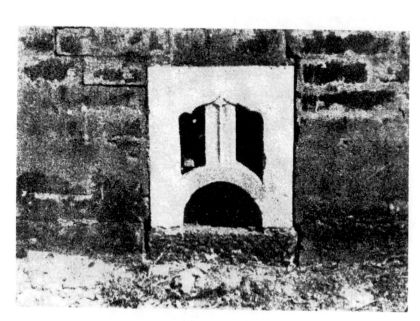

牆壁通風孔

持健康。祖先在設計與建屋時首先考慮利用窗戶通風，各種窗子、窗扇都可以打開與拆卸。冬天時因為用窗子通風太冷，改用通風孔，也就是在牆壁上設計通風孔，由通風孔間接進風。通風洞的洞口會用鐵製花格網裝飾並堵住。

除此之外，干欄式建築常用地板下通風，窯洞民居在洞邊緣有通風口，蒙古包頂部之天孔即為通風之用，磚牆上的窗（花格窗）漏光等，都為通風而用。又如，門柵、窗柵、廊柵等既可遮擋、也供通風。

民居中，南北方向與東西方向之間的窗子相對，這叫「過堂風」、「穿堂風」，也是通風的方法之一。許多地方做硬山牆時會在山尖做通風窗，同樣是通風方法，尤其是在閣樓內部做梁架，以利通風。

中國古建築怎樣劃分室內和戶外？

中國古建築處理室內與戶外空間的辦法很多，室內一般設有花地罩、拉門、屏風、花紙窗、帷幔等，以下分別介紹。

花地罩，設在一定位置，如隔牆、火炕、敬神的地方，分間之部位常做兩層格，半透明，用這個「罩」來區分空間，可大可小，可拆可裝，既能隔擋又能溝通，是住宅中活動空間的最佳分隔法。

拉門，空間過大住起來並不舒適，與兒女同時居住也不方便，若想將大空間分隔成比較小的空間，以磚隔牆等於是實牆（死牆），日後需要大空間時並不方便。此時採用拉門相對靈活，又易於撤除，把輕盈的拉門撤掉，就是一個大空間了。

屏風，屋內畫分空間的好法子。屏風相當於兩到四扇折門，可以搬動，不用時就搬到其他地方，可擋、可折，相當靈活。例如宴客時可用屏風圍擋，屏風之外就能放東西。既可以支床住人，又可以分間，還可以隨時拆卸。

花紙窗，在屋內的大型空間裡，在大花窗上裱白紙，成為一種隔擋，必要時也可以把大花窗撤除。

帷幔，把布掛起來以遮擋其他景物，想在同一個房間裡做出分隔時也可用帷幔。如古人讀書、書法、繪畫，不希望他人打擾，如果沒有單間屋子，就用帷幔，故有「讀書須下帷」、「做工用帷幔」

一說，用帷幔當作臨時性隔擋。

在戶外的部分，門柵、窗柵、廊柵，三者的作用相同，都是又分又擋又隔。另外，外罩挑廊、簷箱的做法也是一種擴大、劃分空間的方式，既適用又有美化空間的效果。木椿、木柱、影壁界牆、上馬石、轅門等，都是區分空間的有力建築。

蘇州丁宅房內雕花罩

想有效利用外部空間還有很多方法，如廊、外廊，可通行、休息、遊覽。院子內的各種門，如垂花門、配門、角門、衡門，都是劃分與構成外部空間的方式。其他如影壁、牌坊、旗杆、石柱等，也都是劃分與構成外部空間的好法子。

蘇州一宅屋門外觀及細部

古代砌磚用什麼灰漿？

中國的砌磚技術十分巧妙，能夠砌築各式各樣的磚壁，有薄有厚，有高有低，有側腳牆（壁體內傾）也有傾壁（壁體外傾），還有圓弧狀的弧牆，以及古老的如萬里長城和很大的石牆等。

沒有水泥的年代裡，砌牆使用什麼灰漿呢？

中國在唐代或唐代以前沒有石灰，僅有白灰，砌磚壁體則用黏性黃土灰漿，如唐朝的磚牆，全部使用黃色黏土砌築，至今磚牆堅固而不倒塌。此法已成為鑑定與分析磚塔建造年代的有力證據，如果使用純黃黏土為砂漿的塔，就是唐代的塔。

到了宋代，砌磚技術進一步成熟，有石灰生產，用石灰和黃黏土和水之後，成為白灰黏土漿，工程中用糯米漿，如果大量使用就太浪費了。

砌起塔來更加堅固。試觀宋代建造的大量樓閣式塔，全部都是白灰黃土漿。

宋代以後到元、明，砌牆改用純的「白灰灰漿」，更加耐久，如全中國各地的城牆、萬里長城、磚牆等，各種壁體都用純粹的白灰灰漿，灰漿內不再加入黏土。尤其是一些明、清的大型磚石建築，使用了大量的白灰灰漿。白石灰的生產解決了大量使用磚石砌體時的一大問題。

清代建造官式建築與重要建築時，往往會把糯米煮漿加入石灰裡，這樣乾涸的灰漿非常堅硬，用鐵鎬也敲不碎。皇家建築畢竟是少數，可以在個別工程中用糯米漿，如果大量使用就太浪費了。

傳統房屋的構造及承重結構狀況如何？

中國古建築以木構架結構為主，基本上的構造是以梁柱為骨架，由立柱、橫梁等構件合組而成，構件之間則以榫卯連接，形成富彈性的構架。

形式主要有三種。首先是「井干式」，就是用圓木或方木四邊重疊，結構如井字開明，是一種原始又簡單的結構；第二種是「穿斗式」，用穿枋、柱子相互穿通接斗而成，南方民居與小型的殿堂樓閣多半採用這種形式；第三種是「抬梁式」，也稱「疊梁式」，於柱上抬梁，梁上安柱，柱上又抬梁，這種結構可以加大建築的面闊和進深，是大型建築的主要結構。還有些建築結合穿斗與抬梁，更靈活。

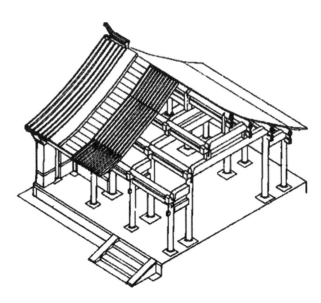

抬梁式

骨架以木柱梁架承擔，其實就是用木材組成的梁柱式結構。做木柱承擔橫梁，梁上再立矮柱支撐斜梁，然後架與架連接起來，縱橫交叉組合成構架，再用牆壁做圍護構造。中國的房屋「牆倒屋不塌」，不像國外以牆做為承重，牆倒了房屋當然也就塌了。中國式房屋則不然，即使房屋四面的牆都垮了，房屋照樣豎立，主因就是木柱梁架沒倒。

中國南方房屋的梁架結構則是穿斗式。溯本求源，穿斗式結構仿自干欄式房屋，干欄式又仿自巢居。穿斗式屋架主要用立柱排列，再用檩穿枋橫向穿插，以使立柱穩固。

南方的房屋梁架，重要殿宇在中間兩排或四排縫中的梁架用梁柱式，兩側之盡間、梢間用穿斗式，形成混合式結構。

北方構架則用梁柱式，梁柱式是從穴居、半穴居的構架逐步發展而來。梁柱式就是用柱支撐梁，

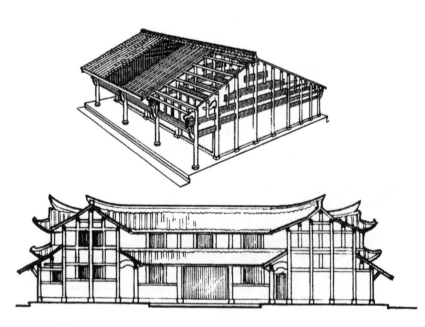

穿斗式

梁上有檁木，檁木上用椽，縱橫搭接。中國房屋是分間的，每一間的縫隙之中有一排梁架，每排梁架的立柱、矮柱重重疊起，架設兩三條梁。

蓋房子之前要打地基，立石，截柱，夯土做臺、牆壁，或用土坯與磚砌內外牆，主要是外牆，再做屋頂鋪瓦，然後再做內外裝修、裝飾。一般內部隔牆不用板，必要的部位仍然加砌磚牆。中國古建築以木結構為主體，很多部位都要安裝，一棟房子兩三個月即可蓋完。

民居的構造中，最主要分成以下幾個部分：

地基、基礎非常關鍵，地基和基礎要是處理不當，房屋會下沉或歪倒。

立柱、梁架，要一步步地安裝牢固。

砌體是主要的砌築圍護結構，內外牆都要砌得堅固耐久。

屋瓦要處理好，房屋才不會漏雨。主要處理方

梁柱式

法是：在屋板上抹泥，先加厚並抹平上部後，再鋪屋瓦。瓦面要整齊，使仰合瓦鋪砌甚緊，才能保證不漏雨水。

上梁與下梁，上梁就是脊檁、正梁，是一根架在屋架或山牆上最高處的橫木，也就是人們常說的「棟梁之材」，肩負承載屋脊重量的任務。下梁，民間也叫「隨梁」，作用在於穩固正梁。由於上梁的重要性，人們通常會選擇粗而結實的木材來製作，下梁選材則配合上梁，並最終取決於上梁的形狀。正因如此，才有「上梁不正下梁歪」的說法。

古建築有哪些柱式？

中國古建築向來以木結構為主，房屋用立柱支撐，木構架承重力強。「立柱頂千斤」就說明了古建築中「柱」的重要性，立柱是承梁，同時支撐著梁枋，使梁柱不倒塌。這種柱子承擔梁的結構，被稱為梁柱式結構。中國南方的梁架結構為穿斗式，同樣需要使用柱子，在柱子與柱子之間進行橫向穿插，南方房屋用柱往往更多。

立柱更是分間的標誌，因位置不同而名稱各異。最前排的為「廊柱」，外簷的叫「簷柱」或「前簷柱」，後面的叫「後簷柱」，中間的叫「金柱」，圍成一圈的叫「前槽金柱」，後部的叫「後槽金柱」，梁架上的叫「瓜柱」、「短柱」或「矮

拼包圍型木柱

柱」。木料不足時，用零碎材料拼合組成的叫「拼幫柱」。帶棱的叫「瓜楞柱」，圓的叫「圓柱」，方的叫「方柱」，還有八角柱、小抹角柱、雙柱等。梭柱即上下細中間粗，直柱中間分段，有蓮花朵的叫「蓮節柱」，上細下粗叫「大收分柱」，柱頭很圓的叫「卷剎柱」，樣式不同，名稱也不同。

每一根立柱都用於每間屋的四角，一間房四根立柱，三間房八根立柱，如果三間房的進深同樣是三間，就會有十六根立柱。柱是按間的尺度設立的。由於古代沒有承重材料，蓋房子必須使用立柱，否則房屋蓋不起來。若想讓房子變得更大，就要加建立柱，才能應付。

換言之，一間房四根立柱，一般的房屋若建五間房間，至少需要十二根立柱。如果房子進深很深，中間再加一排柱子，那就有十八根立柱。若還不夠，再加大進深，中間得再加一排立柱，這

拼幫木柱及鐵箍

叫「前槽柱」、「後槽柱」，這樣房子總共就有二十四根立柱。如果這座房屋很重要，前面還要加前廊，這時就會高達三十根立柱。

浙江東陽縣有戶人家的房屋間數多，立柱多達一千根，號稱「千柱落地宅」。按一千根立柱計算，五百間房需要一千二百根立柱，所以這家人的房屋很可能多達五百間。大型佛寺若想建造廣達一百間的大經堂，需要四百根立柱，可見中國古建築裡的柱子相當多。一根立柱基本上就是一棵大樹，蓋廣達一百間的房子，需要四百棵大樹。

某些古建築中，柱子被賦予了一定的文化內涵，並透過象徵手法表現出來。比如明、清兩代祭祈天地的天壇，在其主體建築——祈年殿裡，分布了三層柱網，中央承托屋頂的四根金龍木柱象徵一年四季，支撐中層屋簷的十二根金柱象徵十二個月，支撐底層屋簷的十二根簷柱象徵一天的十二個

河南魯山文廟中柱（內柱）穿梁結構圖

時辰，金柱和簷柱相加又象徵了一年的二十四個節氣。類似的表現手法在別處亦可見到。

那麼，是否可以減少柱子呢？由於當時沒有大跨度的承重材，立柱是不能減少的，一旦減去立柱，房屋就蓋不起來了。

柱子林立，影響視線，如何減少大雄寶殿內部的柱子，成了一大問題。元代在建築上進行了改革與創造。工匠把大額——即「大梁」，軀幹粗大，用好幾棵大樹幹材連接而成——架在立柱之上，或是橫向架上大額，再將中間的一些立柱減掉，產生了「減柱法」。不過減柱法有一定限度，若是五間屋，只能減少四根柱子，否則結構會很危險。此外，匠師採用了「移柱法」，有些柱子因遮擋視線，不立在原本的位置而是移到附近，稍微靈活些。

但無論怎樣改造，沒有大跨度的承重梁都無法

前卷棚為元代大額式結構

解決問題。什麼是大跨度的承重梁呢？就是現代的鋼筋混凝土大過梁，只有它才可以不使用立柱，構成寬大的內部空間，古代以木材為結構，無論如何都做不到。

元代雖然出現了大額式結構法、減柱法與移柱法，仍然無濟於事，發展亦有限。這是因為在梁架結構中，如果沒有大額承擔重量，移柱和減柱都不可能實現。由於大額不可能做得過分粗長，本身具有一定的局限，也讓移柱與減柱得不到大進展。

圓柱、直柱、方柱、八角柱、小抹角柱、大收分柱、纏龍柱、蓮節柱、梭柱、瓜楞柱、拼幫柱、束竹柱、都柱、雙柱、垂蓮柱、吊柱、半截柱、懸空柱等，全都是中國古建築常用的柱子類型。

傳統建築為何流行小簷子？

傳統建築如民屋大門、樓閣、寺院、廟宇等，在重點凸出的部位，如牆壁上、大門之頂端、窗口之頂端、進門處，常常使用小簷子，專業術語叫「庇簷」。

做庇簷的目的有二：

第一，裝飾，為建築外觀增添美感。光平的牆面太單調，沒有陰影也沒有凸出物，所以在門窗頂部做庇簷，構成門楣、窗楣的效果，不但增加陰影，與大屋頂也十分調和。

第二，因為壁面很平，如果增加較長的庇簷，壁面就能多出一條簷子，既可將雨水引向牆面外，保護牆體、門、窗結構，也比較有趣味。庇簷雖不好，重要建築常常使用。

是重簷，更非下簷，卻有下簷與重簷的效果。江南地區的建築常常採用小庇簷，既顯得壯觀又可增加藝術性。

「庇簷」、「小庇簷」、「門罩」，指的都是同一類東西。庇簷分為幾種做法：

第一種是貼壁庇簷，只在牆壁表面凸出一簷，下部為簡單斗拱，距門約三十公分。

第二種為用丁頭拱挑出的庇簷，比貼壁庇簷傾出來些，但尺度並不大。

第三種為垂柱，庇簷挑出更多、更有味道。像房子似凸出但截去了立柱，即為垂蓮柱，效果更

第四種為立柱支撐的庇簷，經常用於大門或便於入口處，具有雨棚的效果。這種庇簷乃為貼牆，但是挑懸出來的尺度大，無法承受，所以得增加兩根立柱來支撐它。

有的庇簷在壁面下方不做孔洞與門窗，只做庇簷。若是這種純粹為了裝飾而做的庇簷，表示這塊壁面相當重要。

許多住宅也加庇簷，而且做得十分明確。這種傳統建築手法在各地建築中都很流行。庇簷在中國南方為多，北方較少，這種狀況是隨著庇簷的不斷發展而形成的。

古建築為什麼常用文字或圖案做裝飾？

中國自古是個重視教育、詩書禮儀傳家的國度，崇尚「耕讀傳家久，詩書繼世長」，住宅的大門內外、院子前後、室內室外都會懸掛對聯和匾額。

顯出該戶人家有學識、品味高雅。

有的人家在建造宅邸時就把對聯刻在磚上，再把雕刻磚砌於牆之表面。還有許多人家用木板雕刻對聯，再用木漆塗上顏色，常年掛於大門兩側，或二門兩側，顯得高雅又別致，其實就是一種裝飾。

例如，進門處有「抬頭見喜」、「出門見喜」，大門左右的對聯常用「不覺春來，但見青山點翠；何知歲月，只聽黃鳥聲喧」、「向陽門第春來到，積善人家慶有餘」、「詩書報國，耕耘之家」、「萬般皆下品，唯有讀書高」、「克勤克儉家能富，百忍堂中有泰和」、「文章華國」等，門榜對聯不僅要求意義深遠，同時要求書法寫得有功夫，「字」經得起推敲，也經得起評論，如此才能

每逢新年佳節或舉辦紅白喜事時，人們習慣用紅紙（喜事）或黃紙（或白紙，喪事），再以黑墨書寫對聯，十分鮮明。經過風吹日晒，十天半月後，對聯逐漸剝落，也發展成為把文字、書法雕刻在建築上，使其成為建築裝飾的風格。以文字做為建築裝飾可謂別具特色。用文字進行藝術裝飾，這是中國古建築特有的。

過去的大戶人家流行「堂名」。人有名，大街小巷也有名，那麼一個家、一大組房屋，也要有名字，所以產生了堂名，如福和堂、東和堂、百忍堂、慶春堂、天一堂等。有堂名就得掛匾，先用木板做成匾形，再書寫和刻上堂名，懸掛在房屋正中間的梁柱或大門之上端。遇有達官貴人送匾都掛在門上。

中國古建築中還常看到雕塑和紋樣，利用雕塑與紋樣名稱的諧音來象徵一定的文化意義。如最常見的獅子形象，「獅」是「事」的諧音，以此象徵事事如意，佩有彩帶的獅子象徵好事不斷，獅子與花瓶放在一起象徵事事平安，獅子與銅錢放在一起象徵「財事茂盛」。「魚」的飾樣在古建築中也很常見，取「魚」與「裕」或「餘」諧音，象徵豐裕有餘。又如，「蝠」與「福」諧音，「鹿」與「祿」諧音，「扇」與「善」諧音等。借助這類帶

有象徵意義的裝飾，傳達心中美好的想望和祝福。

「雕梁畫棟」是什麼意思？

中國古代建築，特別是統治階級的建築，從來都是以雕梁畫棟著稱，一座建築設計得好與壞、華麗與否，主要看它的雕刻與彩畫的華麗與細緻程

吉林蛟河民居蓮花脊頭

吉林蛟河民居動物脊頭

度。雕梁是將梁頭或重點部位予以雕刻，雕琢出各種花紋供人們欣賞。無論南方、北方，各式建築都或多或少地施以雕刻與彩畫。例如，在大梁及梁頭

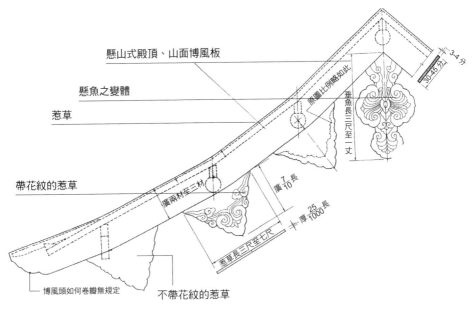

懸山式殿頂、山面博風板

懸魚之變體

惹草

帶花紋的惹草

博風頭如何卷瓣無規定

不帶花紋的惹草

照圖比例略加此

垂魚長三尺至一丈

廣兩材至三材

廣 7 長 10

厚 25 長 1000

惹草長二尺至七尺

3-4 分

30-45 分

北京大高殿之山面博風板

部位進行雕刻，還有在門窗部位、外簷梁的中心及端部、端頭、垂蓮柱、屋脊、脊頭垂魚、惹草、腰花、門邊與床罩、地罩等部位施以雕刻。

雕刻在南方建築上更是盛行，福州、潮州等地連同整個木梁架全部製成雕刻品。有些人家的大門口不論結構與材質，一律予以雕刻，把外簷的斗拱與梁柱端部雕琢出極其俊美的紋樣。廣東潮州就有戶人家在門的四扇橘扇上雕出了《三國演義》。

大體來看，南方建築雕刻玲瓏精細，風格柔軟細膩。北方以山西為代表，雕刻粗獷、豪放，大多效果良好，以寫意風格為主體。

在木構件上雕刻為木雕，在磚構件上雕刻為磚雕，在石構件上雕刻為石雕，也會在博風板、正房探頭、住宅門楣、石牌坊等處雕刻。

畫棟即彩畫，一般在橫梁與橫枋之牆面繪製彩畫，彩畫的部位以大額枋、平板枋、墊板老三件為

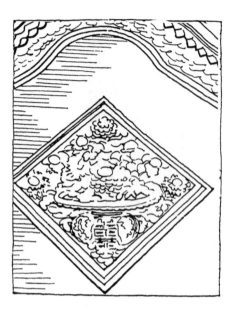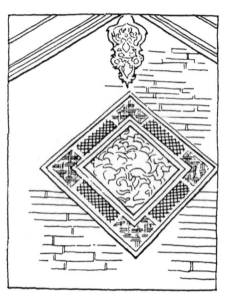

東北民居中的山牆腰花

主體，連成一氣，畫也形成一整體，內容主要是些固定的花紋。清代，彩畫分為「和璽彩畫」、「璇子彩畫」和「蘇式彩畫」三種。在椽子頭、椽子及望板底、柁頭、梁頭等部位也會繪製彩畫，尤其簷下部位更是全面繪製。如果一座建築的簷下素而無花，十分不雅，更談不上什麼華麗可言，所以好的建築都要做彩畫。南方氣候潮溼，常常陰雨連綿，溼度極高，對彩畫有很大的影響，彩畫的色與粉一旦受潮，易於變色、褪色，甚至使彩畫脫落。

彩畫鮮明又華麗，既具有防護效果又美觀，但每隔幾年就要重繪一次，否則風雨剝蝕，容易變舊。

自古以來，有人總結，因為彩畫怕溼度，所以南方普遍施以雕刻，流行「雕梁畫棟」中的雕梁。北方乾燥，繪製彩畫較少受氣候影響，繪製得比較多，故有「南雕北畫」之說。彩畫核心部位常繪製

圖說中國古建築 | 252 |

雙龍或六龍，總之，皇家喜雙龍與鳳，以龍鳳流雲為主的題材較多。一般人家喜歡花卉圖案，以吉祥畫面為主。

吉林民居中的山牆懸魚

北京故宮內一大殿內部梁枋彩畫

民間房屋的外牆通常是什麼顏色？

唐代以前，建築呈現材料的自然本色，沒有其他顏色。唐代起，色彩在建築上的運用開始普及，並用來表示階級，比如，黃色為皇室專屬色，皇宮寺院多用黃色和朱紅色；紅、青、藍等為官宦府邸的顏色，民宅只能使用黑、灰、白。

宋、元、明、清各代均沿襲唐代的色彩規劃，但風格各有特色。比如，宋代較清麗高雅；元代受藏傳佛教等因素的影響，色彩更絢爛；明代用色比較濃重；到了清代，由於油漆彩畫突出，著色也更細膩豐富。

中國民房，或說是普通老百姓住的房子，多用土與木兩種天然材料。農民大多經濟情況不好，特

別是封建社會中的貧富相差懸殊，有錢、有勢之人蓋房子隨心所欲，房屋裝修時有鄉民和鄉親的協助，利用現有材料如土、木、磚、石、瓦、草等。

老百姓蓋房子，建築材料本身是什麼顏色，房屋蓋好後就是什麼顏色，不可能有錢油飾或彩繪，因此房屋色調很是樸素，沒有什麼特殊的顏色。

例如，土是「土」色，淺米黃顏色木材也是土黃顏色，磚是青灰色，瓦也是青灰色，兩者十分協調。又如，北京市區和郊區的民房，從牆、屋頂、青磚、瓦片、筒瓦，統統都是本色的青灰色，被稱為「青堂瓦舍」；山西、陝西等北方的磚瓦房也都是這種色調。

山東、河南、東北三省等地往往將門與窗框塗成黑色。因為黑色塗料便宜，容易獲得又穩重大方，所以當地人均塗黑色，沒有奇異古怪的效果。生活在窮困之地的人們，房屋色調暗淡，不招惹人注意，居住安寧。中國南方由於天氣炎熱，民房外多刷白灰，使牆面均勻成為白色。如江西民居多為白色外牆，既乾淨、明亮、樸實，又顯得涼爽，江南鄉民稱為「粉白牆」。四川巴中白塔的白色壁面也是粉白牆。

為什麼有些房屋前面會掛匾？

中國古建築建成後，如果沒有匾聯，總給人少點東西的感覺，無法好好欣賞。匾聯對於建築有畫龍點睛的作用，是古建築本身的一種裝飾，兩者關係密切，如明代瓔珞寶塔的匾額。

人出生後都有一個名字，古建築也有。在一座房屋、一座殿堂的房檐下、門楣上掛一塊牌子，直立者叫「華帶牌」，橫向者稱「匾」，其上寫明什麼堂、什麼廳；重要建築的前端橫匾兩側掛上詩文條幅叫「對聯」，這一整套方式統稱為「匾聯」。

中國古代，經學傳流，經史文字同樣展現在建築上，運用匾聯這一席之地大做文章，既發揚孔孟之道，又展現書法之魅力。

北京雍和宮華帶牌

為什麼要在建築上做這些東西？一方面說明殿堂名稱及其作用，一方面要人振奮精神、大展宏圖，也體現了中華文明，希望透過匾聯教育人們及後代子孫。

匾聯通常用於何處呢？常見於大門、二門、大佛殿、佛堂、牌坊。四對聯、八對聯則掛在五門大堂中柱的門上。對於對聯，一要文字美，二要寓意深，三要書法水準高，四要雕刻手法精，還要求設計妥當，大小、長短統一，色調一致，尺寸和比例都需經過通盤考慮。

從歷史來看，唐、宋以後匾聯很多，尤其是明、清的建築，處處為詩，各個成聯。廟宇、宮廷、佛寺、古塔、園林等大建築群中，在木板上刻上匾聯，或用石材雕出匾聯，已成一獨特景觀。

第六章

保護修復

一般的民間房屋能保存多少年？

中國民間房屋以合院住宅為主體，經濟狀況不好的人家甚至住單座房屋、沒院牆。由於貧富差距，蓋住屋時的情況也不相同。有錢人家財力雄厚，購置高級建材，做工又精細，十分考究，房屋當然年限久、壽命長。建造王府就是這樣。又如建設廟宇，同樣的大佛殿，使用的材料比較高級，做工精緻，而且在屋方面用料尺度大，屋頂加厚，用上八百年左右不成問題。

建造房屋要使用大量木材，有經驗的木匠會因材施用，搭配木料也有一定的講究，如山東梁山一帶認為，檁子應用杉木，房梁應用榆木，造出來的房子才堅固耐久。所以我們常聽到「蓋瓦屋，杉木

北京大府之一「恭王府」

檁，榆木梁」的說法。

不過，有些木材即使堅硬且不易變形，人們多不取用，比如某些地方不用槐木做門和窗，因為「槐」字中帶「鬼」，當地居民認為用槐木做門窗，有「鬼把門、鬼把窗」之嫌，是居家置業的大忌。

中國民居建築很多，近年由於都市規劃和更新，拆除了很多舊民宅，遺留下來的老屋由於年久失修，往往到了破爛不堪的地步。現今北京東城、西城、北城還保存一部分四合院，經過維修後，已開放供人參觀。目前全中國各地保留下來的早期民居多半是清代建造的，至今有三百多年歷史。再早一點的明代民居則有五百多年。例如，山西襄汾縣丁村、山西趙城、安徽休寧、黟縣西遞、浙江慈城等。

木構建築的房屋保存最久的是多少年？

中國的房屋建築，以佛寺、廟宇等各種殿宇建築保存時間最長，因為建造這些建築時不受經濟條件限制，材料用得高級，構造方法堅牢，技術精巧，再加上有些地區氣候乾燥，不受潮溼的影響，所以保存時間久。例如：山西五臺山佛光寺東大殿、南禪寺正殿、芮城五龍廟等，都是唐代大中年間（八四七～八五九年）前後所建，至今已一千一百多年。這些建築直到今日都沒有坍塌，可說是木構建築中最大、最早的建築。

那麼，如何能讓一座古建築壽命長呢？

首先應選用粗大的材料並聘請技術水準較高的工匠施工，材料的品質較佳，這樣才能達到壽命長的目的。

其次，地基要打得牢，建築四面的牆壁（外壁）要砌築得很厚。牆壁厚重可讓建築的地基隨之加強、堅固。

最後，屋頂要用粗大的材料，才能扛住屋頂層的重量。屋頂層除了椽木，上加較厚的望板，板上加席，席上加鋪泥土層，其上再鋪以灰瓦。瓦鋪得細緻，每隔幾年再竄瓦、補泥，年年修理屋頂上的草叢等。

東北三省一年中有半年的時間，大地、樹木、民居房屋都被大雪覆蓋。每到春初，溫度轉暖，路面和屋頂上的雪開始溶化，一片溫潤，大雪往往溶

化一部分又停了，停停化化，時間長達三到四個月，屋頂漏水就在此時。

夏日水流急，屋頂不會滲漏，就怕化雪又凍冰。久而久之，瓦塊鬆動，瓦片下部滲水。特別是用合瓦的房子有瓦壟，壟溝冰雪在半溶半化的狀態下，最容易凍裂瓦壟。因此東北各地民居平房普遍使用仰瓦，這樣不會高低不平，也沒有瓦壟之不利因素，大雪消融時，積雪很快就能流下來，再也不會被擋住。

　　這種做法的主要特徵是屋頂的厚度與牆壁的厚度相仿，以保持房屋壽命，延長房屋使用年限。如果不這樣做，為了節省材料，雖然不至於偷工減料，但馬馬虎虎把房屋蓋起來就算了，屋頂做得甚薄，下雨時便容易漏水。漏水多了，第一個腐爛的就是屋頂，然後房屋逐步坍塌，類似例子很多。

古建築的研究情況如何？

二十世紀四〇年代，梁思成先生主持清華大學建築系工作，並同時擔任中國科學院與清華大學合辦的建築歷史研究室主任。當時該研究室有十幾人。劉敦楨先生在江蘇南京任南京大學、南京工學院（現東南大學）建築系教授兼古建築研究室主任，與他一起的也有十幾人。後來雙方合併，這些研究都併入建工部下屬的建築科學院，建立了建築歷史與理論研究室，成立北京總室、南京分室，研究人員發展到了一百人左右，後因種種原因解散了。再後來，梁、劉兩位相繼過世，建築科學院的建築歷史與理論研究室僅餘十來人。

二十世紀五〇年代，中國國家文物局成立古建

築修整所，專門進行古建築的研究與維修。一九六六年，中國科學院自然科學史研究所設立了建築史專科，開闢了對中國古代建築史的研究工作。其他如文化部、考古所、各大學建築系，都有人投入相關研究。

幾十年來，從事建築史研究的人員雖不是很多，但從未間斷。近年各大學陸續招考、培養碩士和博士研究生，補充了不少新血脈。老、中、青三代建築工作者和專家都努力寫作、出書、講學、考察研究，關於民居、宮殿、園林、施工、都市規劃、古塔、佛寺、廟宇、長城、考古等各方面的專門論述相繼問世，內容豐富，成績顯著。

怎樣處理都市建設與古城保存的關係？

古城是歷史遺留下來的文化遺產，不只是一座單純、死寂的老城，目前仍然有許多人生活其中，所以改造舊城是一件非常困難的事情。

一九四九年，梁思成先生本想保留北京舊城，讓舊城原封不動，當作一歷史博物館。後來改採蘇聯的都市建設經驗，逐步改造城市，拆除許多舊城中的老房子，於老房子基礎上再建樓房。先在舊郊區實驗，建樓房，經過幾十年，舊郊區建得差不多了，便進入城中。先在城內的中央各機關、部隊駐地進行建設，拆除一片，建起了一片樓房。這樣一來，舊城城內逐步形成「釘子」式發展狀況。

近幾十年針對北京城內的宅院成片拆除，再建新樓，進度很快，城內的舊民宅幾乎全遭拆除。城內與郊區境遇相同。北京城的故宮是清代的皇宮，基本上都是平房，相當於兩三層樓房的高度。北京都市規劃將故宮四周的房屋逐步升高。現在如果登上西山頂端再看，北京已經是高樓林立了。

北京以這樣的方式建設，對全中國的城市產生了很大的影響，其他城市競相效仿，在舊城中拆舊房建新樓，老房子愈來愈少。如果是蓋工廠、工業區，那就在城市遠郊，時間一久，樓房密集，遠郊與近郊就沒什麼大區別了。

處理都市規劃與古城關係時，應妥善處理以下

幾個問題：

第一，保護重要古建築、古文物，例如大廟、道觀、佛寺、塔幢、書院、教堂、牌樓、商行等。這類建築依據相關文物保護法規定，基本上是不能動的。應規定蓋新樓時要保留這些古建築和文物，並保持一定限度的用地與一定的距離。

第二，規劃建設區域時，如果確實有價值的老房子也要予以保留，如北京鑼鼓巷、北新橋地區的四合院建築，至今仍然保存完好。

第三，都市建設時碰上重要的古代文化要地，同樣要予以保護。如河南鄭州商城就在鄭州城裡，四周都是重要的古建築，把商城的夯土城牆保留下來，對於新的都市建設並不會有什麼大影響。

總之，新的都市規劃與古代舊城保護，應該不會產生大矛盾。進行都市規劃時，應與舊城有機銜接，只需將舊日街道延伸過來，拉長或轉彎，沿地

勢較平坦的地方發展，不用分什麼方向，也不拘泥於形狀，完全可以採用一種新的手法和思路。都市規劃專家尤其應該將保存與發展同步結合。

從我個人的角度來看，凡從事都市規劃的人，都該學一點中國古建築，學習中國古代建城的理念和規劃手法。歷史為我們留下了千萬座古城，每座城市都有許許多多的經驗、規劃設計的理論和方法、思考脈絡與原則等，相當豐富，我們應予以總結、挖掘、探索、研究、運用，因為它們是取之不盡、用之不竭的寶庫。

目前關於中國古代城市理論、規劃、設計手法（如分區、道路、公共建築、街坊、住宅區、防禦性工程，以及對水和山的利用、綠化和景觀、景點的布置等）的學術與普及讀物太少，對古代城市建設理論和經驗的發掘與研究遠遠不夠，這是一個應引起重視的問題。

地震對古建築的破壞情況如何？

中國是一個多地震的國家，據歷史記載，地震在剎那間震毀了許多古建築。如北魏洛陽城，本來寺塔林立、寺院相連，一次大地震中就讓全城建築毀滅殆盡。放眼全中國，古建築施工時通常建造得非常堅固、耐久，可惜地震無情。不論怎樣堅固的建築，遇到地震都會遭受不同程度的破壞。

據估計，中國曾有數萬座高塔，至今毀於地震者占大半。其中還有不少震壞的磚塔成了半截塔。我們在考察中發現的單層塔、三層塔、半截塔，往往都是地震時震壞的。有的則是整個塔被震壞，有的被震為歪塔，特別是一九七六年唐山大地震，北京周圍的建築都遭受到了破壞。以唐山為中心的塔

的塔尖被震掉了，磚塔在震動下開裂，形成大裂縫。有的塔剎有銅球，銅球在地震中被甩到很遠的地方，銅剎杆也甩出甚遠。據了解，磚造與石造建築牆體還是比較堅固，但它們也全部被震倒或遭到嚴重破壞。

另一方面，木結構的建築，諸如大佛殿等，反而未塌，主因是木結構的交接處用榫卯結合，木構的榫卯有彈性，在劇烈的震動中仍可活動，所以具有一定的抗震性。比起磚石結構，木構建相對抗震，無數次大地震中保留下來的建築，大多數都是木構或以木結構為主體。

塔能矗立多少年不倒？

中國的高塔被稱為「中國古代的多層建築」，又稱為「高層建築」。這是因為中國古代除了塔，沒有其他高層建築，以平房為主體，朝橫向平面發展，偶爾看到的高層建築就是塔，也讓塔成為高層建築的代表。比如北魏時期建造的洛陽永寧寺塔，以木材建成，塔高約二十七、八層樓高，說明當時已經有相當高的工程技術水準。

中國早期用木材建造木塔，也用磚建造磚塔，兩種材料可以同時運用。用磚材最多能蓋出八十多公尺高的塔。大西北地區則用土建塔。

中國早期的建材很簡單，一直延續了七千多年，極少使用金屬，始終使用後世稱為「秦磚漢瓦」的土、木、磚、石。光靠這些材料就蓋出了各種樣式的宏大建築，足以說明祖先的勤勞與智慧。

用木材造塔十分困難，又需要大量木材，所以木塔並不多，也不容易保護。木塔既不防水也不防火，腐蝕、破壞之後易於倒塌。磚塔堅固耐久，如果不遇上地震，不會倒塌。至今保存最多的也是磚塔，尤以河南登封縣嵩山嵩嶽寺塔最為完好，至今有一千五百多年。早期建塔十分注意地基，地基夯實以後，上面即便建造十數層高的磚塔，也因為地基完好而不會下沉。另外，中國建塔用磚砌築，必然要用砂漿（早年沒有水泥，沒有黏性連接材料，因而以磨磚對縫砌築）。砌築磚塔用的砂漿早期以

黏土為主，夾雜少量石灰，也有許多磚塔以純粹的黃泥漿砌築。

唐代的塔砌築磚全部用黃泥漿，沒有一點白灰，一直到宋代砌築磚塔時才在黃土中夾雜石灰漿，這樣蓋成的塔建築堅固，不會自行倒塌。

有少量的塔用鐵築，稱為鐵塔。還有用琉璃貼面的塔，但內裡大多為磚塔。在磚塔上貼琉璃可防雨水，也更美觀、更華麗。琉璃塔為數極少，不過千分之二而已。

中國的塔長期以來多為磚木混合的樓閣式塔。

由於磚塊硬度大，木材軟且不耐久，兩種材料結合在一起時，一遇火燒或潮溼影響，木材首先遭到破壞。磚塔常用木材做簷、做斗拱，時間一久木材腐蝕，出現一層層洞眼、出現空缺，每年風吹雨淋，易長草或生小樹，往往讓塔顯得破破爛爛的。

有時是地震震歪了塔，無法扶正，或是震掉一

半，成為半截塔，所以很多塔都是破的。北方的塔年久失修，塔剎毀掉，門窗洞口常常遭到破壞，風土土的，也有破爛不堪的感覺。

最主要的原因是，中國塔是一種多層建築，若按樓閣式塔分析，則是一種高層建築。若照一層為四公尺計算，十三層塔應當是五十二公尺左右，建塔時搭鷹架，維修時重搭鷹架，加上塔的數量又多，很難及時維護。年久失修，塔就破爛了。

中國塔的分布主要根據各地區佛教發展及分布情況的不同而不同。一般來說有塔必有佛寺，但也有的寺院不建塔。

塔的形狀不同，大小不同，高低不同，時代不同，做法就有差異，保存情況也不一樣。

中國的木塔無法有大發展，因為木結構的建築無論是塔、房屋還是樓閣，同樣都有不防火這個問題。每遇大火，必然燒光。中國歷史建築飽經「天

火」、「失火」、「炮火」之苦，不耐久。

建造木塔工程龐大，如是多層木塔，需使用的木料相當多。中國古建築中的早期木塔相當多，到後來逐步減少。例如，北魏時期洛陽的永寧寺塔就相當高大，這座平面為方形的木塔，每面九間三十六公尺，高度九層樓，每一層若按八公尺計算，足足高達七十二公尺，再加上塔剎高七十多公尺，整座塔等於有一百四十多公尺。可謂歷史奇蹟。可惜此塔建成十五年後，由於比丘尼誦經點香而失火，燒得精光。據記載，此塔從第八層起火，大火燒了三個多月。永寧寺塔是中國歷史上第一座高大的木塔。

其他各地的木塔也不少，但都沒有永寧寺木塔那樣高大。其他木塔雖小，但多數同樣被燒毀了。如今中國現存木塔之冠是山西應縣釋迦寺的遼代木塔，保存仍然十分完整，是中國現存最高、最古老的一座木構塔式建築，也是唯一一座木結構樓閣式塔。

用這些材料建造的塔，壽命有多少年呢？或說能畫立多少年？

假如沒有發生地震，磚塔可保存兩千年，但需有計畫地定期進行保養、清理、防水等維護工作。一旦發現局部破裂也要及時維修。此外，最主要的是不要登塔，登塔的人一多，就會對塔造成損壞。

建塔時，如果對塔投資甚少，外牆甚薄，直徑過小，施工時不仔細，偷工減料，這樣的塔頂多維持幾年就會逐漸塌毀，少則五十年，多至一百年，再也不可能延長。建塔時，督工、主持、耗資、塔的大小等諸多因素，都決定了塔的壽命。

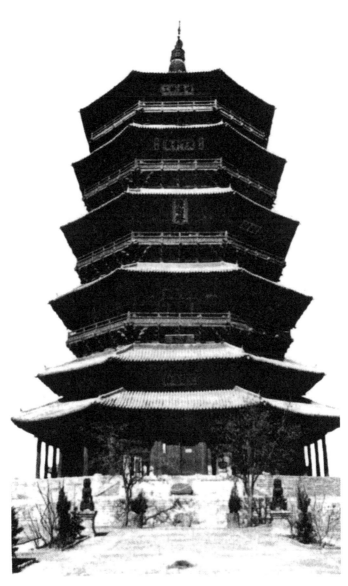

山西應縣木塔

古建築的屋頂防水是怎麼做的？

中國古建築通常用瓦來防水。瓦是用泥土做坯再焙燒而成，燒成後還會澆水，因此是灰色。瓦於西周時期開始出現，到現在已有近三千年歷史。在陝西周原地區出土的瓦有筒瓦、板瓦，瓦上的瓦釘是拴繩用的，用來固定瓦。

一開始的瓦塊比較大，後來逐漸縮小，從大塊變小塊。到了後期，瓦又分為筒瓦、長筒瓦、小瓦，一直到明、清的小青瓦，即青灰色小瓦，現今還能在一些老屋上看到。

從南方到北方所用的小青瓦都一樣，長二十公分，寬十五公分，厚一公分。小青瓦是中國古建築的重要材料，除了個別地區由於習慣與經濟無法負擔而用草做屋頂，從城市到鄉村的房屋多半都用小青瓦。南方的屋頂用扁木條做椽子，再將小青瓦一仰一合地鋪蓋上去，瓦搭在椽條空當處，這種房屋不需防寒，不用灰泥，所以屋頂瓦面上不能站人，否則會踩壞屋瓦，瓦塊會落下。北方同樣採用一仰一合的做法，但將小青瓦鋪在泥背上。

合瓦在北方單獨燒製成圓筒形，直徑較短，功能是扣在仰瓦的接縫處以防雨水，再用灰泥抹縫隙，十分緊固。東北地區不用筒瓦，因為冬日寒冷雪大，易於凍冰，灰泥易於酥化，對建築的影響極大，所以全部使用小青瓦，以仰瓦的方式鋪設，這樣屋瓦上不會凍冰，房屋才能長久。反映了瓦面做

法是與當地氣候相結合的。皇宮、廟宇、寺院多採用琉璃瓦，琉璃瓦有明麗的光澤與色彩。

中國古建築的屋頂都做得很厚，既防寒又防熱，最主要的是防雨。

「秦磚漢瓦」一詞聽起來雖與建築有關，其實源於金石學。根據考古發現，西周時已有瓦，東周時已有磚，所謂「秦磚漢瓦」絕不是說秦始有磚而漢始有瓦。從金石學的角度來看，「秦磚漢瓦」指的是秦代的畫像磚和漢代的瓦。磚瓦的出現雖早於秦漢，但秦漢兩代的磚瓦因多刻有文字和圖案，具有相當程度的藝術價值和文物價值，也因此具有一定的代表性。

如何保護已有古建築？

如何保護已經蓋好的房屋是一個很重要的問題。為了延長建築的壽命，屋頂不漏水並予以經常水。

性保護與維修，道理就和我們穿的衣服要勤洗勤換、勤整理一樣。衣服如果好好保護，本可以穿兩年；不保護不清理，一年就壞了。一座房屋興築是「百年大計」，不是臨時性的，而是持久的、長期的，更需要保護與維修。

如何保護？從屋頂到基礎，都要經常勘察。看看有沒有裂縫、瓦片是否脫落或破損。若有裂縫，要及時用灰泥抹住，不讓其裂開大口，以防雨水滲透。脫落或破損的瓦片要及時補上。每年秋季要竄瓦一次。「竄瓦」就是把瓦取下來，把瓦泥砍除，

在望板上重新鋪泥、鋪灰、鋪瓦，以使房屋不漏水。

房屋壽命長不長、房屋破不破，關鍵是房屋的防水和防漏做得如何。磚牆開裂口要抹補灰泥，地基積水要及時疏通排水、做防水坡，門窗破了及時修補，油漆掉了及時補刷……這些都是對建築本身的基本防護。房子施工完畢要及時住人，經常住人、有人居住的房屋不易損壞，因為有人即有煙火，房屋總是乾燥的。如果不住人，房子空著時間一久，房屋返潮，很快就會開始衰敗。

總之，小破小修，大破大修，及時維修。哪個部位出了問題就馬上處理，否則很快就會壞更多。

宮廷由於房屋多，設立了專門的管理與維修部門，王府大宅裡也有專門修房子的技術工人。

普遍來說，為房屋刷漿、抹灰、修地面等，屬於經常性維修。農村的泥土房每年秋天少雨季節就會和泥，抹泥牆、抹土牆，或是整修草房的草頂，重新苫草，重新和泥。屋內土炕也會拆掉重砌，以確保過冬時灶炕好用。房屋要年年維修，一年一小修，三年一大修，十到二十年則是徹底大翻修一次，才是讓房屋長久盡立的好方法。

中國古建築如何古為今用？

中國古代文化的內涵很廣泛，古建築文化則是中國古代文化的重要組成之一。一座建築不僅僅涉及工程技術、建築材料，其興建還經過了人們的思考，展現出意識形態、思維方式，是一種兼具美學、文學、藝術、歷史、文化的綜合藝術，既展示了一定的工程技術，也蘊含了一定的美學文化。建築對人們的生活有直接意義，與中國傳統文化則有直接淵源，若從文化角度來研究古建築，意義自然十分重大。近年來，談論建築與建築文化的文章和專著在世界上非常多，已成一熱門話題。

中國古建築的精華表現在各方面，無論是設計、施工，從總體布局到藝術裝修，都有其特色。

古建築的構造、裝飾、裝修、處理手法都有精彩之處，古為今用，就是運用其特色。

當今在做建築設計時，如何運用古建築的精華呢？這的確是一件很難的事。前些年，一些大型建築單純追求形式，使用了大屋頂，斗拱等，其實大屋頂與斗拱只是古建築的一部分。

我認為可以運用以下這些東西，也就是古建築的特色。如大收分柱、直櫺窗、明廊、敞廳、月梁、丁頭拱、一斗三升、庇簷、搭子、美人靠、廊板、短椿式基座、雀替、垂蓮柱、雙扇板門、徹上明造、懸山頂、博風板、鏡牌、替木、繳背、藻井、穹窿、疊澀式、覆斗式、影壁、碑刻廊院、

中軸線對稱式、屏門、扇、八卦門、小亭子、小樓閣、烏頭門、臺階、蓮節柱、簷頂、眼籠窗、平棋、天宮樓閣、長廊、飛廊、斜廊、欄杆、大過梁等。不一定都做清式，可以採用一些漢、宋、遼、金及明代的建築風格和特徵，這樣就更加豐富多彩了。

設計時，先注意這些建築元素原本位於古建築的什麼部位、具有什麼作用與意義，再考慮將其單獨放入新建築中時該如何處理，放在哪？如何變化？怎樣改變與調整？等。

我們要繼續學習古建築、建築史。雖然古建築內容繁複，但經過學習仍然可以掌握，當代的建築師應該在設計中抓住主題，好好運用古建築的手法和藝術風格。

若以內蒙古建築為例，其中的喇嘛廟就一點也不保守，在設計時充分運用了西藏式喇嘛廟樣式和漢式寺廟的模樣，使漢藏兩種樣式結合在一起，即成「內蒙古建築風格」。

具體是怎樣結合的呢？一方面是在單一建築上結合，做成漢藏混合式；另一方面是在寺廟的總體上結合，其中幾個殿做漢式，幾個殿做藏式。總平面布局方面，還是以單純漢式或單純藏式為主。

像這樣經過繪製草圖、構思運用、設計，創造性地實踐，是可以成功的。據我的設想，將來中國新建築的方向還是要能展現出中華民族的古建築樣貌。

參考文獻

- （宋）聶崇義，《新定三禮圖》，上海：上海古籍出版社，一九八五年。

- （明）計成，《園冶》，北京：中國建築工業出版社，二〇〇九年。

- 張馭寰，《中國古代建築史》，北京：科學出版社，一九八五年。

- 張馭寰，《中國古建築分類圖說》，鄭州：河南科學技術出版社，二〇〇五年。

- 張馭寰，《中國建築源流新探》，天津：天津大學出版社，二〇一〇年。

- 劉敦楨，《蘇州古典園林》，北京：中國建築工業出版社，一九七九年。

- 劉敦楨，《中國古代建築史》，北京：中國建築工業出版社，一九八四年。

- 王其明，《北京四合院》，北京：中國書店，一九九九年。

- 天津大學建築系、承德文物局，《承德古建築》，北京：中國建築工業出版社，一九八二年。

☆說明：本書所收錄的圖片，若無特別標注，均由作者拍攝、描繪。

HISTORY 050

圖說中國古建築：建築史家的五十年手札

作　　者──張馭寰
主　　編──邱憶伶
責任編輯──陳詠瑜
行銷企畫──林欣梅
封面設計──李莉君
內頁設計──張靜怡

編輯總監──蘇清霖
董事長──趙政岷
出版者──時報文化出版企業股份有限公司
　　　　　一○八○一九臺北市和平西路三段二四○號三樓
　　　　　發行專線──（○二）二三○六──六八四二
　　　　　讀者服務專線──○八○○──二三一──七○五
　　　　　　　　　　　　（○二）二三○四──七一○三
　　　　　讀者服務傳真──（○二）二三○四──六八五八
　　　　　郵撥──一九三四四七二四時報文化出版公司
　　　　　信箱──一○八九九臺北華江橋郵局第九九號信箱
時報悅讀網──http://www.readingtimes.com.tw
電子郵件信箱──newstudy@readingtimes.com.tw
時報出版愛讀者粉絲團──https://www.facebook.com/readingtimes.2
法律顧問──理律法律事務所　陳長文律師、李念祖律師
印　　刷──絃億印刷有限公司
初版一刷──二○二○年六月十二日
定　　價──新臺幣三八○元
（缺頁或破損的書，請寄回更換）

時報文化出版公司成立於一九七五年，
一九九九年股票上櫃公開發行，二○○八年脫離中時集團非屬旺中，
以「尊重智慧與創意的文化事業」為信念。

圖說中國古建築：建築史家的五十年手札／
張馭寰著 .-- 初版 .-- 臺北市：時報文化，2020.06
288 面；17×23 公分 .-- （History 系列；50）
ISBN 978-957-13-8227-2（平裝）

1. 建築藝術　2. 歷史　3. 中國

922　　　　　　　　　　　　　　　109007125

ISBN 978-957-13-8227-2
Printed in Taiwan

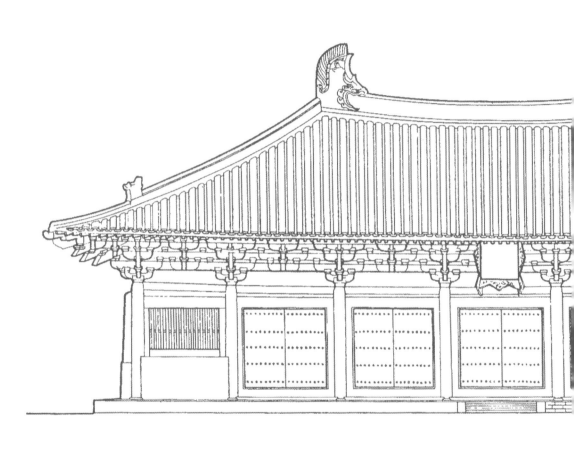